U0021439

Source
5

Faces
Publications

篠山紀信 中平卓馬

黃亞紀 訳

目次

決鬥寫真論

家

一九七二年から七五年までの四年間、北海道から沖縄まで、約八十軒の家を撮った。ここにある家々は、地理史的、様式的、学問的、その他さまざまな〈意味〉を拝して、人間の生活のにおいや手あかを頼りに撮影したものである。

家——一九七二到一九七五年的四年之間，我從北海道到沖繩拍攝了約八十間的住家。照片中的每個住家排除地理的、歷史的、樣式的、學術的以及其他各式各樣的「意義」，皆只是憑藉人類生活的氣味與痕跡，所拍攝下的東西。

往城市的視線或從城市的視線

都市への視線あるいは都市からの視線

已經無法返回。當我把尤金・阿特傑（Eugene Atget）[1] 的攝影放在面前時，總會浮現出這個想法。我花了很長的時間，思考這些想法究竟出自何處，那是我被阿特傑吸引的第一個原因。但在不得不重新撰寫關於阿特傑的評論時，只訴說如此虛無飄渺的感想，恐怕難以交代。

貧窮的攝影師阿特傑，持續拍攝世紀末的巴黎街頭。他把攝影當做「給藝術家們的資料」（Documents pour Artistes）販賣餬口，最後在貧窮與無名中死去，但他的攝影作品卻為後來超現實主義運動[2]帶來巨大的影響。阿特傑成為一種神話。他的人生經歷已被貝倫尼斯・阿柏特（Berenice Abbott）[3] 等人詳細記載，今後還會繼續被歌頌吧。但我在此想要描述的並不是這些，而是將阿特傑吸引我的個人感動做為導引，書寫攝影究竟是什麼。

當我看著阿特傑的攝影時感到的「已經無法返回」，不可否認出自存在於現在的我與世紀末的巴黎之間的時空距離。但若僅如此單純，我們不需阿特傑，也能從那些引起我們對遙遠他方的憧憬的無數照片中明白這個鄉愁──那些要多少就能找到多少的照片只有一種價值，就是把更古老、更遙遠的東西送到我們眼前。

但阿特傑的攝影並非如此，他一張張超越龐大的時空距離的照片，一面與我這並不短暫的人

決鬥寫真論

生中似曾相識的風景、曾幾何時相遇的經驗以及遙遠的記憶相互交織，一面殘酷地向我展示，我絕對不可能到達他捕捉的**這些**「已經無法返回」的特定風景、這些街道。或許也可以說：阿特傑的攝影是用這些街道、這些事物把我排除在外。我所謂的「已經無法返回」，具有這樣的含意吧。確實，我曾在某處的公園看過如此的雕像，以及雕像與森林在池塘水面的倒影。確實，我曾在盛夏感受到由樹葉間透出的陽光撒在身上，然後想起兒時通過牆面盡是**斑駁**的古老街道的回憶，但是這些**絕對**不是阿特傑撒落下樹葉間的**這個**陽光，絕對不是阿特傑的這個街角。

在最後的最後，阿特傑的影像便這樣拋棄我的記憶和情緒。我凝視的只是做為街道的街道、做為事物的事物，那是一種冰冷，沒有任何賦予意義，以及情緒化的空間。它是一種扭曲，纏繞著我的記憶；並在結束時突然將我的記憶拋棄。阿特傑一系列的攝影在這樣的牽引和拋棄＝＝異化之間穿越，這恐怕就是阿特傑攝影最大的特徵吧。

同時，阿特傑的攝影中杳無人跡。如同華特・班雅明（Walter Benjamin）[4] 適切地指摘，這些攝影感覺如同「犯罪現場」。就算是要拍攝人物，阿特傑也會像要把他們嵌入城市、事物之中似的，將他們的個性去除。阿特傑把所有街道、人物、事物都當做相同之物，他們的陰影被剝落後，回歸一片寧靜，如同用水族館並排水族箱透出的慘白燈光來窺視世界一般，帶給觀看者恐怖的感覺。

但是究竟什麼是觀看呢？以我的了解，所謂的觀看是把世界還原為應被觀看的東西＝對象，然後以此將世界意義化、所有化。但是如果這個距離崩壞了確立我與對象之間安定的距離，

呢？以下是我個人的經歷，幾年前我因失眠，過度服用安眠藥，導致經常性知覺異常，住院將近一個月的時間，現在要以語言表達當時看到的幻覺，非常困難。我感覺所謂的幻覺，不是看見不可能存在的幻象，而是喪失了這層距離感，喪失了事物與我之間應保有的平衡。

例如，我在咖啡廳與朋友談話，突然注意到放在桌上的杯子。但是在那一瞬間，我無法測量杯子與我之間的距離，於是我無法將杯子以杯子來認知。這種幻覺發作起來，就像被恐懼束縛，完全喪失冷靜分析的能力。但之後再思考，或許現實就是這麼回事。

又如坐火車眺望窗外時，那一瞬間所有的事物都衝進我的眼睛，為了在疾走車廂中保護自己，我只能閉上眼睛，抓住座位把手（那感覺就像要從窗戶飛出去一般，我強烈感到無法駕馭自己的不安）。自從發生這樣的知覺異常後，我總感覺觀看事物時，事物就像直接朝著我的眼球衝過來，我的眼球與網膜會被意識與事物割傷。如果最後真的出現這樣的傷痕，我將會對我的幻覺深信不疑，甚至無法上街而住進療養院。即使到現在，我仍無法完全排除不安，意識裡仍充滿患者的意識，我開始懷疑難不成所謂的「觀看」其實是事物朝著我們前來，而不是過去我們以為的相反狀況。儘管有些唐突，但我現在一邊看著阿特傑的攝影集《巴黎逝去的時間》

（*PARIS DU TEMPS PERDU*），這些想法就突然出現在我腦海裡。

寫到這裡，似乎與阿特傑的攝影無關。但若將我說的觀看，視為阿特傑這位職業攝影家，偶然透過相機記錄下的世界，或許也挺恰當的。亦即阿特傑之所以拍照，並不是因為他已有既

決鬥寫真論

定的影像，他只是將鏡頭對著巴黎街道上所有的事物，憑藉正確的光學原理，將事物烙印在乾

版上。我們當然無法忽視當時相機、底片的條件決定了他攝影的性格，需要長時間曝光的低感

度底片，讓街上來去的行人消失。還有當時無法進行夜間攝影。所以被認為是「犯罪現場」的攝

影，絕對不是他心中影像的具體化、外在化，而只是必然而然的結果吧。那個時代的攝影技術

決定了阿特傑影像的質感，這是難以否認的事實，同時也顯示他的攝影並不是被攝影家意識滲

透的攝影，阿特傑不去意識的部分、沒有意識的部分，決定了他攝影的質感。即使現在，我們

依然因為觀看他的照片而感動，因為透過他相機的「無意識」所支配的世界，已經動搖我們的

意識。班雅明在〈攝影小史〉中也談論到這些事⋯

「不管攝影者的技術如何靈巧，也無論拍攝對象如何正襟危坐，觀者卻感覺到有股不可抗拒

的想望，要在影像中尋找那極微小的火花，意外的，屬於此時此地的，因為有了這火光，『真

實』就像徹頭徹尾灼透了相中人，──觀者渴望去尋覓那看不見的地方，那地方，在那長久以

來已成『過去』分秒的表象之下，如今棲蔭著『未來』，如此動人，我們稍一回顧，就能發現。

因為對相機說話的大自然，不同於對眼睛說話的大自然：兩者會有不同，首先是因為相片中的

空間不是人有意識佈局的，而是無意識所編織出來的。」（班雅明，許綺玲譯，〈攝影小史〉《迎向靈光消逝的年代》，

一九九九，台灣攝影工作室）

這裡所謂的「自然」，指的並不是花草樹木或大自然，「自然」在阿特傑的定義下，可轉換為

城市、事物。剛才我寫過，我感覺我無法進入阿特傑的攝影，就是因為阿特傑捨棄個人的影

像，而是以職人的角度持續拍攝，反而拉扯出超越所有「人類意義」的世界。這個讓我們感覺困惑的地方，與感覺事物敵意的裸的視線緊密相連。而阿特傑賦予現實主義最終性的巨大影響，也可以說，超現實主義藝術家之所以注意到阿特傑，正是這個異化作用與異化效果。

超現實主義是第一次世界大戰後興起的運動，我們若能理解：在當時的那個時代，曾經預定調和的世界遭到瓦解；所有的價值都被從根本懷疑，就不難理解年輕藝術家們為了重新審視世界的位置，而質疑過去歷史中架構出的意義、價值、影像的全部體系，企圖再一次把所有事物回歸到原本世界的出發點。那同時也意味著把事物推回事物的本質、將人類擺放到世界的正當位置，來解救人類的努力。如此思考，就可以明白超現實主義者為何開始注意阿特傑的攝影吧。因為阿特傑影像中漂浮的超現實感與幻想氣氛，正是誕生於從斷裂的人生意義窺視的裸的事物。

阿特傑以後的攝影家，也就是所謂近代「藝術家」的攝影家，開始朝著與阿特傑完全相反的方向前進，歷史已證明，這些攝影家如何為了確立自己做為「藝術家」而努力，他們緊抓著個人性、私人的影像，迎合影像來創造、改變世界，即使隨便舉例，都可輕而易舉的說出如抽象主義[5] 的阿爾文・藍頓・科本（Alvin Langdon Coburn）[6]、實物攝影（photogram）[7] 的拉茲羅・摩賀利—納吉（Laszlo Moholy-Nagy）[8]、新即物主義（New Objectivity）[9] 的阿伯特・蘭格—帕奇（Albert Renger-Patzsch）[10]、以及「F64團體」（F64 group）[11] 的愛德華・威斯頓（Edward Weston）[12] 等。

納吉、帕奇、威斯頓等攝影家確實將視線投向現實與事物的細微部分，並致力將它們擴大，以開拓人類視覺的可能性，但這一個新美學最後卻因影像走向現實的束縛。另外艾弗瑞・史帝格立茲（Alfred Stieglitz）[13]、愛德華・史泰欽（Edward Steichen）[14]、桃樂絲・蘭格（Dorothea Lange）[15]等，也就是被稱為直接攝影家[16]的報導攝影，我認為報導攝影只是在現實中探求「貧困」的「貧困」意義、並且一字不差地照本宣科提出、展示而已，當然這是很極端的說法。關於這段歷史，也有比我更專業的解說者。若不避諱己見，我則會說二十世紀攝影史中可與阿特傑並駕齊驅的，只有拍攝一九二九年經濟大恐慌後美國農村蕭條的沃克・伊凡斯（Walker Evans）[17]了。

這麼說來，攝影家到底是什麼呢？在思考阿特傑之後，做為攝影家的我心中留下這個問題，以及做為「藝術家」的攝影家，究竟存不存在的問題。若依「藝術家」的定義，是透過主張「自己」以「創造」世界的人，那我認為我更接近現今社會上的職業新聞攝影家。且我認為做為「藝術家」的攝影家是沒有存在的必要，這一點從我關於阿特傑的討論就可明白。阿特傑的成功，在於沒有創造任何影像，反而能呼應世界與現實；正因不曾擁有任何先驗影像，才將世界以世界顯現。但是對於「已經知曉」太多的我們而言，是否還有達成這個境界的可能呢？我想除了把自我捨去、從原點再出發以外，別無他法了吧。

一直畫著惡作劇般標語的當代法國藝術家班・佛提爾（Ben Vautier）[18]曾說：「若想改變世界、改變藝術的話，首先就要捨棄自我。」的確，如果攝影家企圖主張什麼的話，將會一無所

獲吧。在連綿不絕的攝影史中，那些體制內的藝術家、體制內的攝影家，或許因為留名青史，而被視為成功，但最後也就只是成為被體制吞噬的官方的「神聖藝術家」罷了。漢斯・馬格姆斯・恩岑斯貝爾格（Hans Magnus Enzensberger）[19] 在「做為制度的文學」的演講中說，到莫泊桑（Guy de Maupassant）[20] 的時代為止，文學——其價值觀、美學、道德，一直是社會的規範。但是進入二十世紀，因為生產力提高，各種大眾媒體、攝影、電台、電視隨之興起，文學逐漸失去控制大眾意識與潛意識的力量，最後能夠存活下來的文學成為「地底下納骨塔中的文學」，亦即少數特權者的玩物。這個見解不正也說出了攝影與攝影家的現狀嗎？

「做為藝術」的攝影將屈服於少數特權者之手，那樣的藝術・攝影，同時也將逐漸由現實、歷史中游離開來，慢慢獲得相當比例的「神聖性」，但那並不會讓我們獲得攝影原有的、開拓知覺、顯露世界（如阿特傑的攝影）的潛在可能。另一方面近來由於攝影、底片技術越來越發達，攝影原本的機能也益發被掌握在更強人的大眾手中。我所說的大眾，並不指那些拙劣模仿著「藝術家」的「素人」，「素人」是「藝術家」的龐大後備軍，他們只會再次擴大生產「藝術家」所宣揚的美學與影像的惡習。我指的大眾是無名的大眾。照片不在乎由誰拍，而在乎如何顯現世界，由此攝影之最原始的特性來評價，並讓照片獲得真正的匿名性。此匿名性是唯有在真實歷史的洪流，才能被達成的東西吧。

或許《生活》（LIFE）雜誌的停刊[21]，確實道出攝影已被電視等其他更為發達的媒體所超越的事實。但更正確的說，應是《生活》雜誌的攝影，以及透過做為大眾發言人的記者單方向地對

大眾傳播「真實」的溝通型態，已經在攝影中瓦解。那樣的型態將繼續在更為集權、更為獨占的電視中延續下去，而攝影已暗中更朝大眾靠攏了。

未來攝影將會朝著「地底下納骨塔中的攝影」的攝影，與大眾的攝影兩個極端分裂前進吧。然後所謂大眾的攝影，必定會朝向阿特傑的攝影。也就是不能根據某個個人，以他個性化的影像與世界交融來判斷，而必須根據世界如何將它最真的姿態，瞬間凝結在底片上來判斷，如此攝影就能在「社會」這個地表上繼續存在，且鮮明地發揮它原本的機能。

阿特傑攝影集《巴黎逝去的時間》第一章的題目是〈往城市的視線〉（*REGARDS SUR LA VILLE*），但現在我們不得不用「從城市的視線」來重新稱呼它，因為那些不是用投向世界的個人視點所捕捉的世界之像或都市之像，而是偶然成功地透過真空的凹型鏡片，記錄由彼方跳躍而來的世界、都市的攝影。

我認為在這個意義下，阿特傑不停的提出讓我們這些攝影家回到原點、重新思考攝影究竟是什麼？攝影家究竟是什麼？如此深刻的質問。

譯註

1　尤金・阿特傑：一八五七～一九二七，法國攝影家。阿特傑記錄十九世紀末的巴黎，把照片分門別類賣給畫家、設計師維生，在晚年獲曼・雷（Man Ray）注意前一直生活潦倒。阿特傑一生拍攝八千多張作品，他逝世後由阿柏特買下並在紐約展覽，最後獲

紐約當代美術館收藏。阿特傑的攝影為超現實主義者及後來攝影家許多啟發,是班雅明、蘇珊·桑塔格(Susan Sontag)等評論家推崇的攝影家。

2 超現實主義運動:發生於兩次世界大戰間的歐洲文學、美術運動。一九二四年法國詩人安德烈·布烈東(André Breton)發表《超現實主義第一宣言》,宣示創造由「夢是全能的信念」出發的藝術,代表藝術家包括達利(Salvador Dalí)、馬克斯·恩斯特(Max Ernst)、馬格利特(René Magritte)等。

3 貝倫尼斯·阿柏特:一八九八〜一九九一,美國攝影家。阿柏特一九二三年來到法國巴黎,她擔任曼·雷助手,邊拍攝著名文學家與藝術家肖像,她透過曼·雷認識阿特傑,並在阿特傑過世後購買作品帶回紐約展覽出版。阿柏特以拍攝一九三〇年代紐約城市風景知名,屬直接攝影運動一員。

4 華特·班雅明:一八九二〜一九四〇,德國文學評論家。班雅明在世時鮮為人知,現在被公認為二次大戰前德國最偉大的文學評論家。一九二二年起他全心投入實現學術自由與大學自治的青年運動,且一直保持著獨立知識分子的生活與工作狀態。一九五〇年代由阿多諾(Theodor W. Adorno)等人編纂出版班雅明文集與書信集後,班雅明的作品才廣受矚目。班雅明對攝影抱持關心,發表〈攝影小史〉、〈機械複製時代的藝術作品〉等論文。

5 抽象主義:此處指攝影史中以科本為首的抽象表現。

6 阿爾文·藍頓·科本:一八八二〜一九六六,美國攝影家。科本因受立體主義與未來主義影響拍攝具抽象特徵、似萬花筒般的攝影,亦稱漩渦攝影(Vortographs)。

7 實物攝影:不使用相機而直接把實物放置相紙上感光生成影像的攝影手法。一九二〇年代由納吉發明。

8 拉茲羅·摩賀利—納吉:一八九五〜一九四六,匈牙利攝影家、畫家、藝術教育家。納吉主張實物攝影與攝影蒙太奇。他同時於一九二二年到一九二八年間任職包浩斯,出版《繪畫·攝影·電影》(Malerei, Fotografie, Film),為帶給現代設計重大影響的教育家。

9 新即物主義:德文為 Neue Sachlichkeit,為一九二〇年代到一九三〇年代德國興起嘲諷、批判的藝術運動,最先發生於繪畫範疇後來逐漸影響德國表現主義及達達主義等,在攝影中影響以帕奇為首的德國新攝影運動,特徵為尖銳影像與寫實風格。

10 阿爾伯特·蘭格—帕奇:一八九七〜一九六六,德國攝影家。帕奇以接近科學圖片的拍攝手法記錄自然景物與工業物件,認為攝影的價值在於重製真實的質感與物體的本質,為新即物主義代表攝影家。

11 「F64團體」:一九三二年到一九三五年間由加州提倡直接攝影的年輕攝影家組成的團體,成員包括威斯頓、安瑟·亞當斯(Ansel Adams)、伊摩根·康寧漢(Imogen Cunningham)等人。F64為光圈大小64之意,為大型相機能獲得最尖銳影像與最大景深的光圈大小。

12 愛德華·威斯頓:一八八六〜一九五八,美國攝影家。威斯頓用大型相機拍攝裸體、靜物、風景,以黑白光影構成的造型美而知名。

13　艾弗瑞·史帝格立茲：一八六四～一九四六，美國攝影家。被稱為近代攝影之父的史帝格立茲最初追求畫意攝影，一九〇二年組成攝影分離派（Photo-Secession），並創辦《CAMERA WORK》雜誌，開設二九一畫廊，後來卻揚棄畫意攝影而為直接攝影所傾倒。

14　愛德華·史泰欽：一八七九～一九七三，美國攝影家。戰爭期間史泰欽從軍拍攝紀實作品，也曾以紀錄片獲奧斯卡獎。戰後他拍攝時尚與人像攝影，晚年轉向抽象詩意的表現。史泰欽曾與史帝格立茲一起開設二九一畫廊，並在一九四七年到一九六二年間擔任紐約現代美術館（MOMA）攝影部門主任。一九五五年策畫重要的「人類一家」（The Family of Man）展覽。

15　桃樂絲·蘭格：一八九五～一九六五，美國攝影家。於紐約學習攝影的蘭格一九一八年移居舊金山，一九二〇年代經濟大恐慌，大批貧民湧入加州，蘭格於是參與美國農場安全管理局（Farm Security Administration，FSA）的拍攝計畫，記錄農家窮苦情形，對紀實攝影的發展有重大影響。

16　直接攝影：英文為 straight photography。相對畫意攝影經柔焦、著色等手法追求繪畫質感，直接攝影主張依賴相機、眼睛、光影直接截取現實瞬間的攝影。

17　沃克·伊凡斯：一九〇三～一九七五，美國攝影家。伊凡斯與蘭格同樣參與美國農場安全管理局拍攝計畫，一九三八年結束時紐約現代美術館為他舉辦個展「伊凡斯：美國的照片」（Walker Evans: American Photographs），這是紐約現代美術館首次為單獨一名攝影家舉辦展覽。伊凡斯的作品被視為完全徹底的直接攝影，樹立了美國攝影的正統。

18　班·佛提爾：一九三五～，法國藝術家。佛提爾是法國與國際藝壇上具爭議性人物，也為新達達主義實踐杜象觀念最徹底的一位藝術家。他認為死亡是生命裡最為神聖的，經常以挑釁的文字繪畫將死亡做為創作主軸。

19　漢斯·馬格姆斯·恩岑貝爾格：一九二九～，德國文學家。恩岑貝爾格自小目睹納粹興起，他在德法學習哲學與文學，曾加入先鋒文學團體「47社」，主張批判性文學。一九六三年起他的作品廣受評價，包括政治隨筆集《哈瓦那調查》（Das Verhör von Habana）、與馬克思和恩格斯談話》（Gespräche mit Marx und Engels》、《噢，歐洲！》（Ach, Europa! Wahrnehmungen aus sieben Ländern）等。

20　居伊·德·莫泊桑：一八五〇～一八九三，法國文學家。以普法戰爭為時代背景撰寫大量文學作品，包括六篇長篇小說與兩百六十多篇短篇小說，被譽為現代短篇小說之父，代表作有《羊脂球》。

21　《生活》雜誌：一九三六年時代出版公司的大老闆亨利·魯斯（Henry R. Luce）以十萬美金買下一份幽默雜誌，經過數月的實驗後，於同年十一月在紐約發行嶄新畫報，並沿用其書的舊名《生活》。魯斯及其同僚深信照片具有非凡的力量，並盡力使其所刊載的照片能有特殊的表現，於是刻意將照片與文字融於一爐。《生活》這份美國第一本圖畫新聞雜誌，曾創下每週販售一億三千萬本的紀錄。一九七〇年代數度停刊，二〇〇七年正式停刊。

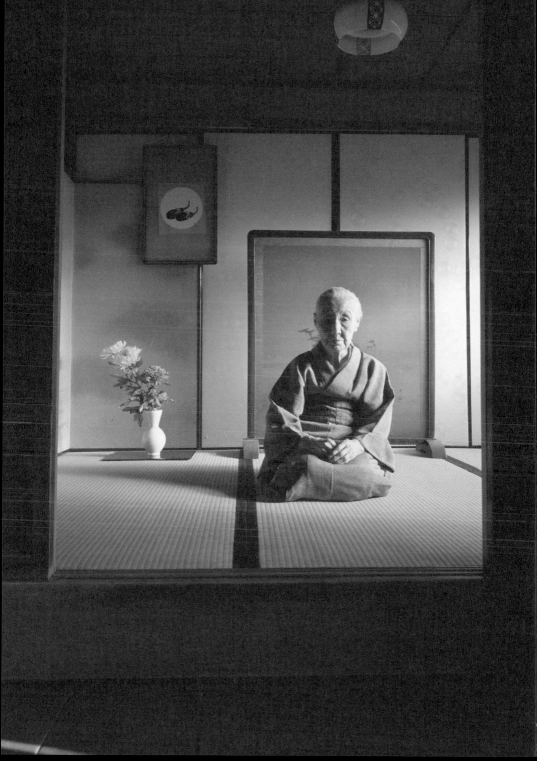

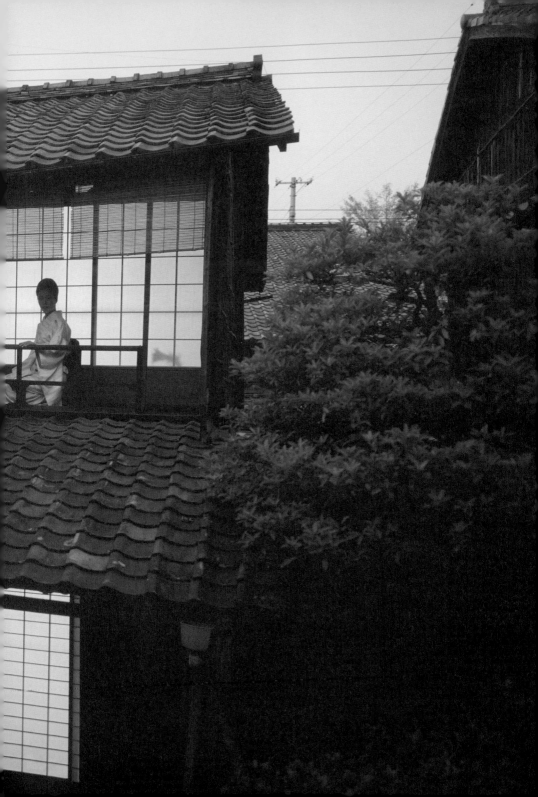

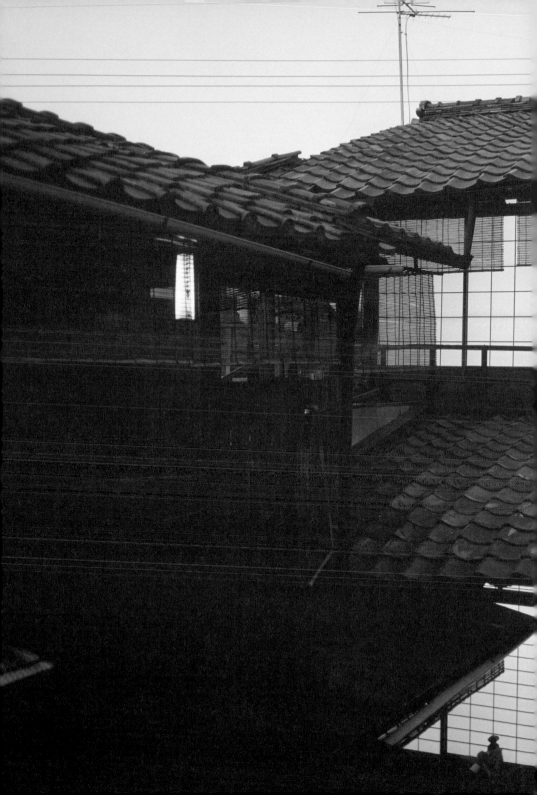

晴れた日

一九七四年の四月から九月までの半年間、ぼくの周りに起こったいろいろな出来事を撮ったドキュメンタリーである。

晴天──這是一九七四年，從四月到九月的半年間，我記錄身邊種種事物的紀實作品。

激辯的終點是沉默

饒舌のゆきつくはての沈

第一次接觸伊凡斯的攝影幾乎已經是十年前的事了。當時我到東京市中心的圖書館一面調查納吉等人包浩斯（Bauhaus）運動[22]的資料，一面翻譯喬治・凱佩斯（Gyorgy Kepes）[23]的著作，這本書到現在連書名都還沒確定，雖然七成內容已翻譯完成，最後一部分的翻譯，因原書在爛醉中遺失，無疾而終。拜這本書出版未遂之賜，我一事無成，卻也得以完全放棄翻譯家的工作。

翻譯期間的某一天，我為了打發時間，從座椅旁隨手可及的書架，取出一本書翻閱。或許是受到《現在讓我們讚頌名人》（Let us now praise famous men）[24]這個奇妙的書名所吸引，那是一本中等厚度、詳實記錄在一九二九年美國經濟大恐慌，以及之後三十多年的蕭條當中，美國中西部農業地區的佃農與他們家族的「悲慘」的狀況。作者是詹姆斯・艾吉（James Agee）[25]。雖然這些文字描述不過引起我興趣的並非艾吉的文字，那尚不能令我耳目一新、印象深刻。雖然這些文字描述了同時代、同條件下生存的人們赤裸的身影，且具有故事、戲劇的形態，但同樣的內容早在約翰・史坦貝克（John Steinbeck）[26]的小說中描述過，那些書在日本似乎被當做通俗小說廣泛閱讀。另外，在歐斯金・考德威爾（Erskine Caldwell）[27]的《上帝的小塊土地》（God's Little

Acre）、《煙草路》（Tobacoo Road）等小說中亦更煽情，或者說，更寫實地描寫了關於白人的貧困、家族成員因不堪的貧窮而被引發出的欲望、殘酷等。當時那本書真正強烈吸引我的，是穿插其中的插圖照片。

儘管現在我想起書中所有的照片，依然清晰記得其中幾張：為了在老舊農舍中拍照而聚集的一家人，儘管衣衫襤褸依然端襟危坐；在白天陽光下回復平靜的墳塚上，放置的一個小碟子；在無人居住的空屋牆壁上，貼著過去屋主割下四角的紀念照。對我而言，這些照片並非在強辯什麼，如同被殘留在牆壁上的照片，只是被遺留在此的過去痕跡罷了。這些照片以及照片中的照片，都同樣因太想訴說，而變為啞巴。不，是變為比啞巴更難猜測的少女的心。最後被訴說出來的，其實只是沉默。

等到我成為攝影家、開始思考攝影、討論攝影以後，我才知道那些是伊凡斯的攝影。

現在當我思考伊凡斯和他所拍攝的照片時，這所謂的照片中的照片，影像雙重構造依舊糾纏著我。這時我所接觸到的或許就是唯有攝影才具有的特性，是一種因過於激辯而導致的最終沉默，換句話說，就是拍下在意義範疇中一直期待被「語言化」，卻無法真正獲得語言化的事物。

總之每當我思考攝影時，我總感覺自己又回到當時經歷過的伊凡斯體驗。

伊凡斯的攝影絕不是在吵雜敘述著，而是在沉默中安靜蜷臥著。伊凡斯捕捉的事物既不是反彈我們視線的龐大物件，也沒有所謂美學的陰影，或許可說它們只是毫不抗拒地接受、吸收我們的視線，再原封不動地將那原本沉默的樣態歸還我們，那些極其普通的事物與細微的細節，

都缺少象徵性與隱喻性。就這麼存在的事物，是一種過於曖昧的說法，但所謂就這麼存在的事物，有時能消弭人類的意識與(事物(自然))之間的直接混淆，化解因事物即事物本身、面對事物的我們的意識及意識本身的緊張關係，當我看伊凡斯的攝影時，我唯一意識到的，就是除了就這麼存在的事物以外的表現的不存在，以及個人的啞口無言。

伊凡斯的照片還將所有意義的軼事性（anecdote）去除了，也就是伊凡斯放棄了我們認知當中常用的軼事化手法：透過一個等同事實的狀況、或是被重新設定且被理解的敘述的對照，來接近事實並加以說明。當我們比較一九三〇年代的城市與農村，以及由城市與農村萌生的紀實攝影，也就是當我們比較伊凡斯與蘭格等人的攝影時，就會相當清楚。蘭格的代表作是一張抱著幼子斜望的中年女性特寫，她那被皺紋深深刻畫的額頭、不安的眼神，是絕不可能造假的真實紀實，但這張照片除了包含著的貧窮這個字眼以外——影像被放置在語言中間、被語言圍繞，在某種意義下，這張照片讓人安心，或許安心這個形容詞不是那麼恰當，但意思就是，我們不會因意識的攪拌而感到不安——影像**被命名**，我們因此感到安心。

或許拒絕這個字眼過於強烈，但伊凡斯的攝影確實拒絕命名，也可說即使被命名，伊凡斯的攝影也會從命名的框架中滲透出來，我們的視線並非衝向伊凡斯的照片與其捕捉的東西，而是朝對象事物的對面前進。在其他照片中，我們的視線之能夠以視線本身獲得安定，是因為當我們的視線到達對象後，被收斂為一點，然後反彈回到我們意識中的另一點，如此我們才能初次

決鬥寫真論

保持事物＝世界的安定關係。

但伊凡斯卻將這個關係危險化。在伊凡斯的照片前，我們的視線沒有被彈回，卻被更加的放射出去，我們卻無法知道我們的視線將往何處，我們的視線被放逐在一種漂浮狀態中。

此時此刻，我並非看著伊凡斯的照片書寫，而是用我遙遠的記憶寫著。若問我為何只選擇書寫伊凡斯，那是因為我感到恰當，因為我認為記憶的曖昧性、記憶的不正確性與伊凡斯影像的不確定性（雖然沒有說明的必要，但我的意思非指伊凡斯的攝影捕捉到的事物模糊不清，相反地，他的影像幾乎都到達鮮明的極限）幾乎連結在一起。但在曖昧的記憶中，我想舉一張照片出來討論，那是張拍攝廢棄房屋牆面的照片，牆壁上的木條放置著被屋主遺留下的老舊牙刷與瑣碎日用品，那是張由正面、中距離拍攝的照片，要賦予這張照片意義相當容易，例如農村某個家庭因貧窮必須賣掉房屋，曾經使用過的日用品在屋主離開後，以原有模樣保留下來，且受時間侵蝕。日常就這麼在日常中被腐蝕，恐怕那一家人就像《憤怒的葡萄》（The Grapes of Wrath）小說裡的男主角被編入城市，成為產業預備軍吧。到此為止，我們憑藉我們的思想習慣去做出理解。但我們理解的，不僅是假想與預設嗎？

事實上，擺在我面前的，不過是沒有想要訴說什麼的木牆與木條，還有磨損老舊的牙刷罷了。

伊凡斯的攝影將做為道具的事物，做為日常意義的事物，也就是那些我們日常生活中非常親近、從未抱持疑問的事物，還原成他者，並且不具有衝向我們的威嚇姿態。伊凡斯的攝影只是

將日常事物靜靜放置在一定的距離之外，向我們提示它們原本的形體，如此一來，日常被以單純的日常切取下來，被以單純的東西本身提示出來，是將日常性做為日常性的復權訴求，但是這一點反而讓我們感到不安。其他做為美學的物件就算是異物，也不會令我們害怕，因為那反而司空見慣的異常性，被安置在日常外緣中的安定位置，且與日常相互支持。

從攝影的表現來看，被威斯頓放大的青椒、被比爾・布蘭特（Bill Brandt）[28] 歪曲的裸體，都只是單純的視覺遊戲。但當我們觀看伊凡斯以及與他時空遙遙相距的阿特傑的攝影時，我們被導入語言中最原始意義的不安，這個不安與恐懼沒有關係，而是出自世界與自己關係的動搖、出自某日突然襲擊我們的關係的扭曲。伊凡斯的攝影是少數帶給我這種不安的攝影。

伊凡斯攝影的沉默威脅著為了填滿這個偶然的沉默的語言，但即使我們為了填滿它花費無數語言，最後仍舊無法填滿吧。而這些穿過伊凡斯事物的語言，最後也不知消失何方。然後牙刷、牆壁上的褪色紀念照、陽光普照下的墳塚出現我們眼前，徒留下觀看的我們。這就是啞口無言的我們所得到的。

伊凡斯的這些照片是為美國農場安全管理局記錄農村蕭條的拍攝計畫，屬於一九三○年代羅斯福新政一環，當時伊凡斯與後來成為知名畫家的班・尚恩（Ben Shahn）[29]蘭格一起拍攝。

我不知在那之前伊凡斯是否拿過相機，不過即使當時伊凡斯不是攝影家也無所謂，就像貼在牆上那不知是誰拍攝的褪色紀念照片——照片中的照片——這些被拍下的事物，永遠看來此般沉靜，等待著自己的命名。這就是當我**觀看**那稱為伊凡斯所拍攝的照片時，一定會感受到的事。

譯註

22　包浩斯運動：一九一九年創立的包浩斯是一所在教育上主張結合工藝與純藝術的學校。它歷經不同時期創造不同藝術理論與作品，影響領域遍及建築、設計、攝影、服裝、舞蹈、戲劇，是建立現代主義美學與設計價值的核心機構。

23　喬治・凱佩斯：一九○六～二○○一，匈牙利藝術家、教育家。一九三七年逃亡到美國的凱佩斯任教於因戰爭遷移到芝加哥，繼承包浩斯教育理念的新包浩斯學校（New Bauhaus）。後任教於麻省理工學院（MIT）。

24　《現在讓我們讚頌名人》：中文又譯為《名人頌》一九四一年出版，艾吉撰文、伊凡斯攝影，書名來自《便西拉智訓》（Wisdom of Sirach）。

25　詹姆斯・艾吉：一九○九～一九五五，美國作家、電影劇作家與評論家。出版《現在讓我們讚頌名人》後艾吉投向電影批評與劇本寫作，曾獲奧斯卡最佳電影劇本提名，過世後出版的自傳小說《家族中之死》（A Death in the Family）獲普立茲獎。

26　約翰・史坦貝克：一九○二～一九六八，美國作家。史坦貝克在一九三○年代末完成三本描寫加州勞動階級的力作：《在目的未明的戰爭中》、《人鼠之間》、《憤怒的葡萄》，其中《憤怒的葡萄》獲普立茲獎，一九六二年史坦貝克獲諾貝爾文學獎。

27　歐斯金・考德威爾：一九○三～一九八七，美國作家。考德威爾的小說大半以美國南方貧苦白人的悲慘生活以及黑人所受的種族迫害為內容。

28　比爾・布蘭特：一九○四～一九八三，英國攝影家。出生於德國的布蘭特曾於巴黎與曼・雷一起工作，一九三三年至英國定居，以高反差拍攝英國社會的紀實作品以及歪曲與特寫的裸體作品知名。

29　班・尚恩：一八九八～一九六九，美國藝術家。尚恩以他具有左翼思想的社會寫實繪畫知名。

寺

ぼくは、東京の新宿にある真言宗の寺、円照寺で生まれ、高校時代までそこで育った。幼時の思い出を頼りに、生まれた場所を初めて撮ってみた。一九七五年十月撮影。

寺——我出生於東京新宿的真言宗寺廟——圓照寺30，高中以前都在寺廟裡度過。這次拍攝的主題是兒時記憶，我於是回到出生地首次嘗試拍攝它們。一九七五年十月攝影。

家・攝影──雙重的過去迷宮

家・真──二重の過去の迷宮

家──當然不是指房屋建築──在遙遠的地方，卻又縈繞著離我們最近的記憶。家是追憶，甚可說某種屬於夢的領域的東西，尤其對於我這樣打自出生以來從沒有家、到處輾轉租著房子、不停在都市流浪的中產階級而言，那種感覺更是無法逃避。無庸置疑，家只存在於我遙遠的夢裡。

儘管我很排斥在文章開頭就提起自己的私事，但我七歲以前是在東京青山的屋子被撫養長大，對我而言，只有那裡是唯一合適被稱為家的東西。

雖然記憶已經模糊，但我依稀記得一條小路引領我來到家門前的巨大石柱，進入屋後立刻有間昏暗的邊間，二樓東側是父親的書房，裡面整齊擺著書籍、硯台、中國的墨與毛筆。父親的書房是幼小的我最感興趣的房間，卻也只是在父親的陪同及父親的監視下，才被允許進入的禁地。

另一側是面對明治公園、有著大曬衣窗台的明亮房間，藍天漂浮著幾艘像蠶繭般的飛行船。我總是單獨一人，偶爾在外面矮橘子樹的盤根，尋找匍匐的鳳尾蝶幼蟲（即潔白的洗淨衣物。我仍相信鳳尾蝶的幼蟲有著橘子的味道），或在櫻花樹下把玩散落的花瓣，不過使到了現在，

多半是一個人關在家裡，每天每天收集著各國戰鬥機的標誌，或不厭其煩地翻閱一本厚重的戰艦圖鑑，可說是帶有幾分內向、心懷「軍國主義」的小孩。

我完全沒有和朋友遊戲、胡鬧的記憶。或許我連一個朋友也沒有，只是不停翻著又大又厚的攝影集（現在回想起來，那些攝影集應是珂羅版印刷的[31]），無意之間，攝影集已經成為我與外部世界聯繫的窗戶。但是我究竟是在哪個房間翻閱戰艦攝影集的？這些記憶卻是全然模糊。應該不是在有著藍天與乾淨衣物刺眼白色的二樓房間，那裡畢竟是「明亮的」；也不可能是在父親的書房，想想也不可能是家人吃飯、我現在連房間大小都記不得的一樓起居室。那裡充滿著老是嚴肅怒罵、即使我不知道她是誰，只管叫她「三軒茶屋」老婆婆的恐怖印象。這樣說來，我看著日本海軍和其他國家艦隊的地方，就是玄關旁的那個昏暗邊間，不然就是在由一樓通往二樓的樓梯上吧。

這還挺不自然的。首先，我無法想像有個小孩一直在玄關旁的昏暗邊間看書，但在「樓梯上」度過大半天的憂鬱小孩，也像電視劇情節一般不可能真實存在。簡單的說，我對那時住的家如何隔間、有多少房間、房間如何連接，都完全不記得了。唯一能確定的是，小時候的我沉浸在無緣由的憂鬱心情裡，我對家的真實印象也因為這個心情，而扭曲變形。

那個家，在一九四五年三月東京大空襲[32]中被燒得一乾二淨，然後我開始無緣由地變成使壞的小兔崽子，與一群狐群狗黨在葉山的避難防空洞上，宛如欣賞煙火大會一般，雀躍眺望著六十公里外澀谷空襲[33]那片被燃燒成火紅的天空，火光就像一發又一發的煙火擴展開來。

總之那個家到底有幾個隔間？我究竟住在哪個房裡，過著怎樣的生活？其實只要問問家人，一定就可以得到解答吧。但是我卻又無緣由地，毫不過問地活到今天。對我而言，殘留在我心中的家，與其說是一個真實的具體形象，不如說是用我的記憶和印象潤色過了的家的形象，才更為真實且有意義吧。

家恐怕是在接受所有居住其中的人的心境投影之後，方才成為一個家。如此成為家的影像，用一種看不到的光芒，照耀著所有居住其中的人，不斷給他們一種看不見的規範。

家恐怕就是這樣的東西吧。家永遠在過去式中被訴說。只有把家視為居住場所的人們，活生生的記憶緊密連結起時，家才開始擁有稱為家的某種超越性意義，然後在現在式中，家隱藏在機能性的陰影中，絕不顯現它真實的姿態。

之後我從葉山搬到東京的貧民區，再從東京搬到京濱，不知來回搬過多少次的家。現在我的老家是在居中的橫濱。

但是從此，家對我而言，不過是對外出擊時當做據點，基地般的束西罷了。換句話說我正真生活的場所，已經往我與世界的相遇，也就是往社會糾結的現場遷移了。家是暫時的窩巢，有點像藏身之處。這件事證明我的精神正常。尤其是對親子兩代都是「自由業者」的我[34]而言，家並沒有與維生的手段連接。如同普遍小家庭化的趨勢，使家看起來越來越不真實、越來越被推進夢的領域。當然這是極端的都市生活者的例子，農村的家依然代表著權威，有時更是一種壓抑的存續。總而言之，我與家的關係越來越走向稀薄一途。

決鬥寫真論

一次偶然的機會，我問了滿十歲的兒子，對他而言家究竟是什麼。他直剌剌的說：「和哪兒的家都一樣啊，」或許對他而言，家僅僅只是一個住宿的地方而已，毫無權威或其他意義。家已經不是一個靜止不動的東西；家代表多次遷移、承租、遊走；家只是公寓。逐漸地，家已經接近遊牧民族的帳篷。

但是一間間的公寓也會被居住其中的居民，賦予生活機能的各種意義，而且我們又無法同時否定公寓已超越單純機能、逐漸獲得個人化的秘密儀式性。這個房間和那個房間不同，這個房間的這小區和那小區不同，這些東西逐漸成形，在這些意義下，或許我們可以說，只要有人居住其中，家必定會演變出一種新的型態繼續存在下去，更重要的是，家會因為居住在其中的人、因為他們的呼吸節奏，逐漸被轉化為超越單純機能性的住所。現在的都會生活，已經很少人會永遠住在一個地方。搬遷住宅、公寓的事情司空見慣，所以家中的某一根柱子與過去居住其中所有人曾有過的「親密」關係，一定會隨著空間的移動，不斷被翻譯成地圖學式的空間，繼續存在下去。對所有現代遊牧族的人而言，家如果可以與居住其中的人，僅此一回的生命記憶一起成立的話，家就會被記錄成空間移動中的一個點，那些記錄的形狀將各自不同，它們每一個都將是無可取代，且正確對應著生命的一次性（aura）。在這一次性的限定中，家對於居住其中以及曾居住其中的人而言，獲得了含有特殊意義的「神聖性」——這個「神聖性」關係著我們對家抱持的某種懷舊感，以及被懷舊感內包的某種無可置換性，它在靜默中安靜指出絕對無法與他者共有的情況。從這個意義來看，家的影像、家的照片從一開始，就是以所謂的無法

傳遞（discommunication）做為前提。

觀看一張家的照片，特別是家的內部──家具、掛飾、牆壁痕跡等的照片，觀看者最後將會被自己如何都無法進入的煩躁所驅馭，而那些曾居住其中者對於家具、壁飾所抱有的思念，和觀看照片者是無法共有的。也就是說，單單一張家的照片，就能夠不可思議地讓我們體驗，我們永遠是異鄉人這個突如其來的領悟。

那是因為如我剛才所述，家是「永遠成立於過去式」與攝影在時態中永遠是過去的紀錄，這一特性重合，創造出一個雙重的過去迷宮。我絕對不可能和曾居住其中者一樣，透過觀看，去擁有這些家具、這些掛飾，因為這些是他者的生存記憶、一種紀念碑，眼前照片中所展示的家，全都是在過去被拍攝的東西，也就是存在於過去的東西，現在絕對不可能有與照片一模一樣的存在──這些事實讓觀看攝影者從此越行越遠。

但越是如此，我們越是被捲入這樣一張家的照片，那是嘗試和他者的生命，完全絕望的結合。我們越是明白其不可能，想要共有‧合‧的欲望，就越深刻。另一方面，觀看照片的每一個人也一定會因這些照片，重新回顧他們至今活過的生命，且有所領悟。

這是一張伊凡斯的照片，象徵性地成為這樣的東西。

這是一張伊凡斯題為〈床〉（Bed）（一九三一年）的照片，白色床鋪，右前方放著鞋子，左邊放著黑到發亮的火爐，或是金庫一般的東西，然後牆上掛著裝裱的男人肖像照片。

伊凡斯這張照片中毫無線索可以推論是怎樣的人，在此過著怎樣生活，只有床上鋪好的整齊

被單透露拍攝當時應該有人居住。那麼對於居住其中者而言，框中的肖像有怎樣意義？黑到發亮的火爐或許是傳了好幾世代的家族寶物？這些都只是沒有根據的推測罷了。攝影除了告訴我們事物的存在外，不發一語。這是一個空洞，空洞不是沉默，空洞是每個人對居住其中者的窺視，空洞是絕對無法被覆蓋，也不是伊凡斯可以遮蔽的。不過，這些照片究竟為什麼引起我們這麼多的興趣呢？

因為這張照片講述的，就是人類只有一次、無法重活的生命，而且人類只能以單獨個體的個人活著，所以觀看照片的人在觀看時，會暗自強迫性的用自己的生命與照片相對比。

伊凡斯為何拍下這張照片？這個問題在此微小且不重要。因為在意圖之前，必先存在伊凡斯受此景象吸引的事實，之後才可能有這張照片的**存在**。此時，拍攝一張照片與觀看一張照片兩者之間，是相等、沒有任何距離的。

之前，我論及阿特傑時，使用「無法返回」一詞，當時我論述的與我現在書寫的並無太大差異——人生的無法返回，或是被攝影攝下之事無法返回（攝影本身時態的不可逆性），以及觀看照片者，內在被喚起的自我生命的無法返回——我在這裡看到的是，一個能夠以一張照片重新質問何謂活著的罕見例子。

以上就是家，以及所謂家的照片引發我的思考。我們當然沒有拒絕家的照片的必要，因為某些時候一張好照片之所以猛烈地**攻擊**我們，就是那張照片達到以如此方式，質問我們究竟何謂生命。例如羅伯特・法蘭克（Robert Frank）35的《美國人》（The Americans）、亨利・卡提

耶─布列松（Henri Cartier-Bresson）36 的《決定的瞬間》（The Decisive Moment）中的幾張照片，又或史帝格立茲、亞瑟・羅特施坦（Arthur Rothstein）37、路易斯・海因（Lewis W. Hine）38 等的紀實作品。這些作品雖然都大幅改變了質問的方法，但我認為最後必定回歸到同一個命題之上。

攝影在刻印出每個生命的一次性後，也是一個記錄；是無法返回的記憶，從而獲得最大的力量。但若說為何只有我體悟到這些事情，那是因為我關注了平常不被關注的阿特傑、伊凡斯的攝影吧。更清楚地說，我關注的不是那些「人類和「臉」的攝影，而是事物的攝影吧。容我繼續闡述下去。

攝影中的「臉孔」，恐怕是把世界還原成無數個連續故事，並具有預防想像力擴張的功能。相反地，攝影中的事物靜止了與它一起活著的人類的痕跡，雖然它們從不敘述這些痕跡以外的東西，卻反而喚起我們所有人的無限想像。只是我們無法得到，想像究竟正不正確的標準答案。而且觀看照片時，每個人每一次造成的共振都在改變，總之事物只管訴說事物本身，發揮著完全開放接受我們的視線，卻又果斷拒絕的雙重作用。阿特傑、伊凡斯的攝影讓我有這些覺悟。

因為我們存在，所以事物存在。也就是所謂存在的「零度」狀態。無論我們如何努力去擁有這些事物，最終，事物還是朝我們伸出手的另一端退去。所以當我們在事物之前時，會感到「不安」。

決鬥寫真論

「不安是存在的先決條件」，「患者是不是根據自己的現在，以及自己的過去守護自己？還是借助於已經終結的生活史，用自己的現在保護自己？所謂疾病行為的本質，應該存在於此環狀之圓的當中吧。」（米歇爾・傅柯（Michel Foucault）《心智疾病與人格》*Maladie Mentale et Psychologie* ）

我們在延續下去的生命中感到不安，那是在伊凡斯、阿特傑毫無人類氣息的照片之前所感到的不安，那種剝離感確實與我們生命根源的不安，緊密連接。這些攝影在「環狀」中繼續活下去。它們強迫我們把過去——現在分裂，然後在這個「環狀」中幽禁了它們的觀看者，成長的家。篠山紀信的這些攝影，是他為了編輯一本關於「家」的攝影集而突發奇想，拍攝自己出生、成長的家。篠山紀信害臊地說，給別人看這些照片令他相當難為情。父親是寺廟住持的篠山紀信，在東京的寺廟長大，他說「冬天卒塔婆[39]就成為我的滑雪場」，墳墓、卒塔婆、佛壇等，這些圍繞著寺廟的東西，都是他少年時期最親近的東西，與它們共同生活的的記憶，緊緊依附著這些事物，這便是令他感到難為情的原因了。

即便如此，觀看照片的第三者並不了解這些。我在這些照片中，只看到篠山紀信這幾年不斷拍攝「家」這個主題的延長。

每當它們被拍攝為照片時，它們就超越攝影者的迷惑、超越攝影者被扭曲、被隱晦的感情，成為單純的事物。雖然篠山紀信對其中事物，懷抱著強烈個人情感與情緒，但在照片中卻毫無顯現。不過世界上還是有那些表達個人情感和情緒的攝影方法吧，只是篠山紀信迴避了它們。

我們一面配合自己內心的事物形象觀看事物，一面被捲入情緒的漩渦，也就是說，當我們用

情緒或形象隱藏事物與世界的真正姿態時，日常的生活才終能成立。所以，我們不願以事物本身凝視事物。但當我們在某個不經意的瞬間，凝視我們習以為常的事物時，我們會發現，至今從未見過的事物的新姿態。事物就是事物，而且超越我們賦予的意義與價值。事物開始訴說，它們除了單純的事物以外，什麼也不是的事實──那就是事物對人類反動的開始。

因此，篠山紀信選擇拍攝特定事物，並且把它們由一般的文本移開。透過對它們的單純凝視，來攪拌日常的視覺，由這個意義看來，篠山紀信的拍攝方法其實並不老套；反而是那些老套的手段與極限，可說已被完全證明。包括藝術中詭異的立體作品，或是被鏡頭擴大的微小景觀，它們都只沉浸在它們自我滿足的美學中。篠山紀信看清了這點，所以他企圖將所有事物都以所有事物本身凝視、將一般文本以文本本身凝視、甚至凝視建構它們的所有，毫不遺漏。透過這樣整體的凝視，篠山紀信把它們全部放入引號當中。

當所有都被過度鮮明地注視時，反而轉變成不確定的東西──事物所有的視線、它的輪廓、它明確的形體。篠山紀信的攝影並沒有抽出特定的某些事物，而是讓所有事物都具備那鮮明的輪廓，讓事物和它的關係完全**等價**地被突出，那的確就是真實，但又因都太過真實，反而看起來如同虛構一般。因為我們每個人都基於自己日常標準的「遠近法」眺望事物，並且在整理這個世界中，度過每一天。若我們全都等價地、鮮明地注視一切，我們日常標準的「遠近法」，將走向崩壞的結果。

篠山紀信的害臊最後只是他個人的問題，因為在這些照片中，我們看到的是拍攝的所有事物都被等價地置換，我們在這些照片中遇到的是，要求同等價值的、不可思議的「虛幻」世界，那甚至可稱為在同一個平面被置換的事物修羅道 40 啊。篠山紀信背叛了他與這些事物間的親密，他的世界背叛自己的記憶。

通過相機，篠山紀信自己也被他自己的追憶所排除了。

30 真言宗寺廟——圓照寺：日本佛教主要宗派之一，為密宗的一種。

31 珂羅版印刷：英文為collotype，又名「玻璃版印刷」，是以玻璃為版基塗上一層用重鉻酸鹽和明膠溶合的感光膠製成感光版，經與照相底片密合曝光製成印版進行印刷的工藝技術，早期書法碑帖多採用珂羅版印製。

32 一九四五年三月的東京大空襲：是第二次世界大戰期間美國陸軍航空隊對日本首都東京的一系列大規模戰略轟炸，一九四五年三月十日為首次空襲。

33 澀谷空襲：指於五月二十五、二十六日發生的東京大空襲，受害區域包括澀谷、五反田、品川等山手線區域，一般稱山手大空襲。

34 對親子兩代都是「自由業者」的我：中平卓馬的父親中平南谿（Nakahira Nankei，一九〇三~二〇〇一）為昭和時代知名的書法家。

35 羅伯特•法蘭克：一九二四~，瑞士出生的美國攝影家。一九五

36 五到一九五六年間法蘭克拍攝美國中西部近三十州，一九五八年出版了現代攝影最重要的攝影集《美國人》。法蘭克也拍攝時尚攝影，創作並擴展到電影、錄像、拼貼蒙太奇等領域。

37 亞瑟•羅特施坦：一九一五~一九八五，美國攝影家。羅特施坦被認為是美國首位報導攝影家。

38 路易斯•海因：一八七四~一九四〇，美國攝影家、社會學者。海因將攝影視為改變社會的工具，他記錄童工的作品影響了美國童工法的修訂。

39 卒塔婆：架設在日本墓碑背面的細長木板，上方雕有五輪塔形狀，記載梵文、經文以及死者姓名、生歿日期等。

40 修羅道：佛教六道之一，指阿修羅居住、鬥爭憤怒沒有平息之日的世界。

亨利•卡提耶•布列松：一九〇八~二〇〇四，法國攝影家。布列松被認為是二十世紀最重要的攝影家，他以小型相機拍攝作品，所提出的「決定性瞬間」概念成為攝影教條之一。布列松同時與羅伯特•卡帕（Robert Capa）等成立馬格蘭攝影通訊社。

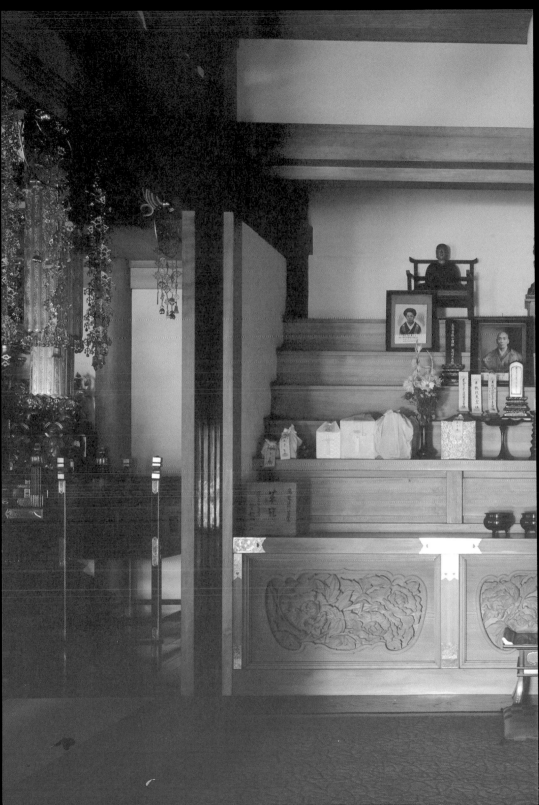

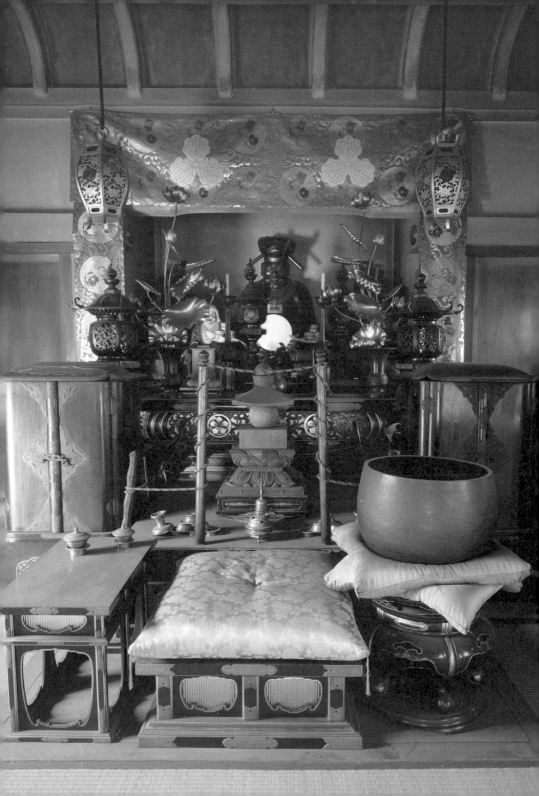

まち

ぼくが育ったまちは、新宿に近い柏木（現在は北新宿三丁目）である。そこを、そのころの行動半径にてらして歩いてみた。一九七五年十一月撮影。

市區——我成長的市區是新宿旁邊的柏木（現在的北新宿三丁目），我依照小時候的行動半徑，在那兒走了走。一九七五年十一月攝影。

市區——觀看的遠近法

まち――見ることの遠近法

大眾媒體論曾一度成為世界的研究焦點。在日本，關於大眾媒體操控性的論述，始自恩岑貝爾格《意識產業》一書的翻譯完成。

該書是從一段含意雋永的文字開始：

「在人類的意識中，所有人都相信自己是自己的主權者，就算是頭腦無法思考任何事情的人，也如此深信不疑（中略），這個迷信——即使在其他地方已經失敗，但在所有人類的自我意識中，依然相信自己就是自己的主人——這個迷信是從笛卡爾（René Descartes）[41]到胡塞爾（Edmund Husserl）[42]，從墮落一路跌撞走來的哲學本身，尤其是中產階級哲學，他們貶低私的東西沒有價值、好像穿脫鞋的觀念。」（恩岑貝爾格，《意識產業》，石黑英男譯，晶文社）

恩岑貝爾格把他稱為意識產業的大眾媒介，以及大眾媒體產業從不停止操控人類意識的事實，在此加以社會學、政治學的分析，並且道出被先天保障的「私」，恐已名存實亡——「私」現在所彰顯的，不過是「私」已被情報產業以及背叛情報產業的權力，殘酷解體的現實。

由這個意義看來，恩岑貝爾格的理論是針對極政治性的今日社會與個人，但我引用恩岑貝爾格的文字，卻不是因為這些政治性文章，而是為了再次思考在眾多領域中經常被提到的

「私」這個詞彙。「私現實」、「極私的」、「私性」等,各式各樣的說法都是對獨一無二的「私」的執意,表現一切從「私」出發思考世間事物的普遍思考模式。

的確,當「私」被對峙於「世界」之時,世界誕生了。但那個「私」,是在對抗擁擠的「世界」以及建構「私」的兩種權力的極度緊張之上所成立的「私」,「私」不會在瞬間沉睡,因為一旦沉睡,「私」將會遭「世界」侵犯——如此處於不斷變化的「私」與「世界」的攻防戰戰場中的「私」,不才是真正的、做為運動體的「私」嗎?「世界」和「私」,一旦缺少對方就無法存在。

明確的說,「私」只有接受以上狀況時才首次成立,也就如同恩岑斯貝爾格文中諷刺的一般,世界上沒有隱而不見的「私」,那種個人主體=「私」的想法不過是中產階級意識型態播下的幻影罷了。

詩人鈴木志郎康(Suzuki Shiroyasu)[43] 曾幾度發表題為「極私的……」的詩,我記得有一次我也出席的恩岑斯貝爾格研討會中,他說了這樣的話:

「做為半國營的大眾媒體勞動者的我,在大眾媒體的內部並不是什麼都能夠達成的,但我在我的內在製造了『極私的』空間,雖然也發揮不了什麼功能,只能吐吐我自己的言論。」

研討會結束後,我和他私下對話,終於理解他的意思。當時無緣無故發表這些言論的鈴木志郎康和政治性暗語並列的**極**政治性的私之間出現對立,這個對立雖然為鈴木志郎康所接受,但鈴木志郎康又創造出一種雙重權力,並在其中企圖確立著「私」。

也就是說,鈴木志郎康企圖以面對權力,假設一個只有自己的負空間,這樣的逆說存活下

來，並以此和強大的權力抗衡。那就是他所說的「極私的」內容，那裡既有不停被強求的緊張，還有相互侵犯著的權力抗衡。那就是他所說的「極私的」內容，那裡既有不停被強求的緊張，還有相互侵犯著的「私」和「世界」的緊張感，同時也存在初次成立「私」的辯證法。

現在，我對「私」抱持的疑問絕不只關係政治性面向，而是關係世代常中、歷史做為創造主的「主體」的存在，「私」與「主體」並不如我們一廂情願深信的那樣，是由世界、歷史做為創造主的「主體」，卻本身還是世界、歷史的「客體」，這樣「私」的認識，帶給那些「私」論者一個危險的缺口，因為他們只能緊抓著「私」這個幻影而活。

如果我們再嘗試用不同角度看待這件事情，就會發現活在世界上的我們，都被稱為諸事物惡意所收編。我們因此賦予世界、事物一個親近的名詞，那是樹，那是花瓶，那是**市區**，深信如此便可擁有它們，然後根據情緒的波浪來捕獲事物——即事物的人類化。面對以上種種行徑，事物僅沉默以對。

我們朝著事物伸出我們的手，事物知覺著、沉默著。事物的沉默是復仇的預兆，我們卻錯把事物的沉默視為擁有它們的證據，安心的坐在「私」這艘遊覽船上。

有朝一日，日常會被剝下，事物將它赤裸裸的視線投向我們。「私」是透過事物的視線，不斷被侵犯的東西。我們將再捲入另一個鬥爭，亦即和事物的鬥爭。在這個鬥爭中，對「私」的補給終被切斷，最後能夠談論「私」的只剩下面對、暴露在那事物的惡意中有所覺悟之人，也就是毅然接受這個鬥爭之人。過去曾有一群人熱烈討論「私」，認為「私」對世界而言必須是「接受的」、對傳遞世界的信號而言必須是「被動的」——他們是一九三〇年代的超現實主義者，他

決鬥寫真論

們企圖達到的是顛覆因「私」與「人類」而對「世界」與事物的支配，以及顛覆支配的信仰本身；是透過顛覆來解放人類與事物的一種嘗試。即使到現在，超現實主義者的命題依然是正確的吧。為什麼呢？因為現在因「私」與「人類」對「世界」的支配與道具化已經到達它的極限，這種以人類為中心的思考——因為與其說人性主義解放了人類，不如說人性主義越來越成為壓抑人類的刀刃，人類對人類的支配，與貫穿人類對自然支配的東西具有相同的邏輯（不用贅述就是近代科技的邏輯），除非破壞這個邏輯，否則人類無法獲得自然與自由。但無論是對「私」的堅持，或是相反地對世界的、對事物的和對「私」等價的東西的漠不關心，卻都是人性主義的另一面向。

所以現在之所以必須再次強調「私」，是因「私」正面對世界開啟著、告訴我們在可能範圍內必須對「世界」、對事物抱持「接受」，若忽視「私」與「世界」之間開啟的緊張關係，卻只漠然地從口中說出「私」，那就只是單純的裝腔作勢，只是強說著早已死去的古老體制（Ancien Regime）的鄉愁，只是在當下這個時代中放棄自己與時代的對抗，而歸化入日常。

每一天，我們所有人都仰賴做為一個意義體系的「遠近法」而活，這個「遠近法」精細的配合著我們所有人的行為與經驗、姿勢與習慣而成立，它同時是一個有用的意義體系。每當「遠近法」被確立，「世界」因此更完備，秩序也因而建立。我們間接通過這個「遠近法」獲得體驗，那些與「遠近法」無法調和的體驗，將被事先排除；任何破壞「遠近法」的東西或是企圖破壞「遠近法」的東西，都會在無意識之間被我們排拒。

所以當我們看到異質東西時，會閉上眼睛，盡所有努力成為盲目的。我們就是如此活在**市區**中，把異質做為**市區**來認識。**市區**是安定的、永遠不會改變地如此安定下去，市區的盡頭就是不動的「私」的概念，也就是意識型態的反轉。

不知你是否有過類似的經驗？我曾有兩年時間，住在一個被鐵路分隔兩半的小鎮。我住在鐵路旁的山邊，從家到車站約一百多公尺，車站另一邊是**市**中心，有著商店、市場、銀行、區公所、紅茶店、往其他城鎮的巴士車站等，由那兒只要穿過**市區**的大街，就能來到海邊。平日去東京，我總走捷徑到車站，在車站後門售票口買好車票後，直接上車去東京，回來時也照反方向，再走一遍。只有假日才會跨過鐵路來到另一側，走在往海邊的大街上，買買東西、喝喝咖啡，偶爾到鄰鎮散散步。後來公寓租約到期，我換租到鐵路另一側緊鄰海邊的房子。從這兒可以立刻到海邊，走兩三個小巷子就可以到大街，然後就能從**市**中心直達車站。和過去一樣，我還是會在海邊散步，而當我站在往東京的車站月台時，可以清楚看見以前住的山邊公寓。有時候，我感到一切都和過去一樣，沒有改變。

十年後，我突然發現這十年間，我竟一次也沒有穿過鐵路來到山邊。山林樹木茂密，夏天蟬鳴不斷，秋天紅葉遍野，也有著舒適的散步步道，我竟完全沒來走走，真是太奇怪了。我想一旦建立起自己的**市區**行動模式，到車站的路徑就被決定下來，得有相當的決心，才能打破。

就算是從家走到大街，有好幾條可供選擇的小巷，但在不知不覺中，路徑就被決定了。只要

沒有發生事故，就不會做任何修改，**市區**就這樣變成自己的東西；**市區**被身體化。

一旦**市區**被身體化後，就會恐懼、且極力迴避與人相遇。因為所謂的相遇是與異質相遇，有時具有將「私」構造解體的危險。「私」是如此保守、自我保護，然後塑造了我們所有人日常的形狀。

幾年前，**市區**降下大雨、河川潰堤，好幾條道路積水成河，只能靠馬達船一個個搬運浸在水中的人和家具，雨停後我走到**市區**，道路積滿淤泥無法通行，無計可施的我只好繞道而行，不知繞了多少路才到達車站。

當時，我無緣由地感覺**市區**竟如此活靈活現，在這個**市區**中，我感到前所未有的東西。**市區**帶來幾乎新鮮的感動，這股新的感動一定就是自然形成的「遠近法」崩壞的結果。

但為什麼我們只因偶然的事故、災害才能崩壞自己內部的「遠近法」呢？因為我們對崩壞「私」感到恐懼，因為我們一定要緊緊抓住已完全成為化石的「私」才能活下去，那似乎與我們長大成人後逐漸忘卻如何遊戲、忘卻如何冒險相關。對兒童而言，遊戲是接觸未知，明知危險，卻緊跟在後，不放棄。儘管與未知的、異質的東西相遇非常恐怖，但兒童就是藉著這些相遇確立自己，每次相遇都改變著事物和兒童本身的關係、形成他們的人格。但當最後兒童成長為被稱為成人的「私」時，甚至想排斥任何動搖「私」的東西，這之間究竟發生了什麼決定性的變化呢？

由此就能理解，過去超現實主義者嘗試以對照成人的合理性、現代社會「基於實證主義的現

實主義態度」的角度重新審視兒童遊戲，絕非毫無意義。「把抵抗道德束縛做為我們所有人的出發點，在冒險和遊戲的過程中，對照兒童時期被形塑的自發性道德。」（珍‧貝爾尼埃〔Jean Bernier〕、喬治‧巴代伊〔Georges Bataille〕‧《家族生活》‧巖谷國士譯‧Contre Attaque）

這個嘗試，是企圖將兒童遊戲嵌入以合理性建構出的現代社會的「遠近法」，把兒童遊戲的放縱做為動搖「遠近法」的**槓桿**來解放我們的想像力。逐漸地，超現實主義者不再侷限人類政治性的解放，而更憑藉想像力與感性的無限解放，追求人類的完全自由。這個大膽企圖徹頭徹尾顛覆了那些貧乏的、假「私」之名的「世界」的「私有」，那像貝類群聚一起、緊緊排列的「私」將在不知不覺中爆破，屆時世界會以全新的面貌重新出現吧。偏離目標的「私」的跋扈，將被從「世界」緊張關係中逃逸出來的內在埋沒，從此不具任何意義。

「對自我抱持關心、探求自我，那是為了不發現自己、為了反覆鑽研心理學諸多不變問題最實在的手段。而對世界抱持關心的企圖卻是忘記自己，也就是說，若我們能停止探求那做為迎合規範的存在的自己，就更有可能得到發現自己的機會。」（安德烈‧高茲〔Andre Gorz〕‧《背叛者》〔Le Traître〕、權寧譯‧紀伊國屋書店）

攝影家也不例外，攝影家為了牢固地把「世界」塗上「私」的「遠近法」塗料而熱血沸騰。攝影家用「私」替「世界」潤色，為「私」與「世界」的和解而努力。要舉出這種攝影家非常容易，事實上幾乎不勝枚舉。

但還是存在一些不將「世界」「私」化、相反卻攪拌「遠近法」、崩壞「遠近法」、在一瞬間成功

決鬥寫真論

地顯露「世界」原有姿態的攝影家——例如，威廉·克萊因（William Klein）[44] 的《紐約》（*Life is Good & Good for You in New York*）就如此暴力地實現了。在《紐約》中被固定化的「遠近法」，完全不存在，又因數個「遠近法」被並列，使「世界」轉為混沌的熔爐，被稱為紐約的**市區**，成為接近暈眩的東西。觀看《紐約》時，我們可在攝影中體驗到那不定型的**市區**，已分解為無數散亂的碎片。

《紐約》動搖了觀看者的「遠近法」，導引觀者進入不安之中。我們於是追問：明明不安，我們為何還會興起再看它的欲望？那雖是不安，卻也伴隨一種清爽。為什麼？因為所謂觀看，正確的說，就是透過觀看的行為，崩壞被意義固定的我們所有人的視線，目擊我們曾經相信、曾經見過的所有事物的崩解，然後再發現替代它們的全新事物。意義的崩壞與再生，這就是觀看的原本面貌。

克萊因的影像——在紐約摩天大樓峽谷中滿滿擠入鏡頭的男人、女人的臉，坐在點唱機前靜默無語的黑人少女的臉，全是不需標上形容詞、不需渴望安心的東西。我們的「遠近法」因此被一舉吹散開來。同時，有意思的是，克萊因最初選擇的被攝體就是他自己成長的**市區**——紐約，那不正表示克萊因企圖通過紐約這個**市區**，來達到自己「遠近法」的解體和感性的解放嗎？

「紐約」之後，克萊因繼續穿越「羅馬」、「東京」、「莫斯科」等**市區**，發表好幾本攝影集，但由各種評斷角度看來，「紐約」仍是克萊因最傑出的作品。為什麼？因為紐約是克萊因最親近

的**市區**，而在「東京」等作品中，被介入了異國情趣，此另一種的「遠近法」。

無論如何，克萊因在最接近他的「私」的紐約**市區**，拍攝出完全驅逐「私」的內心投影的影像，這件事提示我們許多意義。我們已經過於習慣觀看這件事情，但若如此，觀看將等同於盲目，眼睛不過是進行意義的抄襲罷了。

篠山紀信在拍攝兒時的家之後，拍攝了他成長的新宿**市區**，至今不斷將明星、政治家、文化人等完全拍攝為虛構的存在的篠山紀信，究竟為何開始堅持「私」呢。

恐怕是將「私」虛構化的誘惑，吸引了篠山紀信吧。篠山紀信回歸「私」，並非只是去暴露自己的私生活，他是少數了解相機比任何事物更「接受」的攝影家之一。「暗箱相機的黑暗房間」[45]只是黑暗的空洞，除了做為接受明亮外在世界而存在的**虛無暗箱**，之外什麼也不是。在我個人的經驗中從任何一次拍好自己居住的**市區**，不管我怎樣帶著相機開晃，都等不到機會按快門。對「私」而言，拿著相機，發現異質事物時，就是最低限度的興奮。不，不是這樣的。異質事物並不是滾動在**市區**某處的東西，而應該是被發掘出來的東西。只有在對著「世界」萌生做為接受體的意願、願意接受事物的原有樣貌、接受充滿事物反射回來的敵意視線時，才能讓攝影家按下快門。

我想起我看過的某個採訪攝影展的電視節目。

其中收錄幾位攝影家針對攝影意義的談話，以及一群學攝影的學生在拍攝之前的討論。那些都只是再次反覆、再次炒作，關於攝影一再被討論的既有模樣，簡直了無新意。總之，前半段

學生討論著他們攝影之前的「私」，盡是些老舊不堪、慘不忍聽的主體論。

但當某位小孩長大成人、現以拍攝飛到院子裡的野鳥，做為打發時間的唯一樂趣的婦人發言的瞬間，我震驚了：「不是我拍攝野鳥的照片，而是野鳥讓我拍了照片。」完全隨性、樸實的話，但我認為這不經意地道出了攝影的本質。

「讓我拍了」，讓我在其中聽見超現實主義者主張的「接受」的姿態。

譯註

41 笛卡爾：一五九六～一六五〇。法國哲學家。笛卡爾注重理性的正當運用，假設一切事物雖可懷疑，但懷疑本身即是一種思想，既有自己之思想即證明自己之存在，故有名言「我思故我在」。

42 胡塞爾：一八五九～一九三八。德國哲學家。胡塞爾認為一個命題之所以能夠成為「真」的命題，命題自身就具有超驗的內在明證性，為二世紀現象學學派創始者。

43 鈴木志郎康：一九三五～。日本詩人、影像作家。鈴木志郎康曾以口語性、情色性、謬語性的文字衝擊日本新詩創作。

44 威廉‧克萊因：一九二八～。美國攝影家。克萊因出生紐約，二次大戰後移居巴黎並在立體派畫家雷捷（Fernand Leger）門下習畫，他為研究繪畫而發現攝影美妙之處，從此投向攝影創作，一九五四年以時尚攝影師身分返回紐約，一九五六年出版攝影集《紐約》影響後來無數攝影家。

45 暗箱相機的黑暗房間：暗箱相機英文為 camera obscura，運用針孔成相像，讓光線由極小洞孔進入黑暗房間，室外景物會呈現在與洞孔相對的牆壁上。

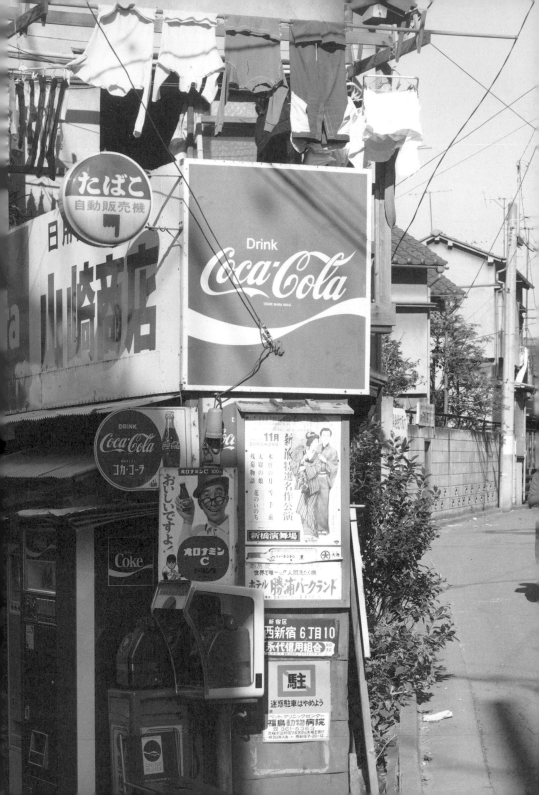

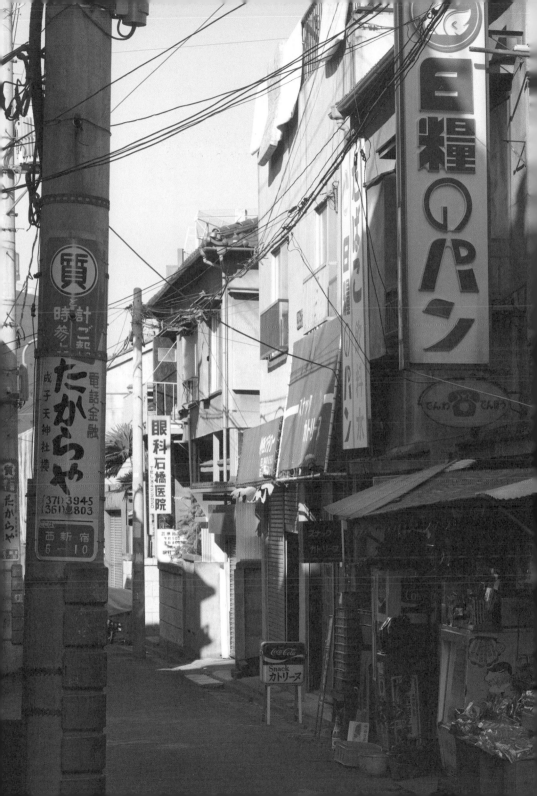

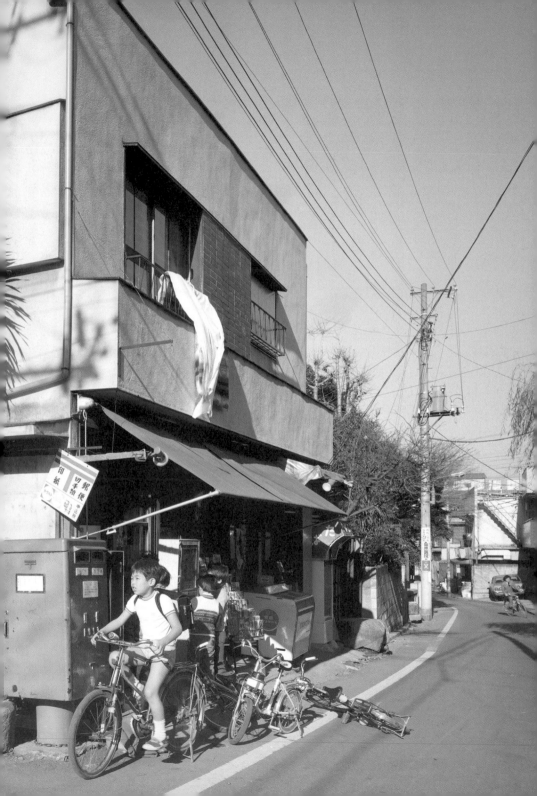

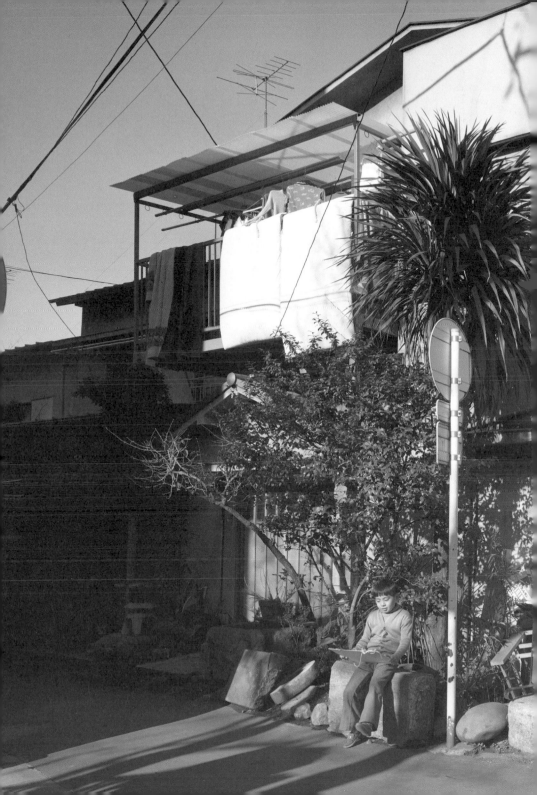

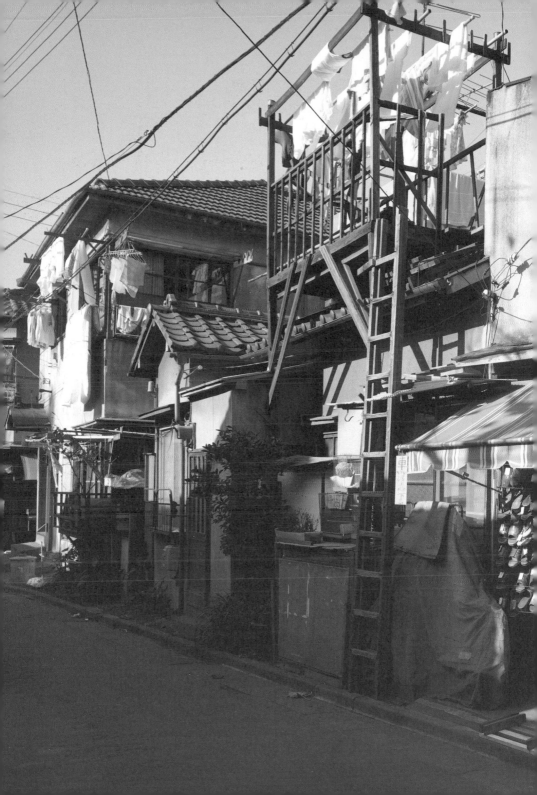

旅

四歳のとき、一九四四年四月から十二月まで、ぼくは埼玉県秩父へ疎開した。ぼくの記憶は、このときから明確に始まる。その秩父へ、三十一年ぶりに母と旅した。一九七五年十二月撮影。

旅途——一九四四年四月到十二月，四歲的我被疏散到埼玉縣秩父市[46]，我人生的記憶由此開始。三十一年後我與母親來到秩父旅行。一九七五年十二月攝影。

旅途的詐騙術——回到街道吧

旅のもつ詐術——むしろ街路へ

許多與我同世代的攝影家，都到美國、歐洲、甚至遠至非洲、拉丁美洲攝影，但我幾乎未曾被那些照片感動過。

當然，那些照片盡是我素昧平生的風景，例如美國大西部的廣大平原和耀眼陽光、原住民豪邁的臉孔，以及那塊土地獨特的自然與事物，點點滴滴都被攝影記錄下來，但我隨即清楚「了解」，只要到那樣的土地、那樣的場所，只要稍稍花點心思，都能發現那樣的人類、那樣的事物存在，然後這些被清楚「了解」的東西，再也不能引起我的任何震驚，當然也毫無威脅可言。很快地，我對那樣的攝影和那些內容不再感到興趣——這不是理所當然嗎？從此，我在那些攝影面前，只感覺到一種輕蔑。

一言以蔽之，這些攝影千篇一律，拍攝下的只不過是旅行者自己微甜的感傷，與感傷背後那平凡、被稀釋的好奇心。旅行者確實擁抱著自由，他總能對所有事情感到驚艷，如此由一個街頭走向下一個街頭，一條道路走向下一條道路，一個街角徘徊到另一個街角。旅行者在暫時獲得的「自由」中一邊感到暈眩，一邊遊走世界。那時，他是以「自由」之名的不存在者。

或許這些被旅行者拍下的龐大照片，可以完成無數人潛在的企圖不在這裡、而在某處的心

願，給予他們某種浪漫的殘影，但這些攝影不過就是這樣的東西罷了。我看過太多在美國或歐洲拍了不錯作品的攝影家，一回到日本就一事無成、從此消失的例子。不過本文的重點，不是去批判那樣的攝影家，而是批判在外國旅行的攝影家，因為對異國的憧憬，使他們在眼球上戴著偏光鏡，因此變得無法觀看這個世界，同時也變得無法觀看「自己」。或許這同時讓我們理解，攝影家所殘留下的東西，就只是以剛才提及的異國情調，這種用「遠近法」切取下來、卻在兩種身分中做出選擇：是要做為每一瞬間都被異國情調吸引、然後又不斷超脫的永遠的旁觀者；還是對一個國家、一個街道、一個習俗幾乎迷戀崇拜的愛好者。

既失去「世界」，也失去「自己」的世界的空殼罷了。看來攝影家若要做為一個旅行者，就必須

但若談到由「世界」與「自己」之間的緊張關係逃脫，兩種身分都只能導向相同結果吧。前者是被奇觀世界奪走目光，而渾然忘卻「自己」；後者是將「自己」投影在世界、事物之上，然後期待「自己」的消滅。對後者而言，當下的每個事物，都只不過是被他自己投影的分身罷了。

究竟那個令我們「沉迷」的旅途中潛藏了什麼？如果我們現在依舊受到旅途的誘惑，那不過是因為我們懷抱著一種淡淡的期待，期待被放置在現在這個位置而活著的「自己」，能暫時被帶到不在此處的某處、以另一個「遠近法」活著，意即我們期待透過旅途，獲得以另一個假想的生命生活的機會。或許那源自一種非我的變身欲望，並且與祈求逃避嚴苛現實、回到母體、回到胎盤的回歸願望，結合在遙遠的他方吧。如此一來旅途將是一種關乎本能構造的東西，批評旅途本身，也就抹殺了自己存在的本身吧。但這說法卻有個問題，就是我們旅行的旅途狀態

永遠只能存在現實之中。

儘管如此，旅途這個詞彙帶來的聲響是如此媚惑。旅途恐怕不是旅行。旅行是有某種目的，是為了那個目的而不得不去實行的事情，所以為了達成目的的過程本身並不具有意義，有時甚至是一種不需要的東西。但是旅途本來就个具具體目的，如果旅途有意義的話，應該就是前往旅途的那一個進程以及它的總和吧。由一個街道往另一個街道，由一個土地往越過一個山頭來到的另一個土地，簡而言之旅途就是通過「世界」而與日期同化了的一個又一個進程——旅途是與他者的偶然相遇、通過那個相遇而突然將「自己」解體、最後再誕生新的自己的沒有終點的自我超越的全部進程。

那旅途的終點在哪裡？這是一個差勁的問題。幾乎和問一個人，一生的最終目的是什麼一樣，是沒有答案的。人只是為了活著而活著，同樣的道理，人只是為了旅途，而踏上旅途。但是光在每天的生活中、在某一天的某一街道中、在毫無變化的城市騷動中，我們所有人都應能隨時經歷與從未體驗過的、未知的、威脅著自己「遠近法」的東西相遇、然後將自我解體而去的瞬間——這不就是旅途嗎？我絕對不是要說人生就是一場感傷之旅這種話，相反地，我是要說我們必須克制旅途中過剩的浪漫。

安東尼・亞陶（Antonin Artaud）[47]為了解體自己的西歐性、解體歐洲的自我意識、為了追求異教信仰而出發前往墨西哥的深山。此外眾多超現實主義者為了追求異質的他者而嚮往著、夢想著東方與非洲。但是超現實主義的靈魂人物安德列・布列東（André Breton）[48]卻提倡「冒

決鬥寫真論

險與日常生活的合一」，「……逃脫，是連同被一般化、弱智化而逐漸戲劇化的甜蜜觀點」，布列東的眼睛投向被捲入喧囂漩渦的街道與都市，「所謂的街道，有著幾乎可讓我交付人生的令人驚訝的各種迂迴，也就因它擁有的各式各樣視線才造就我不紛亂的個性，我在那個街道中，接觸著在其他任何地方都無法接觸的、偶然的事物的呼吸。」（布列東・巖谷國士譯，《超現實主義的哲學》）

布列東如此說著，他一面積極追求與自己相異之物、怪異之物、「威脅」之物的相遇，一面批判相對容易的非此岸的彼岸、非此方的他方的異教潮流——這顯現布列東徹底看透了一點，對西藏天空的憧憬，只會使我們無意間喪失「世界」與「自己」相遇、喪失因相遇造成的緊張感——我之所以說旅行者是以「自由」之名的不存在者，便是這個意思。布列東提倡的，是在**這個**街道之中，接受這個緊張感。

神聖對待「異教」的亞陶，遠赴愛爾蘭、墨西哥旅行；布列東則是呼籲「內部」與「外部」的統一。或許在今天這個時點，布列東對超現實主義者因過度期待「想像力」，而陷入神秘主義泥沼的批判，是可以被接受的。但在一九二〇到一九三〇年代歐洲的歷史當中，他們的行為和思想是為了否定過去，而不得不走到否定的極限。某種意義下，那是一個無法避免的姿態，也就是所謂歷史的必然性吧。就在同一時間，貝托爾特・布萊希特（Bertolt Brecht）[49] 提倡比超現實主義者更緊密與歷史結合的形式，並透過實踐的行動如此簡潔歌頌著。

——但是為了獲得有關人類的知識，只觀察自己是不夠的。人類自己看不見自己；人類做不

到完全了解自己這件事。

所以你們的學習，一定要牢牢扣緊在活著的人類之間，最初的學校就是你們的職場，你們的住處，你們的小鎮，街道，地下鐵，店鋪，那裡所有的人把不認識的人當成熟人，把熟人當成不認識的人一般，觀察他們。

（布萊希特，千田是也譯，〈為了丹麥的勞動者的演講〉《關於觀察的藝術》（ On the Art of Observation ））

（一九三四年）

布萊希特不只依賴「自己」的想像力，把「自己」和「世界」石化，而更透過社會的、集體的力量，以及與所有民眾的直接衝突與合作來達成。從這首簡潔的詩（或該稱為演說？），可以明白布萊希特企圖透過更龐大、更具體的社會性擴散，來達到自己的目標。

在僅此一次的人生中，那條拉開在「世界」與「自己」之間的線，絕對不是鬆弛的，那種緊張感就是生命本質。對應「世界」的變貌來定位「自己」，憑藉著「自己」的**改變來變革**「世界」。

前一篇文章中我提到對「私」的批判，就是對缺乏這個辯證、無法承受緊張而逃脫的「私」的批評，也是對蔓延著那樣的「私」的時代的詛咒。另一方面，也就是因為這樣的時代，使我不得不思考如何讓「私」屹然聳立——這些文字讀起來是否自相矛盾呢？若真矛盾，只能說我的書

決鬥寫真論

寫技巧在某些地方有決定性的缺陷。

大概是五、六年前吧。總之是一九七〇年代，當時的我剛結束一個工作，處於虛脫狀態。現在回想起來，當時我的躁鬱程度，已經明顯的罹患了憂鬱症。我每天都在發呆中度過。因為無法忍耐被困在東京，於是配合雜誌的拍攝工作，以及大學的演講，到日本各地旅行。我快速的移動著，卻擺脫不了對酒精和安眠藥的依賴。

為了避免誤會，我必須在此聲明，對於工作我可是從不偷懶，甚至可說使盡全力，但當時對我而言最十萬火急的問題是，我究竟要如何才能擺脫陷入這般情境的我？我企圖隱藏這個即使藉著旅行，也無法解決的問題。不，應該說是企圖想要延遲解決這個問題——我是個害怕接受真實自己的膽小鬼。

總之，我利用各種機會在日本各地旅行，有時在深夜的高速巴士裡，有時在山陰雪中的高速火車裡，有時只為一、兩個小時的演講，卻花上十幾個小時轉搭快艇。我在眾人面前活力旺盛，幾乎是過度的旺盛——大概是因為我畏懼自己可憐、痛苦的模樣，而使盡力氣逞強吧。

但是，我自己依舊被禁閉在自己之內。為了忘卻，我猛灌冷酒，然後與其說沉睡，不如說是昏厥，如此繼續著人生的每一天。半夜，我會突然驚醒。剎那間不知道自己究竟身在何處，我感覺自己變成根本不是自己的另一個人。這種感覺襲擊著我，神智不清的精神狀態持續幾秒鐘，甚至幾十秒鐘，爾後才想起自己從傍晚開始喝酒、在某個地方睡去，最後不知是誰把我放

到這裡。事情的經過已全然模糊不清。我聽到遠方浪花破碎時的斷裂聲，沒想到也聽見附近人們的吵雜聲。明明大半夜的，四周一片漆黑，我不相信在這樣的時間、在這樣的地方，還會有什麼人。於是我坐起來從窗戶望外窺探。附近只有少數幾家住宅，再遠些有家酒吧，紅色燈籠隨風搖動，裡面坐著幾位客人，窗戶敞開，老闆娘大聲說著話，大概已經醉得差不多了。二樓有個撞球台，綠色桌布亮得讓我的眼睛刺痛，撞球鏗鏘、鏗鏘的相互碰撞的聲音，被夏夜的冷空氣與黑暗給吸走了。

漸漸的，我突然想起自己為什麼在這裡，於是一下子回到自己。手錶指針才剛過十一點，算起來我已經睡了將近七個小時。時間在天亮之前，彷彿沒有意識；彷彿變成一切物質。我的意識就像是大紅色雁來紅一般沖著血，我覺悟到我無法從這裡逃脫任何一步。東海吹來的風的傷痕，隱約可聞女人呻吟，撞球聲。風將它們切斷，卻又奇妙的、一一清楚的傳送過來，方才的醉客們還在流連嗎？當東邊天際略現晨曦，風一邊吹拂著小路、一邊轉動著路上的空罐。那時，我感到，這就是我從未見過的遙遠異鄉。

坦比科（Tampico）、瓜娜樺竇（Guanajuato）、德古斯加巴（Tegucigalpa）、波波卡特佩特（Popocatepetl）、加拉加斯（Caracas）、欽博拉索山（Chimborazo）、木頭（Kito）、波多西（Potosí）、蓬塔阿雷納斯（Punta Arenas）、約旦亞咯巴（Aqaba）、達來撒蘭（Dar es Salaam）、塔那那利佛（Tananarive）、金夏沙（Kinshasa）、亞丁（Aden）、阿必尚（Abidjan）、馬拉喀什（Marrakesh）、亞歷山卓（Alexandria）、雷克雅維克（Reykjavik）、錫

決鬥寫真論

特卡（Sitka）、艾爾帕索（El Paso）、奧馬哈（Omaha）、奇瓦瓦（Chihuahua）、伊士麥（Izmir）、亞丁、撒馬爾罕（Samarkand）、伊斯蘭馬巴德（Islamabad）、阿爾瑪阿塔（Alma Ata）、的的喀喀（Titicaca）、鄂畢河（Ob River）、葉尼塞河（Yenisey River）、喜瑪拉雅山（The Himalayas）中流過道拉吉利峰（Dhaulagiri Himal）和安娜普納峰（Annapurna Himal）之間的卡力甘達奇（Kali Gandaki）溪谷，更往前行就是尼泊爾的秘地，也就是穆斯塘王國（Mustang kingdom）。全為紅褐色岩石的首都羅馬丹（Lo-Manthang），現在是否也獨自吹著如同這裡的風呢？在破曉後快速炎熱起來的亞熱帶沿海，我滾燙的身體一面汗流浹背，一面夢想著遙遠的旅途。

事實上，只要稍稍準備和一點點決心，然後在錢的方面多下點功夫，最終一定可以行腳至那些國家、那些城鎮吧。但是一個幾乎讓我非常確定的事實，停住了我的腳步──我是否可以在我要去的所有地方，找到自己的臉？無論是在亞歷山卓或是在羅馬丹，我是否能夠在那些地方與我的臉相遇呢，或是我被反轉的臉相遇呢？

因為壯觀的景象變化，旅途在某一瞬間把我們從自己之中解放出來，在某一瞬間賦予了我們「自由」，但是所謂的旅途，最後只是為了歸來而出發的東西，從我個人的經驗來說，旅途從沒幫助我什麼，旅途只是一時的、完全一時的行為躊躇，所以在旅途之後一定會遭受懲罰；且因躊躇帶來了短暫「自由」之故，懲罰必將更為嚴酷。於是下一次我們無處可逃、就這樣被懸吊在拉開「私」與「世界」之間的那條線上，被棄置不顧。

方才我們寫到旅途的衝動是從現實當中的逃脫，是離開讓我們不斷承受現實痛苦的此方的他方，是對於假想的生的憧憬，旅途的衝動是根基於本能構造的東西，所以我們無法對其批判、責難，我們應該質疑的其實是旅途的現實狀態。讓我們回到這個討論。

現在，旅途被現實一分為二。

一則是遭產業化，當做娛樂、運動之類，而被享受、消費，也就是觀光旅遊；另一則是往「內部」的旅行，也就是內在旅遊。無論何者，它們都迴避了與「私」和「世界」的相遇與拉鋸，共通擁有著讓我們在無意識中為之傾倒的巧妙羅網，它們全力發揮它們的蠱惑，讓我們無法否定，旅行依然讓吸引著我們的關心。因為「私」的消滅；或是因「世界」的消滅而產生的「私」的王國，世界上沒有比這個更具有魅力的東西了吧——如果它真的有可能存在的話……。

做為觀光產業而誕生的，是歐洲十九世紀中葉、以個人自由為理念而被產生的布爾喬亞社會。在布爾喬亞現實中弱肉強食、勝者為王、敗者為寇的關係，逐漸清楚起來，被視為理念的自由教導我們的，就是自由已經無法在這個實際社會中達到，而必須在已經成為民俗學範疇的遠方世界的自然中、在已經成為過去歷史痕跡的遺跡中尋求自由的存在。總之在布爾喬亞社會的現實中，「自由」並不存在，只能被當做商品，以及可用金錢替換的觀光產業。

即使在二十世紀即將結束的今天，這個觀光產業的邏輯依然充斥著日本，我們在不斷冠上「自然」之美與「故鄉」溫情的宣傳台詞的日本中旅行著，當我們被那個影像吸引而造訪時，我們確實可以在那裡發現與宣傳一模一樣的「自然」與「故鄉」，所以這不是不實宣傳，只是其中

存在著詭計。

在觀光產業的宣傳中，影像——也就是虛像的實體化；讓當下的現實被虛構。我們的意識因而完全被咒語束縛，除了宣傳用的影像之外，什麼也看不見，只能看到美麗的田園、漂亮的大海、溫暖的故鄉，它們全都是被重新設定過的東西。也就是說，事實上荒涼到杳無人影的沙漠，都只像是都市中人煙稀少的一角——我們現在面對的現實，是連世界「邊境」的最後角落都已被都市化，都已被都市包圍著、填補著，「自然離我們遠去，自然和類自然的記號，把真正的『自然』排除了。它們一面如此取代著，一面實現著多樣化。如此一來，大量的記號被生產、販賣，樹木、花草、枝葉、香氣、語言都成為不存在——只能在虛構的眼前幻想著——的記號，意識型態的自然化，也被同時堅決地執行著。」（亨利・列斐伏爾〔Henri Lefebvre〕・今井成美譯，《都市革命》〔*La Révolution Urbaine*〕）

至於「往內部的旅行」——「我們已然無處可去、無法旅行，被殘留的只有往內部的、往自我內部的旅行」——這就是「往內部的旅行」的關鍵字。我非常想知道在日本，這個詞彙究竟是何時產生的，我想應該是高度經濟成長政策的頓挫，也就是「石油危機」之後，因持續的不景氣和通貨膨脹暴露出我們的現實不再是薔薇色的粉嫩的時候吧。

簡單的說，「往內部的旅行」就是對著這個現實閉上眼睛，然後反覆提出何謂「私」這個沒有結論的禪問。對於那些背負著「私」的自問自答的布爾喬亞哲學、布爾喬亞文學，我懷疑現在它們究竟能給予我們什麼？我相信「往內部的旅行」，一定卡在神秘主義的迷宮裡。

現在，最要緊的就是分別拒絕這兩個旅行，然後把「私」和「世界」之間緊繃的那條線拉緊到極限，祈求那無理的「私」能夠屹然聳立。然後，就讓我們用那條線，彈首E詠嘆調，發出彷彿切割金屬的悲慘、尖銳的樂音。

拒絕旅行，往街道、往道路、再一次與布列東共舞，街道之中充滿冒險就是這個道理呀！最後隨著貝托爾特‧布萊希特：

把不認識的人都當成熟人，把熟人當成如同不認識的人，

凝視「世界」與「私」，觀察他們。

47

安東尼‧亞陶：一八九六～一九四八，法國詩人、劇作家、導演。亞陶曾短暫加入超現實主義運動，但於一九二六年與該運動決裂並投身劇場創作，之後又放棄劇場遠赴墨西哥，醉心於各種超自然的神秘主義。亞陶的「殘酷劇場」理論對二十世紀前衛派劇場影響深遠。

46

被疏散到埼玉縣秩父：一九四三年後二次大戰同盟聯軍漸占上風，瓦解日本於加羅林群島等地的基地，日本於是自一九四四年三月開始疏散東京都內居民到其他省分避難。

49

貝托爾特‧布萊希特：一八九八～一九五六，德國社會主義詩人、劇作家。布萊希特因信奉馬克思主義，一九三三年希特勒上台後便流亡丹麥、瑞典、芬蘭，他的語言簡練、精確、直率，是現代德語大師之一。

48

安德烈‧布列東：一八九六～一九六六，法國詩人、批評家、超現實主義運動之創始人。早年曾研讀精神醫學、加入達達主義陣營，一九二四年發表《超現實主義宣言》，並有著作《磁場》《連通器》等，傅柯譽之為「現代經驗」的代表作家。

決鬥寫真論

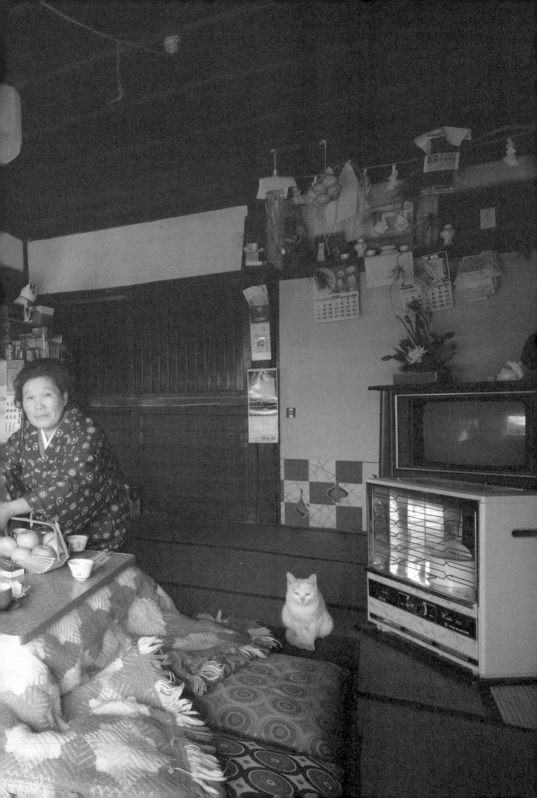

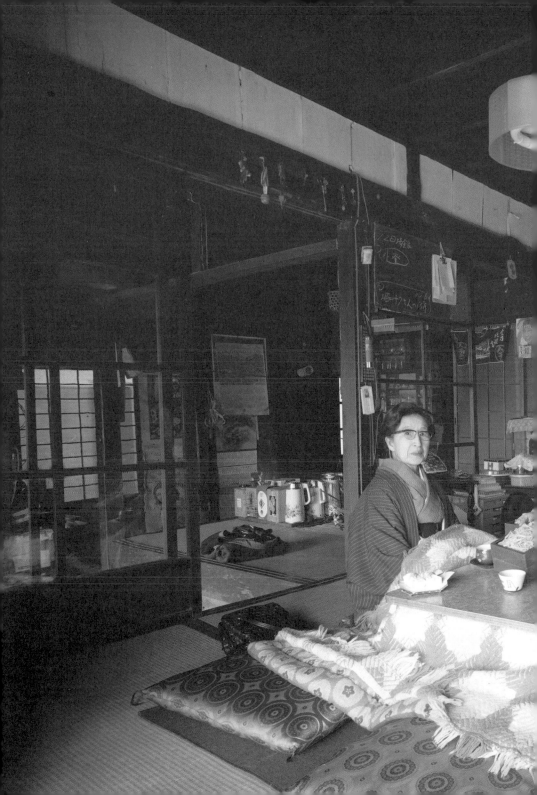

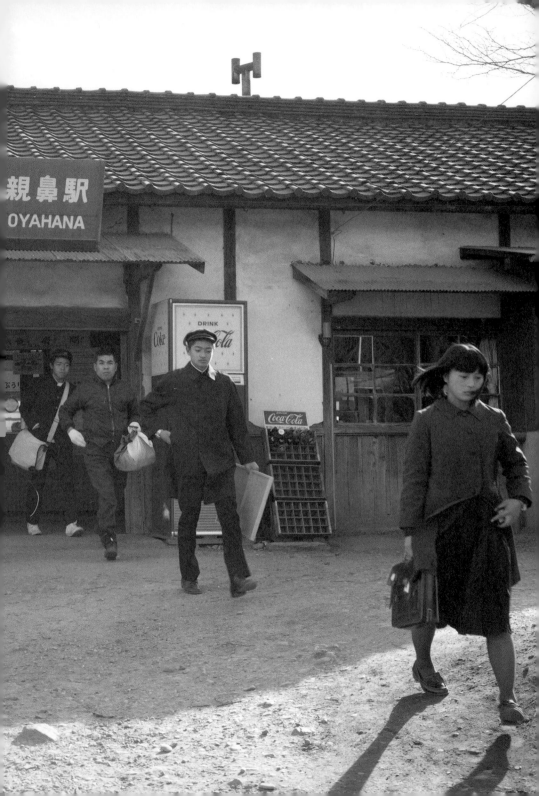

印度

一九七五年の暮れから七六年の新年にかけて約一ヵ月、ぼくは横尾忠則と印度へ出かけた。

ニューデリー、ベナレス、ゴアなどを歩いた。

印度——一九七五年年底到一九七六年年初，我與橫尾忠則（Tadanori Yokoo）50到印度旅行一個月，走遍新德里（New Delhi）、貝拿勒斯（Varanasi）、果亞（Goa）。

白地圖中的印度

白地図の中のインド

水平面在燦爛陽光下閃爍著銀色，大海宛如鏡面，遠處有艘像船的東西，前面則站著兩個男人，一人朝相機將臉俯下幾分，全身裹著凸色衣服；另一人離前一人稍遠，背對著朝向前方。

兩人都全身入鏡。再過去還有另一個矮小男人的身影。

他們把自己微小的影子滴落沙灘上。男人們彷彿拖曳著自己的影子；抑或影子正在拖引著男人們。不知他們在做什麼，但是看起來不知為何充滿了悲傷。也可能只是我個人的感受罷了。

或許男人們只是一如往常在晚餐後散步，不，不一定是這樣，但他們之間的距離，彷彿永遠也無法填滿，他們的身體因為貼滿皮膚，而永遠成為皮膚的內側，也就是說，他們各自被封閉起來。這便是他們之所以看起來悲哀的唯一理由，每個人各自擁有各自的體溫，那個體溫無法透過觸摸他人而被平均化，這讓他們很憂心。

是白天的公園？還是廣大的私人庭院？稍帶紅色的褐色地面被整理得乾乾淨淨，周圍鋪著水泥步道，遠處風景中一棵樹木的葉子對稱地伸展開來，天空是藍色的，就是我們所說藍天的藍。一隻不是很大的狗跑著穿過紅褐色的院子，然後在畫面中央停了下來。狗鼻子直直指著前方，僅有薄薄一層影子掉落在牠的左邊。這隻狗究竟從何而來，又要往何處去呢？剛剛我說狗

被貼進燦爛的陽光中。

穿越院子，或許事實並非如此，或許一開始狗就是靜止不動地佇立，無論如何，那隻狗彷彿是

一艘船，船上乘坐約二十名男人，划著長槳的男人們赤裸著上半身，船尾有一個還年輕的男

子、大概是個少年吧，獨自站著掌握船舵，中間高高堆起的行李上則坐著四、五個男人。從那

些打上船頭的細碎白色浪花，我猜想海面平靜，船的前進很順利。這艘船要前往何處？為什

麼？或許這是艘漁船，或許他們正在出港捕魚的途中，也或許他們正要歸來。對我而言，我只

知道這是艘毫無目的的船；只知道船上載著一群男人，如此而已。

照片裡流動的時間，和我的生的時間存在著明顯差異。觀看照片時，我總能感到我心臟的鼓

動和照片的節奏，有著屬於各自的時間，那彷彿是讓我想起沉重蒼穹的一種沉澱。時間並非連

續的，時間往前傾倒，然後就在倒下的地方被直接凍結起來。時間並非連續的，在時間瞬間與

瞬間之間產生空隙，然後空隙被擴大、我們就被從中強行拖出……。空隙非指存在的事物，該

說是真空的時間光景，是被切斷所有脈絡的時間的、空間的斷面。它接受了、吸收了觀看它的

人那時的心靈投射，然後又回到最初的光景，那個由光與影交織的最初光景。

攝影原本就是切取現實的一個斷面，所以攝影是原本現實被切斷的瞬間世界姿態的擬態，這

幾乎是不需要解釋的真理。但這些照片卻讓我重新思考：攝影所擁有的是只有攝影才能擁有的魔

術，是只能被稱為幻象的光景，是把所有的想像、所有的妄想強制拖引出來的觸媒。攝影——

是時間的陷沒。

若另一天我再觀看這些照片，或許會產生跟現在不同的印象，然後能夠用語言去和這些光景產生共鳴，但是我知道，最後我所描述的，仍只是如此以疑問語氣結束的陳述罷了。

我的書架上只有二十幾本書，最多時也鮮少超過三十本。換句話說，我已經完全放棄藏書的癖好，大概從學生時代的後期開始，我定期把堆積如山的書囤積起來，用推車拿去賣。當時我並非為錢所困，每個月我花一半時間在打工翻譯上，甚至可說學生時代過著比現在還要寬裕的生活，所以一定有什麼其他理由。

從很久以前，我就感覺到，我的生活是被那些既不閱讀、也沒打開的書籍裡緊緊塞滿的、沒有生命的文字所包圍，那幾乎是等同恐懼的感覺。我好多次有過這種奇妙的感覺。當我沉睡時，那些死去的文字們突然在半夜各自跳起舞來，各自發表論述，不斷地大聲喧嘩──那些離開文章的零碎文字，為了自我主張而狂舞。詞語爆炸。但是當我試圖用眼睛偷窺時，詞語們立刻恢復成原來安靜的文字，再次回到闔上的書本，沉沉睡去。

另外，當時我也幾乎生理上地憎惡左翼學生們對書籍的盲目崇拜，他們熱中收集書本、對文史哲學全集的癖好，以及如同文化沙龍般喋喋不休的文藝氣氛。或許我之所以賣書，就是對他們的反動吧。賣書的錢當晚成了我的酒錢。之後我什麼也不記得，只記得嘗試一次就能完全體會與書分離的解放，是何等無法言喻。從此我再也不堆書如山。當然有些時候、有些期間、總有個兩年、三年，有幾本書毫無理由的被保留在書架上，大概就是我真的喜歡吧。

其中一段時間，我的書架上放著谷川雁（Tanigawa Gan）[51] 的詩集和《工作者宣言》為首的幾本評論集；另一段時間，並列著海明威（Ernest Miller Hemingway）[52]、威廉・福克納（William Faulkner）[53]、尼爾森・愛格林（Nelson Algren）[54]、舍伍德・安德森（Sherwood Anderson）[55] 等美國小說家的翻譯本和原文平裝本，也有亨利・米勒（Henry Miller）[56] 的《黑色的春天》（Black Spring）、《南迴歸線》（Tropic of Capricorn）、雷・布萊伯利（Ray Bradbury）[57]、羅爾德・達爾（Roald Dahl）[58] 的著作。有些書不知何時借給別人，就那樣消失。

在快速新陳代謝中，這幾年仍繼續留在書架上的是勞倫斯・達雷爾（Lawrence Durrell）[59] 的《黑書》（The Black Book）和《亞歷山大四重奏》（The Alexandria Quartet）、唐利維（James Patrick Donleavy）的三本著作[60]、杜斯妥也夫斯基（Fyodor Dostoyevsky）[61] 的文庫本、島尾敏雄（Shimao Toshio）[62]、小川國夫（Ogawa Kunio）[63] 的《悠藏留下來的東西》（悠藏が残したこと）等，其他還參雜社會學、精神病理學的書籍。

我的思想究竟有著怎樣的結構？看著這些書的選擇與組合，不禁連自己都懷疑起自己。但我又不想放手，真是一點法子也沒有。若說日本文化是一種混血文化，那我類似精神分裂症的書單，大概剛好能視為日本文化的直接反映吧。

這五年之間，還有三本和上述書籍略微不同，卻沒有被我丟棄的英文大型書。和其他書不同，我從來沒有徹底讀完這三本書，只是偶爾瞧瞧、閒暇時從書架用力抽出來快速翻閱，讀讀其中極小部分的英文、看看圖片。那是東尼・哈根（Toni Hagen）[64] 的《尼泊爾》（Nepal）、約

瑟夫・圖奇（Giuseppe Tucci）[65] 的《西藏》（Tibet）和《穆斯塘王國》（Mustang），三本都是到尼泊爾、西藏的旅行記錄。這幾本書我在一九七〇年左右向一個朋友借來之後，再也沒有機會歸還。說沒有機會，其實在撒謊，用佛洛依德（Sigmund Freud）[66] 的說法，就是不想歸還罷了。

朋友在某大學研究所攻讀農學，平常登山，還是學生時就開了一間酒吧，若說有點特別，還真特別；若說普通，也真普通。總之，他是個「自然而然」地活著的人吧。我和他是透過另一個朋友介紹認識的。某個晚上，我們一邊喝酒，一邊討論印度、西藏、尼泊爾。我就是從他的口中知道，前篇寫過的穆斯塘王國和它的首都羅馬丹。

我自己也曾一時熱中於登山，週末我不是到丹澤山、就是去奧秩父山，爬沒有步道的山。寒暑假幾乎一定會去奧秩父山、南阿爾卑斯山縱走，或到谷川岳露營。為了登山，我學會閱讀五萬分之一、二十五萬分之一的地圖，雖然我只實際去過一小部分，但我幾乎擁有日本所有山脈、溪谷的地圖。

不只日本，我也閱讀世界各地的，以及喜瑪拉雅山的地圖，我是何時知道被冠上K2這個奇妙記號的山呢？安娜普納、道拉吉利、馬納斯魯（Manaslu）等喜瑪拉雅山的主要山峰全都取有名字，只有K2不是名字，而是一個記號。雖然後來我知道K2是印度國土調查局使用的符號，但K2這兩個字帶著某種特別的聲響，尤其它的抽象性讓我備感誘惑，反而更表現出某種現實感。

不知你是否能夠理解這個感覺，即K2這個抽象記號，正因它的抽象性而包覆了我的想像、有時候是一種妄想，並把它們散播開來。這個只有極簡記號和等高線的白色地圖，宛如暗號的形式，刺激了觀看它的我的想像力，容許我在那裡寄託我所有的夢。等高線一圈又一圈的間隔，那個密集度、那個擴散和緊縮、那個相互糾纏和斷絕，讓我想像世界所有可能的樣貌，聳立的天涯、屹立的山峰，在兩個垂直山壁間奔流而下的急流，最終逐漸寬闊開來，水流徐緩、與原野相逢，黃濁的河水靜靜由綠色田野與村落之間流去。我發現在白地圖前，我成為兒時的我。我的想像力在什麼也沒有的白色地圖上，獲得無限擴展。頓時山被畫為如山一般、河流被畫為河流一般、城鎮被畫為城鎮一般。後來市面上開始販賣塗有顏色標誌的地圖，那些地圖反而因它本身的具體性，對想像有明顯的妨礙。

實際去過印度、尼泊爾的這個朋友，有時對我用白地圖建構出的影像表示認同，有時又一邊加以修正、熱情地談論著，當他聽到我對K2姿態的精準描述、感到震驚的同時，就把這三本書借給我了。當然很久以前，我也曾因為對山的執著加入大學登山社，但在終於買到渴望已久的義大利製Vibram牌登山靴的時候，我卻徹底消失。登山要求的是運動員的鍛鍊和精神，但我並不是可以成為運動員的人，我總覺得運動員所具有的光明面，其實是人性的歪曲。局部肥大的肌肉，其實異常猥褻。

我對尼泊爾、西藏、喜瑪拉雅以及印度的興趣，最後就以白地圖上的想像告終。不，或許正確的說法是，我從一開始，就把我不可能前往那些國家、山脈做為前提，也就是所謂的

imaginary conception（想像孕育化）＝image concept（想像觀念化）。我覺得，就這麼與山訣別，其實很棒的。至於為何無法放棄這三本書，我想絕對是因為它們被我當做，是串連起我與白地圖的相遇的資料，因為那些書全是英文，所以無法輕鬆閱讀；要閱讀，就必須有相當心理準備。所以我總是看心情，隨機抽取其中一本，不參考字典，隨便從某個段落閱讀。那樣似懂非懂的最好。

如此它們不會妨礙我和白地圖的關係，甚至有時還擴展了我透過白地圖勾勒出來的尼泊爾、喜瑪拉雅、印度。

如此想來，當我想像印度時，一定是從喜瑪拉雅山脈出發，經過加德滿都（Kathmandu）、巴特那（Patna）、從帕戈爾布爾（Bhagalpur）下來，然後通過恆河南下，最後到達卡（Dhaka）、加爾各達（Calcutta）。或是從加德滿都往西到達德里、新德里。

這就是我與印度之間的連結的全貌。對我而言，無論尼泊爾、喜瑪拉雅、印度，全都是遙遠的國度，正因遙遠，我絕對不會前往，所以它們不是真實的，是在某處堆疊起一些感傷思念的虛幻存在，當然就是通過赤裸白色地圖遙遠存在的東西。

所以我從未幻想過真實的印度，那在我的關心之外。但是日本最近興起印度、尼泊爾熱潮——雖然我不知究竟應不應稱為熱潮，但對我而言，那些近來被頻繁討論的印度、尼泊爾就像一個謊言；曾經在我夢中、甚至現依然在我夢中的印度、尼泊爾，對我而言才是真實的印度、尼泊爾。特別是一九六〇年代後半美國誕生的嬉皮運動，那究竟是一種運動，還是一種時代風

決鬥寫真論

情？總之，嬉皮對印度、尼泊爾抱持憧憬，結果就被當做一種時代風情輸入日本，那些相關思想也跟著輸入，然後明明同為東方人的日本人，卻通過美國這個濾鏡，重新崇拜印度、尼泊爾。我不得不說這根本是一種顛倒的關係。我並非不能了解美國人想要前往印度的衝動——美國人永遠都想要朝著某處出發，最終結果是一九六○年代美國一方面打著越南；另一方面反對打越南的人則朝印度、尼泊爾出發。不過，出發一詞本有的光明面已不存在。三十年前，美國「光榮」的餘光尚存時，初次造訪美國的沙特（Jean-Paul Sartre）[67]一邊感到微妙的吃驚與困惑，一面如此描寫美國的街道，「然而，像加州南部馮塔那、西部邊境野營的落後城鎮，依然是美國的另一面，這點顯示了美國的自由。在美國，每個人都有自由，但並不是批判潮流、改革風俗的自由，而是從這些潮流、風俗中逃逸，往沙漠、其他城鎮而去的自由，城鎮都是開放的，朝著世界、未來開放，這給予了所有城鎮冒險的氣氛，也給予混亂、醜惡之中一種令人感動的美。」（沙特．渡邊明生譯，《美國城市》〔American Cities〕）

之後的美國有什麼改變嗎？在此讓我先停止玩弄政治性言詞。讓我們與薩爾（Sal Paradise）、迪恩（Dean Moriarty）、卡蘿（Carlo Marx）[68]一起在「朝著未來開放」的美國，漫無目標地由東部往西部，再由西部往東部，徬徨、瘋狂、尖叫、沉迷酒精、大麻，在曼哈頓摩天大樓籠罩的深暗陰影中嘔吐，然後再次乘上機車。現在，白鯨記的船長[69]已經不在美國，他把最後的希望，流放到印度與尼泊爾。

雖說是希望，卻也只是過於悲慘的希望，他們並非自願前往印度、尼泊爾，而是被流放到那

裡。被稱為尼泊爾活女神的庫瑪麗（Kumari）沒有批判、責難年輕嬉皮的美國人，或許因為他們非常誠懇，但為什麼我們這些日本人要畫虎不成反類犬地模仿他們呢？那真是超過悲慘的滑稽啊。

一九二〇到一九三〇年代，超現實主義者將目光投向亞洲、非洲、墨西哥，但是被注視的他們並非默默承受超現實主義的目光，至少像西印度群島便將目光反彈回去。艾梅·賽澤爾（Aimé Fernand David Césaire）[70]、列奧波爾德·桑戈爾（Léopold Sédar Senghor）[71]等人接受歐洲的視線，然後用它們鍛鍊自己的大地，最後反而對著歐洲的立足根本，丟出一顆黑色的震撼彈。他們的黑色視線，因自身的轉化而初次與世界相對化。更甚者，通過賽澤爾、弗朗茲·法農（Frantz Omar Fanon）[72]的登場，使第三世界也與法農一同出現。那是從安第列斯群島、從阿爾及利亞（Algeria）發起的吶喊，從賽澤爾到法農，他們採取逆向手法，用超現實主義刺回歐洲，並因此在世界中確立了自己。

即使一九六〇年代，嬉皮所提倡的是一種沒有明確輪廓的運動，我們也應該**在此**——並非彼處而是此處，就是現在的這個日本——迎向它們刺出的問題。在某種意義下，嬉皮們或多或少以他們的行為接受了歷史：往越南的侵略與傷亡，真是太過於不正當的「光榮」行為，即使美其名為命運與罪孽的輪迴安排，嬉皮們就是將那一半完全接受了。我們如果也想成為嬉皮，那就不應該將他們的行為做為風潮來模仿，不得不在對他們質疑前，先自我修正。為什麼呢？因為他們是他們，我們是我們，他我的混淆，除了只會成為歷史的逃逸以外，不可能達成任

決鬥寫真論

何事。

所以，我絕不會那樣輕易談論印度、尼泊爾，我甚至承認我連討論印度、尼泊爾的人的說詞，都感到敵意。當然這並不是針對印度、尼泊爾。印度是印度，尼泊爾是尼泊爾，必要時如此討論印度、討論尼泊爾，但是討論必須捨去所有情緒的波浪。也就是說，我無論如何都想拒絕，現在用神秘主義情緒討論的印度、尼泊爾。我想要珍惜我的白地圖攤開眼前時，只屬於我的印度、尼泊爾——即使那什麼益處也沒有，但也因此什麼害處也沒有。

一九七五年一月（編按：此處應為中平卓馬筆誤，求證篠山紀信，他只去過印度一次，是在一九六七年一月），篠山紀信與橫尾忠則一起造訪印度，我初次聽到這個消息時感到非常失望。當時我才剛剛拋棄旅行，決定徹底接受被放置在當下位置的自己，與世界正面對決，或許當時是我過於虛張聲勢，但我的確感到曾一度被我吐出的語言，束縛住吐出語言的我。語言就是這樣的東西。

在一個強風的週日午後，我探訪了篠山紀信的事務所，那龐大如山的照片洶湧撲來。雖然照片中的韻味多少有些不同，但篠山紀信就像拍攝自己的家、拍攝日本的街道、就像幫週刊拍攝偶像照片一樣，以相同的、毫無改變的視線直直投向印度。在那之中，看不到嬉皮對印度的過重沉思，也看不到已成為刻板印象的印度圖像，那之中既無任何預設也無任何伎倆，這反而讓我感到恐懼——我所看到的，是化身為想把任何物體都吸入相機這個黑暗房間、想把任何事物都吸入自己眼球的那個欲望的篠山紀信。

文章開頭描述的照片，只是這些作品的一小部分，是我沿著當時看到、記下的照片的記憶勾

勒出的景象。那些是印度嗎?可以說既是印度也不是印度吧。無論在紐西蘭、阿拉伯、美國,甚或日本、童年的秩父,篠山紀信都拍著同樣的攝影,就像訴說著「這就是世界」,只不過有時拍攝的場所來到了印度罷了。我之所以被這些照片吸引,就是因為這些照片是從另一個角度,侵入我在白地圖前想像出的印度,我的想像‧觀念的印度再次被緩緩動搖。

篠山紀信一定會說,他所看見的印度便是如此,那種不經意——大概是一種算計的、刻意的不經意,對著他視線投向的所有東西敞開,讓接受所有事物這件事情,成為可能。

譯註

50　橫尾忠則:一九三六年生於兵庫縣。插畫家、平面設計師、藝術家。一九六〇年,年輕的橫尾忠則加入引領日本廣告的重鎮「日本設計中心」(Nippon Design Center, Inc.)。隨後與宇野亞喜良以及原田維夫合組工作室 Studio Ilfil。此時他受美國漫畫與廣告插畫家影響,開始追求模擬的手繪質感,並參與創立東京插畫家俱樂部,努力讓插畫家正名。

在日本地下文藝的狂飆時期,橫尾忠則經常到前衛重鎮草月藝術中心朝聖。他不但和作曲家一柳慧等人合作實驗動畫,與寺山修司共同創立天井棧敷劇團,並與京都勞音、土方巽、唐十郎狀況劇場等許多表演藝術團體的海報創作。透過絹版海報建立獨特的美術風格,進而引發歐美注意,創造生涯第一波高峰。起初橫尾並沒有獲得日本設計界認同,他用色鮮豔,轉化傳統的俗麗風格被譽為日本的安迪‧沃荷,普普藝術先鋒,甚至於一九七二年獲得機會在紐約現代美術館(MoMA)召開個展。

與此同時,橫尾忠則的觸角伸向各領域,參與電影與電視拍攝,甚至在大島渚的電影《新宿小偷日記》中擔任主角;他替三島由紀夫的文學連載畫插畫,也替暢銷漫畫雜誌《少年Magazine》做封面;他迷披頭四和嬉皮文化,幫演歌製作俗又有力的海報;他替電視連續劇設計片頭字幕,也參加三島由紀夫的傳記電影《MISHIMA》演出。

六〇年代末,橫尾前往美國旅行接觸到當時正盛的紐約藝壇,並與插畫家彌爾頓‧格雷瑟(Milton Glaser)、藝術家傑斯帕‧瓊

決鬥寫真論

斯（Jasper Johns）等人交遊，開始接觸迷幻（Psychedelic）風潮，對他之後的風格造成很大的影響，甚至讓他有機會替搖滾巨星卡洛斯·山塔那（Carlos Santana）等人製作唱片封套的經典設計。

橫尾忠則另一個重要代表性在於刊物的美術編輯，從《八卦特集》到時尚雜誌《流行通信》都擔任重要的美術總監，並與日本知名攝影師合作，設計布料及巴黎時裝週的邀請函。他也與日本知名攝影師早田雄二、鋤田正義、篠山紀信等互動，替細江英公的三島由紀夫攝影集《薔薇刑》再版做裝幀設計是他最具代表性的作品之一。

受到全球矚目後，橫尾忠則也開始負責更大型的合作企畫，包含日本萬國博覽會「纖維館」展館設計，比利時國立二十世紀芭蕾舞團（由莫里斯·貝嘉領導）的《酒神》劇場設計等，並受邀參加巴黎、威尼斯、聖保羅等各國雙年展，並屢屢獲得大獎。二○一二年十一月橫尾忠則現代美術館（Y+T MOCA）於神戶成立，二○一三年七月豐島橫尾館也將誕生。他的藝術成就得到最高肯定。《海海人生!!橫尾忠則自傳》臉譜出版，二○一三年）。

51 谷川雁：一九二三～一九九五。日本詩人、評論家。谷川雁以社會主義風格知名，評論集《工作者宣言》《原點的存在》被視為一九六○年代新左翼思想的聖經。

52 海明威：一八九九～一九六一，美國文學家。海明威以代表作《老人與海》獲普立茲獎與諾貝爾文學獎，被視為二十世紀美國最重要的作家，海明威曾親身參與兩次世界大戰，並以記者身分參與西班牙內戰，他並支持古巴革命，和卡斯楚（Fidel Alejandro Castro Ruz）友好。

53 威廉·福克納：一八九七～一九六二，美國文學家。生於密西西比州的福克納，作品大多以密西西比州為背景，一九四九年獲諾

貝爾文學獎。

54 尼爾森·愛格林：一九○九～一九八一，美國文學家。愛格林作品多描寫美國社會陰暗面，是一九四○、五○年代美國最知名的作家。

55 舍伍德·安德森：一八七六～一九四一，美國文學家。安德森作品多以小鎮為背景描寫小市民的徬徨與生活。

56 亨利·米勒：一八九一～一九八○，美國文學家。米勒作品對性赤裸描述，風格坦率、大膽，形成二十世紀中期文學上的一股解放力量。《北回歸線》《黑色的春天》《南回歸線》為米勒的自傳三部曲。

57 雷·布萊伯利：一九二○～二○一二，美國文學家。布萊伯利的《華氏451度》曾被法國新浪潮導演楚浮（François Truffaut）改編為電影，美國阿波羅號太空人登陸月球後，甚至將月球火山口命名為「蒲公英火山口」，以向布萊伯利的《蒲公英酒》致敬，是美國二十世紀最重要的科幻小說家。

58 羅爾德·達爾：一九一六～一九九○，英國兒童文學家。達爾創作兒童文學，但作品中天馬行空的幻想也獲得成人歡迎，作品包括改編為電影的《查理與巧克力工廠》等。

59 勞倫斯·達雷爾：一九一二～一九九○，英國文學家。達雷爾成長於印度，並曾旅居希臘、埃及、法國等地，代表作《亞歷山大四重奏》包含了性愛、異域風情及二十世紀的頹廢感，達雷爾並曾與米勒書信往來達四十五年之久。

60 文學的代表，首部小說《眼線》《The Ginger Mar》被列為二十世紀百大小說。

61 杜斯妥也夫斯基：一八二一～一八八一，俄國小說家。杜斯妥也夫斯基作品極富社會性，擅長描寫社會底層人物生活，文筆深沉思辯，與托爾斯泰並列最偉大寫實主義小說家。著有《地下室手記》、《白癡》、《賭徒》、《罪與罰》、《卡拉馬佐夫兄弟》等。

62 島尾敏雄：一九一七～一九八六，日本文學家。島尾敏雄作品包括超現實主義風格的日記隨筆，以及記錄戰爭經歷的小說與討論沖繩問題的評論。

63 小川國夫：一九二七～二〇〇八，日本文學家。小川國夫屬於內向世代作家，行文風格清新單純，注重對感覺與自然的描寫。一九五七年他自費出版五百本短篇小說集但僅售出一本，購買者為島尾敏雄，後來並受島尾敏雄的提拔，進入文壇。

64 東尼‧哈根：一九一七～二〇〇三，瑞士地質學家。哈根是第一位考察研究尼泊爾地質的學者。

65 約瑟夫‧圖奇：一八九四～一九八四，義大利東方學家。圖奇的專業是西藏學與佛教歷史。

66 佛洛依德：一八五六～一九三九，奧地利精神分析學家。佛洛依德為精神分析學派創始人。他的理論開啟了西方學術研究領域的心理學時代，並在藝術、文學領域產生深刻影響。主要著作有《歇斯底里研究》、《夢的解析》、《論潛意識》、《自我與本我》、《精神分析學引論》等。

67 沙特：一九〇五～一九八〇，法國思想家。沙特曾在柏林師事存在主義大師胡賽爾與海德格爾，二次大戰參與巴黎的反德活動，發表小說、劇本著作，一九四三年發表代表作《存在與虛無》，提出「存在先於本質」的論點，為當代存在主義大師。沙特一生從未停止參與政治社會運動，並以實際行動反對資產階級、帝國主義與殖民主義。

68 薩爾、迪恩、卡蘿：為傑克‧凱魯亞克（Jack Kerouac）一九五七年小說《在路上》（On The Road）中主角。

69 白鯨記的船長：《白鯨記》（Moby Dick）為赫曼‧梅爾維爾（Herman Melville）一八五一年的小說。主角亞哈船長由美國出發前往印度洋、太平洋追捕白鯨。

70 艾梅‧賽澤爾：一九一三～二〇〇八，法國文學家、政治家。賽澤爾為出身法國殖民地馬提尼克的黑人，曾以現實主義文風和馬克思主義提倡黑人文藝運動。

71 列奧波爾德‧桑戈爾：一九〇六～二〇〇一，塞內加爾文學家、政治家。桑戈爾與賽澤爾一起提倡黑人文藝運動，並於一九六〇年至一九八〇年擔任塞內加爾總統，擔任總統期間他主張親近西歐國家，參與法語圈國際組織的創立。桑戈爾被認為是二十世紀最重要的非洲知識分子。

72 弗朗茲‧法農：一九二五～一九六一，出生法國殖民地馬提尼克的思想家，他批判殖民主義，帶領阿爾及利亞的獨立運動。

決鬥寫真論

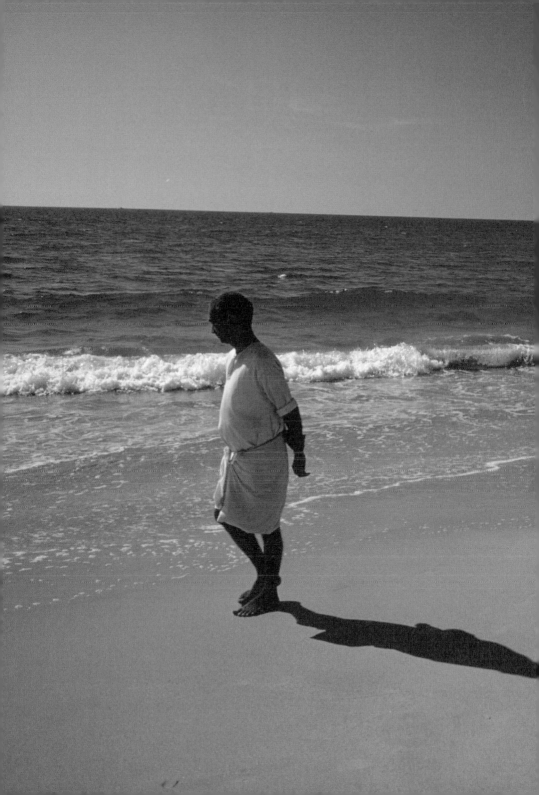

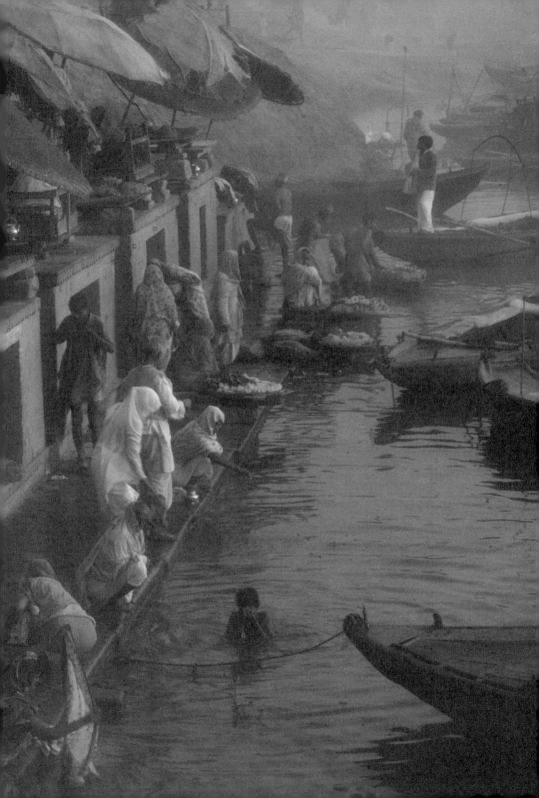

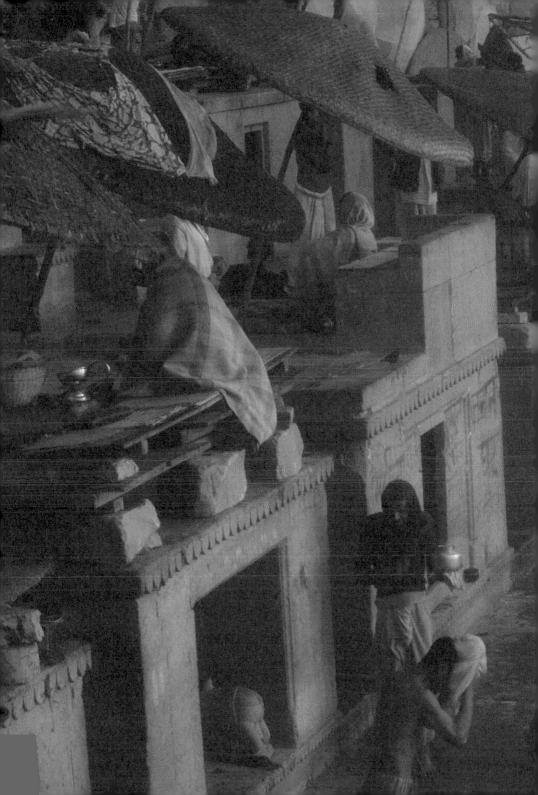

仕事

ぼくはよく仕事の合間に、EEカメラでいたずらに写真を撮る。これは、一九七六年春の、さまざまな仕事の場でのスナップである。

工作——我經常在工作空檔用EE相機[73]遊戲般地拍照。這些是一九七六年春天，我在各個工作現場拍下的快照。

視覺的邊界 I

視線のつきる涯で I

坐在書桌前的我背對朝西的窗戶，早春的天空一天天明亮起來，有時卻又回到冬日原本的陰暗。海邊吹來的強風正將低垂雲層帶往東方。

突然間我所閱讀的書從頁面發出白光，一瞬間，我的視線完全融入光芒之中，等雙眼習慣之後，那印刷墨水的黑，又以一種奇妙的物質感從光芒裡浮現，彷彿每個字、每個字都有它獨立的意義，結果我閱讀至今的節奏被攪亂了，所有的文字、所有的字體都像放棄做為一種符號而幻化為物體。我為了繼續閱讀，只好更專心凝視，沒想到文脈卻因此更加崩壞、意義四處飛散，我的思緒因而被斷絕，就此成為零散的小島，成為不具任何脈絡的東西。最後我的視線被一個文字——例如「模仿」收留，我的視線只能沿著文字的外型去描述它，也就是說，儘管我嘗試去「有樣學樣」的解釋「模仿」，最後卻因越觀看文字的形體，越感到文字是如此不可思議的東西，彷彿是我前所未見的東西一般——文字本身就是物體，或是謎樣的暗號。

現在究竟是幾點？隱約中聽到兒童在遠方嬉戲，還有抵達月台電車的煞車聲音。右眼眼角瞥見月台白色的一端，車站廣播正通知開往東京的列車即將啟程。這時現實才緩慢地回到原本的狀態，就像現實終於從遠方出現，然後一步一步靠近，最後到達我的體內，這種感覺非常奇

決鬥寫真論

妙。我先感到以車站為中心的市區氣氛，然後感受到靠近鐵路的一個公寓房間的氣氛，還有書架的位置、書本排列的模樣，最後看到放置在書桌上的一本書，那是一本關於語言的書，是羅蘭‧巴特（Roland Barthes）[74] 論述語言行為並非新的語言創造，而是某種語言的引用、模仿。現在，我終於理解「模仿」這個詞彙了。

我把視線移到下一行，當我試著回神過來時，陽光又再次回到原本的陰暗。可是我依然感到暈眩，因為我在光芒中過度凝視這些文字。我在閱讀論述語言的書，論述語言的書本身也是語言，這讓事情變得錯綜複雜，為此我繼續凝視文字，雖然只是短短兩、三分鐘，不，是僅僅數十秒之間的事。

我再度開始閱讀，回到原本的節奏，意義不停地與思緒相連，我感覺彷彿過去也有類似的經驗，但又有些不同。

那是四年前的夏天，為了一場訴訟[75]，我停留在亞熱帶的島嶼將近一個月的時間。那裡每天都是持續的酷暑，我白天到街上散發傳單、集會演講，猛烈的陽光曬傷我的兩個手腕，甚至造成輕微發炎。我感到相當疲倦。

就在前往沖繩前，我才為了一個展覽，不眠不休地工作將近一星期，身體狀況早已感到疲憊不堪，加上炎夏酷暑以及和相差十多歲的年輕人一起工作，更讓我筋疲力盡。為了配合年輕人的步調，我得花上許多精神，但我卻不甘示弱地拚命，這並不是針對誰，是我本來就嚴以律己，自己徒增自己的痛苦吧……，或許我算是具有被虐傾向吧。

Nakahira Takuma ｜ 中平卓馬　　146

一天晚上，在冗長的會議結束後，所有人為了隔天緊湊的工作而就寢，在窄小的房間和廚房裡硬塞下二十幾個人，根本就像箱壽司一般，所有人都蜷著身子睡著，甚至有人睡在書桌下還巧妙地把頭由桌下伸出來。我橫躺著，身體兩邊都緊緊貼著別人的身體，即使過了深夜，氣溫也沒有下降的跡象，應該還是接近三十度吧。不過所有人都迅速進入夢鄉，只剩我因肉體的疲倦和精神的興奮清醒著，我的後頸依靠著頭盔，動也不動地仰臥著。當時我唯一的感想，就是我已不再年輕。

在那之前，我對自己的身體充滿信心，無論做什麼都一馬當先，但就這一次，我被身體最深處的疲勞羈絆，就算晚上充分休息，隔天依然疲憊不堪。疲勞完全沒有消除，反而一點一點地沉澱下來。至今發生的所有衝突糾結不清，找不出任何解決的線索，我只能一面思考，一面失眠的張著眼睛，越思考，腦中就越鬱悶聚集。兩點、三點，時間不停下它的腳步繼續前進，我越惦記不得不睡的焦慮，睡眠就越離我遠去。天亮在即，戶外的空氣由敞開的窗戶流入，我知道我是不可能入睡了。現在可是一天最涼快的時候。

失眠的我只能這樣望著天花板。天花板有五根橫木相互交叉，切割出三十六個方格，正中央的方格垂下一盞整夜開著的日光燈，燈光因天空逐漸亮起而顯得逐漸微弱，還發出微微的聲音。不知是誰的頭靠在我的左腹，於是只有那裡冒出像珠子般的汗滴。現在日光燈的光線幾乎已完全融入清晨的陽光中。

街上依舊寂靜無聲，雖然我看不到室外，但可以透過天花板上反射的光知道街上的動靜，街

道現在睡得正沉呢。頓時，我的視線停留在日光燈左側方格的一隻壁虎身上，在這個鄉下地方，壁虎沒什麼大不了。那是一隻大約身長四、五公分的小傢伙，不過我不知道牠何時出現的？或許是我之前沒注意到它；也或許牠剛剛跑到這個地方。壁虎身體全是土黃色，背上有著不大顯眼的紅色斑點，腳左右對稱地打開，後腿較為肥大，五隻指頭扇形張開，成為吸盤黏在天花板上。

我的位置和壁虎的位置正好朝向同一方向，只是我仰臥著；壁虎則把天花板當做大地。那是個滿奇妙的感覺。仔細一瞧，壁虎突然屏聲息氣前進兩、三公分，一點一點扭轉頭的角度，到了一個角度後又靜止下來動也不動，然後突然朝前方直線跳躍，又前進兩、三公分。

我發現壁虎是明顯地朝著目標前進。我的視線從壁虎前方二十公分看去，在那方形的對角線上、接近日光燈的懸吊處有一隻靜止的大蛾，壁虎正為了不讓蛾發現而偷偷前進，壁虎繼續重複剛才的動作，每次前進個兩、三公分，看來到達牠的目標，還得花上相當長的時間。我感覺在壁虎與蛾之間的距離非常遠，尤其對小壁虎而言，這個距離實在是不合常理；但在此同時，我又相反地感到壁虎是不合常理的巨大，就像曾經在電視上看過的印尼科摩多龍

（Komodo）大蜥蜴一般。

我就這麼一直專心的觀察著，漸漸的，尺寸大小的基準竟模糊曖昧起來。因為一直凝視細節，那些細節竟突然開始膨脹。壁虎的腳的動作、眼睛的動作，我全都看得一清二楚。壁虎的眼球是縱向的開啟，在牠行動前會先稍微縮小身子。壁虎已經走完全程的三分之二，蛾卻一副

完全沒有發現壁虎行動的樣子。壁虎緊盯著牠的獵物，我的視線則緊跟在後。

現在，從頭到尾看完這場狩獵，彷彿成了我的義務，我的視線無法離開壁虎。

壁虎已經進入攻擊蛾的射程範圍內。然後就只是一瞬間的動作，壁虎飛快地一舉跳躍五、六

公分、把蛾一口吞下。我完全不明白壁虎如何能一口吞下那麼大的蛾。雖然蛾有一小部分翅膀

還留在壁虎的嘴外，但壁虎的嘴動也不動，就那麼站在原地。

我想，就這麼結束了；同時感到一種不快，彷彿喪失了時間的感覺。我從注意壁虎的行動、

發現蛾的存在之後，就什麼都無法思考，找甚至不知道我為何在此做著這樣的事。訴訟、這個

房間、疲倦，觀看著一切的我、凝視著蛾的壁虎、正方形的荒野，所有的因果關係都喪失了，

世界的一切就宛如被凍結一般。我感到自己的身體、有機體的節奏開始狂亂，無論是胸、手

腕、橫膜、全身上下都開始流汗。我不知道這個不快究竟從何而來，是壁虎吞掉蛾的緣故？應

該不只這個原因，而是纏繞著觀看之上的什麼東西。那是我首次體會到，原來觀看也伴隨著生

理的痛苦。

我想要趕緊逃離那個不快，於是我放棄睡眠，走了出去。

太陽已完全升起，我看見天空中純白的積層雲，以驚人的態勢不斷上升。我一面在黎明的城

鎮街道走著，一面望著天空。我知道在青空下的我變得非常、非常渺小，同時也感到疲憊洶湧

襲來，琉球瓦反射著陽光和天空，我因那刺眼的藍色感到暈眩。我想起剛才觀看壁虎時，意識

混亂產生的錯覺——越凝視、越仔細觀看細節，反而越不能確定壁虎的大小。好像自己的身體

變得和壁虎一樣大，或是壁虎的身體變得和我一樣肥大。現在，這些錯覺就像謊言一般。

我雖稱其為錯覺，但事實上那並不是錯覺，我看了壁虎攻擊蛾的所有經過，一切都太過鮮明了，那是和我們以現實為基礎原則的觀看，完全不同的東西，是伴隨著恐怖與不快的東西。

我寫了兩種有關觀看的經驗。這兩種經驗都是基於我的肉體、精神的條件，偶然發生的。但無論如何，我認為至少它們帶給我，觀看究竟是什麼的暗示。

所謂的觀看，不就是通過自己單方面的視線產生、讓我們相信眼前所見事物的「內容」與「意義」在視線上的崩壞，因此產生私的崩解，卻又同時無限繼續創造私的行為嗎？

我已經好幾次在文章提及，且不斷引用超現實主義者的話，述說私對於世界是「接受的」、「被動的」；我同時提倡必須面對世界建立起私，必須毫無保留地，接受讓私定著的狀況——雖然這兩種說法聽起來似乎矛盾，因為我一邊說私是「被動的」，一邊說私是「主動的」，但我認為兩者不過是一體的兩面。所謂「接受的」，就是面對世界開啟著私，在世界暴露著私，進而擁有解體私的勇氣，但也唯有透過這個解體，才能夠再創造私。

對主體而言，這就是尋求、實踐世界的侵害，所謂「被動的」與「主動的」，應在這一點被統一。世界並不是客觀的東西，私也不是堅固不移的東西，而世界就是它們彼此相互侵犯的白熱化磁場。總之，在這個鬥爭中，我們人類所能依賴的就只有觀看，也就是由自己單方面的強硬視線而產生的東西。

我同時還拒絕旅行，我幾乎偏執地反覆寫道：不要去印度。但我並不是說，要放棄具體的旅行、放棄實際前往印度（我並不認為交通公社[76]是我人生最大的敵人），我要說的是當旅行、當對印度的憧憬，把我們的雙眼蒙上了幻想的、神秘的屏幕時，當我們的視線因它們駑鈍時，我們必須拒絕旅行。

但我們頻繁討論的幻想究竟是什麼呢？真的幻想性又是什麼呢……。

聽說在印度，人們直接在路上死去，周遭的人不會對他的死表示任何關心，屍體放置三、四天後開始腐化。有時被稱為屍體回收員的人，會來收集這些病死路邊的屍體送火葬。甚至有時倒在路邊，還沒真正死掉的病人，活生生的被當成屍體燒死——在印度，死者與生者共存。

另外，從以前就聽說無論多麼飢餓，印度人也從不食用聖牛。這些傳言究竟是真是假？我手邊沒有資料無法查證，但當所有人談論印度時，他們口中的印度總帶有一種共通的音調，就是比起物質，印度充滿了精神至上的東方思想，也就是東方的神秘。

最近從印度回來的友人和我說，印度由於過於炎熱，路上從沒看過有狗經過，乞丐躺在街上沉浸在他的冥想中，如果你施捨他一點零錢，他就突然冒出一句「神保佑你」，嚇你一跳。但是印度真的存在著那些幻想的光景、那些我們口中的神秘世界嗎？我想多數人只看到了事情的一面。

當人臨死之際，別人除了沉默觀看以外，別無他法。人必定是孤獨。人死去，父母、兄弟、

小孩只能含淚送別，這是一個無法抗拒的事實。印度由這個最普通的現實，開始被冠上各種神秘的形象，這樣的印度，不過就是被物質文明過度成熟、導致在物質文明中無法追求精神性的「先進諸國」，反轉出的一種烏托邦形象，不過只是「先進諸國」心理冀求之物的投射──打從一開始，「先進諸國」就蒙蔽起所有可以揭穿印度現實的視線。

那些輕易將印度視為幻想國度的人，不會去關注印度的政治、經濟的現實──印度的現實是以種姓制度做為縱軸，以宗教、語言做為橫軸，把社會如同棋盤一般切割。印度的現實是：至高的宗教、固有文化其實是印度社會最顯著的障礙。我並不是想要打擊印度的政治經濟，我只是想指出我們觀看印度的視線是如何地被固定、被侷限。行文至此，我突然想起以前讀過布萊伯利的短篇小說《日與影》（ *Sun and Shadow* ）。

「在墨西哥的一個偏遠農村，強烈陽光照射在幾乎崩壞的住宅土牆上，牆壁多處已經龜裂。孩童正在嬉戲，農村裡來了一名帶著半裸模特兒的攝影師。攝影師調整模特兒的姿勢，有時看到正在嬉戲的孩童便想隨手拍攝他們，突然一名叫理加朵的中年男人飛奔而出，把孩童們趕回家。攝影師一面感到困惑，一面想繼續拍攝時，理加朵開始阻止他攝影⋯⋯『我們真的很窮，家裡牆壁開始崩塌了，水溝也髒亂不堪，但是我們不是因為喜歡貧窮而貧窮，我們也不是電影用的布景。』攝影師回答說，讓他拍幾張照片就好，帶著模特兒稍稍移動。接下來每當他要按快門時，理加朵就脫掉褲子，站在模特兒身邊，『這樣如何？不錯的對比吧？』此舉激怒了攝

影師，他叫來警察、要求警察以猥褻罪逮捕理加朵，警察一面看著理加朵，一面回答：『我不覺得這個男人有做什麼特別猥褻的事呀。』攝影師最後終於放棄拍攝。『聽說你去法國，會看到更多看起來很窮的牆壁喔，』理加朵對攝影師說，同時趾高氣昂的回家。『如果世界上沒有像我這樣的人，那麼世界就完蛋了。』」

這是一篇簡短、幽默的短篇故事，宛如為了批判日本國鐵的「發現日本」[77]而寫，但我想要藉此諷刺的是，無論我們的視線有無物理性地被侷限，那些事先已被決定的意義，依舊妨礙了我們的觀看。

墨西哥貧窮的農村牆壁和在那裡嬉戲的天真孩童，做為背景的美麗半裸都會女郎。當我們在看印度時，或是在旅途中看異鄉國度時，我們的視線不也經常如此被束縛、除了事先被創造出來的意義以外，不去觀看其他意義嗎？我們的視線不是已完全內含某種「幻想性」嗎？這不僅限於印度、旅行而已，即使觀看日常，我們的視線構造也必然內含某種固定的模式。

所謂真的幻想性，是和上述視線完全相反的東西，是一道銳利的視線，那視線的意志彷彿可以貫穿所有事物，可以不斷對觀看主體與對象之間的關係提出質疑。而就在視線到達視覺的邊界、在視線終於襤褸來到最後的彼岸時，幻想的世界就出現了。但是一旦視線只是情緒的、感傷的，將導致世界與私都沉浸在曖昧的混沌中，如此一來視線到達的將既不是幻想也不是任何東西，只是曖昧的彼岸與此岸的混合──也將是視線的全面

敗北。

當事物的細節——線條、輪廓、角度、顏色，都達到極限，而被鮮明捕捉時，幻想和幻視就在它的對岸浮現。也就是說，唯有到達視覺邊界的那一刻，才是幻想領域浮出的瞬間，才開始私的解體。

所以即使只是重新審視周遭之物也好，當我們在身邊發現「相同的東西」的同時，應該也發現了「相異的東西」。但是一旦我們將它們理解為幻想、幻視的內在神秘性時，我們就立刻犯下錯誤，因為幻想和幻視最後只能在敏銳伶俐的視線、單刀直入的視線失去速度的那個瞬間，成為對岸世界的黑暗而浮現。

此時，阿特傑的作品給了我們一條線索。例如一張題為〈拾荒人小屋〉（*Rag-Picker's Hut*）的破舊小屋照片，拍攝的就是與文字一模一樣的破舊小屋，左邊有扇像門般的入口敞開著，也許小屋一開始就沒有門板。小屋正面裝飾著各式各樣東西，屋頂上有兩條狗，較大的那條宛如守衛般守護著小屋。

鼬鼠，或是**水獺**的小動物直直伸長牠的脖子，像仰望天空般，擴張著自己的胸膛。在牠的下面、也就是敞開入口的右上角，有一隻相當大的鳥（不知是雉鳥，還是水鳥）佇立夾板上，大大張開牠的雙翅。牠的頭歪向左邊，看起來似乎已經死了。這時我才了解到無論是狗、**鼬鼠**或鳥，全都是剝製的標本。

有些小天使像、玩偶頭像、小馬形狀的手工藝品，亂七八糟排列一起，畫面中央、也就是小屋正中間，有個只有兩支木樁的木頭盆栽，上頭十幾條細線像是為了穩住平衡般向上放射開來，約有二十幾片樹葉的籐蔓纏繞細線攀爬著，小屋只有再往左、也就是左邊角落的部分是空白的，那裡可以看出曾有籐蔓攀爬的痕跡，地上放著一雙靴子。那是小屋主人的東西嗎？無論如何，只有那個角落看來是活的。這裡所有的一切都是明確的，毫無任何一點曖昧。

但我越明瞭照片的一點一滴，一股謎般的氣氛就越將我包圍。不知為何，那開始包圍我的，竟是死的影像。

這有點像是夢境。在夢中，我們鉅細靡遺地明瞭所有細節，那個明瞭、明確，反而喚起我們的不安。細節被井然羅列的明晰，以及和它相對而生的脈絡的缺失。夢的不安，就由此誕生。

這些文字看似訴說著觀看阿特傑攝影的不安，其實訴說了幻想與鮮明細節之間，存在著無法斷絕的關係。

譯註

73　EE相機：Olympus PEN EE相機，半格相機，即一卷三十六張的底片可拍出七十二張照片。

74　羅蘭・巴特：一九一五～一九八〇，法國評論家。一九六〇年代巴特參加巴黎左派論戰，一九五三年集結出版《寫作的零度》，巴特的許多著作對後現代主義思潮產生決定性影響，範圍包括結構主義、符號學、存在主義、馬克思主義與後結構主義。一九七七年巴特將他論及攝影的論述集結成為《明室》。巴特的

75　一場訴訟案件：一九七一年沖繩發生抗拒回歸日本的暴動，一名

青年（松永優）因照片而遭誣控謀殺警察，中平卓馬因此加入聲援松永優的活動，這個事件也讓中平卓馬重新思考攝影的意義。

76　交通公社：英文為 Japan Tourist Bureau，為現在 Japan Travel Bureau Foundation 的舊稱。交通公社原為吸引外國觀光客前來日本的國家級機構，經過財團法人化後分立出 JTB 等日本最大的民營旅行社。

77　「發現日本」：英文為 DISCOVER JAPAN，為一九七〇年日本國鐵為了吸引個人旅客展開的行銷活動。

風

一九七五年十一月、カンタス・オーストラリア航空の依頼で、およそ三週間オーストラリア
を撮影した。これは、南部のパースで撮ったものである。

風——一九七五年十一月，受到澳洲航空公司的委託，我到澳洲拍攝約三星期時間。這是在澳洲南部伯斯（Perth）所拍攝的。

視覺的邊界 II

視線のつきる涯で II

我認為比較夢境與阿特傑的攝影是非常容易的事。我當然也明白，若只是單純指出它們之間的相像，那幾乎和沒有比較是一樣的。

我一面如此思索，一面翻閱地平線出版社（Horizon Press）出版的大型攝影集《阿柏特：阿特傑的世界》（*Berenice Abbott: The World of Atget*）[78]。我不得不承認，這本攝影集有與我的夢境構造非常相似的東西，那是眾所皆知的巴黎街角，也就是波特萊爾（Charles Baudelaire）[79] 與巴爾札克（Honoré de Balzac）[80] 筆下的巴黎街角，是再平凡不過的街道照片。若說真有什麼特別，就只是阿特傑的照片中沒有任何人影，是已被班雅明巧妙形容為「犯罪現場」的空無一人——這或許就是阿特傑的攝影，賦予我們一種遙遠的死亡預感的原因，但是似乎又不僅如此。在這些照片之前，我們總感到不知所來的不安，變得益發深刻。我們只能說，這些不安與夢境中的不安、與喪失自我中心時的不安，是相互關聯的。

當然，我不可能用文字準確形容夢究竟是怎樣的東西，即使在佛洛依德的夢的解析中，即使不是以夢的內容本身，而是以夢醒後關於夢的談論、也就是說夢者（說話的主體）的分析來進行的精神分析，也都不可能直接捕捉夢的內容。但是我大致可以粗略描述我在夢中的感覺構

決鬥寫真論

造，夢中所有事情都是現在進行式，而且夢的時間不具有整體的合理流動，反而像是被切割成一格格的瞬間各自零散、孤立著，也就是說，夢的時間都是垂直發生的瞬間，沒有串連起來的縱線，也毫無脈絡可言。我們產生的是一個個「像孤島一般孤立的瞬間」，瞬間和瞬間之間的區別非常明顯，在夢中原本賦予世界秩序、駕馭世界的中心已經消失，我就是自我的中心。因此在夢中做為銜接現在的吊橋；做為連接過去與未來的那條線，正毅然地被切斷。瞬間、不停頓的瞬間的現在進行式，它們被壓迫到夢的一方。我們在夢中只能獨自將身體曝曬於世界之中，所以在夢中的我，既是現在的我，也是二十年前的我；在夢中的現在既是現在，也是下一個瞬間，在夢中我變身為我（以為）看見的東西，或是我恐懼的東西，這種主體──客體的熱絡交換經常發生。而當以上所述的東西全部崩壞時，就產生出夢的不安。

夢還有另一個特徵，就是每個瞬間都被明顯限制，或至少讓人感到如此。瞬間被空間化，在那個空間的擴張中每個事物的輪廓都明確到極致，所以若我們在平日夢醒後回想剛才的夢境，會發現夢中事物的形象都相當鮮明，也就是說夢中事物雖遭受斷裂，卻各自鮮明──我們經常談論的夢的即物性就是指這個吧。夢的體驗將時間切斷，毫無脈絡地把瞬間與瞬間排列組合。夢的體驗一面強調瞬間之中的事物異常恐怖，一面宣告因為被稱為事物的自我增殖，造成的私的敗壞，以及因為事物與私的共鳴，而彼此之間互相亂反射的奇妙體驗。

眾所皆知，超現實主義運動是為了相對於意識的合理性，而關注夢的非合理性、夢的暴力

性、放浪以及自由，企圖透過**懷抱**這樣的夢來抵抗理性王國的現實社會。布列東說「對於夢，若只訴說原則和夢無法相容的表現形式，未免太過遺憾」，並感嘆「沉睡中的理論學者、沉睡中的哲學家，何時才會變成我們的夥伴？」超現實主義者用盡各種方法，企圖正確地記述夢境。但是我認為夢境並非現實，只是容易捕捉的幻覺，所以我對超現實主義的傾向帶著一些批判，這些批判並不是針對所有的超現實主義，而是部分超現實主義者描繪出的幻想式的空想（例如：達利〔Salvador Dali〕[81]、安德烈・馬松〔André Masson〕[82]、坦基〔Yves Tanguy〕[83]

——在夢中我們熱切體驗的視線（當然這是假設在夢中也有視線一詞的話）好不容易抵達視覺的邊界，在邊界我們看到事物堅固的表面，我們來到開始談論事物只是事物的那個瞬間，我感覺我毫無理由用空想讓這些成為空白。從這層意義而言，我們夢中所體驗的東西，不是遙遙的

和卡夫卡〔Franz Kafka〕[84]描述事物的唐突出現，以及那堅固且精細的細節非常相近嗎？

越觀看阿特傑的攝影，我越因陷入阿特傑與夢境的對比，而發現自己。在阿特傑的攝影中，既無古人也無來者，阿特傑所拍攝下來的只是一個又一個孤立瞬間的世界姿態。或許更應該這麼說，世界與事物分別在某個瞬間，被阿特傑所持的相機鏡頭和乾版[85]刻印下來，之後消失。那個刻印的痕跡、那些傷痕，成為阿特傑的攝影出現在我們的眼前，我們因此得以進入這些絕對曾經存在的瞬間，然後又從其中被反彈出來，就像我之前文章所寫的那樣。

阿特傑拍攝下的事物，因為細節如此精細、鮮明，反彈了我們的視線。如果阿特傑的攝影接受任何阿特傑個人內心的投射，我就不會如此推崇他的攝影——說得極端一些，阿特傑的攝影

決鬥寫真論

是非人性的。

阿特傑沒有拍攝任何特別的、奇怪的事物，照片盡是服裝店門口並排的帽子、二手衣店門口掛著的襯衫、褲子、皮鞋、凡爾賽宮的石像、雜貨店門口堆積起來的生菜、高麗菜、蔥、還有幾束花，這些事物本身什麼也不是，只是我們眼睛經常看到司空見慣的事物。儘管如此，被定影在底片上、被印刷出來的這些事物越在我們眼睛觀看下，越朝向視線退去，這不是日常往異常的移行，只能說它們開始看起來既是「相同的東西」，也是「相異的東西」。這是因為阿特傑視線的技巧嗎？還是觀看者的我們的視線詭計？我想也許是兩者的共同運作吧。

阿特傑攝影中拍下的事物，從此被幽禁在底片的輕薄、或印刷品的輕薄之中。左手拿著劍、向左斜側著臉的巨大凡爾賽宮白色石像，它看似不具任何塊體感，彷彿是由紙的表面剝離下來的東西，或者說，被石像隱藏的右半部彷彿實際不存在一般。有時阿特傑拍攝的事物突然開始肥大起來、獲得完全不合理的體積。例如在魚市場中排列著的伊勢龍蝦的背刺、鬍鬚與堅硬的甲殼，居然像是擁有巨大質量、鋼鐵般堅硬的塊體。阿特傑的攝影攪亂了尺寸、比例、角度，這和我們在夢中的體驗極為相似──我們從此不再懷疑鮮明影像之於幻想的功用了。

同時，若由後來被意義化的十九世紀末、二十世紀初的巴黎街頭來探究，會發現阿特傑的攝影影空間中完全不具任何脈絡。難道阿特傑的攝影是「表現」的減法嗎？還是對「表現」的放棄？我們無法得知阿特傑看的欲望究竟是什麼，但唯一無庸置疑的，就是阿特傑的攝影果然讓人感覺身處夢中──瞬間是如此不連續，卻又相繼地發生，在瞬間的空間擴散中的事物，獲得如此

鮮明的細節——在貫穿一切的視線終於失速之時而浮現世界之謎、浮現真的幻想領域的瞬間，我們一決勝負。

之前我曾稍許談及何謂幻想，寫到幻想是和單刀直入的銳利視線，是與幾乎看穿所有事物的視線意志無法分割的東西。而幻想就是反彈那個視線的強烈排斥力、在視線的彼方所浮現的世界，視線本身不可能是包含在幻想內側的東西。在此，我想指出，那些平常被人們頻繁討論的幻想、幻視，與我所謂的幻想不同，那些只是因為單純的情緒、視線而牽引出混淆了世界與私的現實罷了。

事實上，在幻想、幻視被過度討論的這個時代，我感到有什麼東西早已脫離常軌。現在被頻繁談論的幻想指的是短暫的奧秘，我認為那和末世論的風潮有某種淵源。也就是說，當時代的閉塞讓我們走投無路，所造成的現實的露出，成為任誰的眼睛都不會起疑之物時，幻想和末世論就會變得一致，並逐漸由社會、風俗的領域開始，往各個專門領域擴散。所以近來出版了好幾套幻想文學全集、書店也設置起超現實主義書籍的專櫃。當然若事態只限於這種程度，那實在沒有批判的必要，但事實上我們卻在其中變得無法直視現實，我們開始在現實前閉上眼睛、用幻想逃避現實，我甚至感到其中存在某種操作力量，強把我們逃避塊實的姿態組織起來。

不過這不是此處最直接的問題，我想要強調的是我所謂的幻想，並非如一般人以為與強硬、精細的視線無關，反而在所有文學、繪畫中，我們若越能對事物細緻描寫，所誕生的幻想性也就越濃厚。在此我可以列舉幾個例子。

風

剛才提到的卡夫卡小說便是一例，或是杜斯妥也夫斯基《白癡》（*The Idiot*）主角米希金公爵癲癇發作時，對街道風景、事物的偏執描寫，以及最近的法國新小說家們──亞蘭・羅伯──霍格里耶（Alain Robbe-Grillet）[86]、米歇爾・畢鐸（Michel Butor）[87]、勒・克萊齊奧（Jean-Marie Gustave Le Clézio）[88] 等對事物的細緻描寫，這些描寫越細膩，就越拉扯出世界的不確定性、迷宮性，然後那些不確定性、迷宮性又回頭刺激了他們的表現。甚至略有不同的皮耶・德・蒙地牙哥（André Pieyre de Mandiargues）[89] 的小說《大理石》（*Marbre*），尤其是其中名為〈布列東的立體〉的短篇，主角在海邊裸體、觀察他身體周圍，例如被稱為燈台草的植物，那個細膩描寫真是極致。我是大約四年前幫雜誌翻譯時讀到〈布列東的立體〉，蒙地牙哥在這篇短篇嘗試達到正確性的極限，但越如此描寫事物，卻越充滿幻想性，最後整個世界宛如融解在迷宮當中。當時，我還將令我大為震驚的讀後感寫入文章（但必須在此說明，蒙地牙哥的作品，我只推崇這篇短篇。其他，例如《摩托車》（*La Motocyclette*）《海百合》（*Le Lis de Mer*）、《留白的街》（*The Margin*）等小說的玄學和情色，我可是敬而遠之）。

蒙地牙哥的〈布列東的立體〉等六篇短篇，後來被編成《大理石》一書，澀澤龍彥（Shibusawa Tatsuhiko）[90]是翻譯之一。在此我想引用澀澤龍彥對蒙地牙哥的細膩描寫與幻想間的解析與評論，這些評論非常適切，清楚解釋了至今我所論述的東西，以及我企圖論述卻語意不清的東西。

「或許有人抱持這樣的疑問：細膩描寫的寫實主義和幻想之間，不是存在矛盾嗎？但是，觀

看希羅尼穆斯・波希（Hieronymus Bosch）[91]、哥雅（Francisco José de Goya y Lucientes）[92]的繪畫就能明白，所謂的幻想世界本來就具有明確的線條與輪廓，而幻視家所見的影像，必定也伴隨著完全鮮明、似乎要燃燒起來一般的強烈細節。曖昧和不正確其實與幻想一點關係也沒有。蒙地牙哥的幻想，就是透過到達偏執的細部描寫所支撐，也就是說透過繪畫的影像的連續，所以成立。」〔蒙地牙哥，高橋たか子、澀澤龍彥等譯，澀澤龍彥解說，《大理石》〕

至於面對事物的視線的正確性，以及與其無法分割的世界的幻想性，剛才我已經用偶爾想起的小說作品說明，無需再做解釋，但此處還殘留著最後一個問題，就是這種說法在小說家的文字表現、或畫家一筆一劃的繪畫表現中固然正確，但若把切斷意識的攝影與過去以「作者」意識驅使的文字、繪畫表現直接相提並論，難道不會有問題嗎？這個反論確實具一定的有效性。當攝影家朝著相機時，那原本可以貫穿一切的攝影家意識，不一定能夠穿越相機。當然在攝影家心中，用相機面對「對象」的那個粗糙意識的方向性，或許起了作用，但是當一張照片完成時，攝影已成為遙遙超越意識的東西。

班雅明曾一度談論到，「藝術」在相機被發明以前，是被意識支配的「藝術」。但是相機把「藝術」帶往無意識領域。我的想法亦然。攝影總是背叛它的「作者」的攝影家意識，將超越意識的世界刺向攝影家，對於攝影家而言，這種偏差不就是一種無法替代的東西嗎？也就是說攝影家拍攝的前提，就是會「再次閱讀」自己拍下的照片。這個所謂再次閱讀的行為，以照片做為媒介將攝影家與世界連接起來，同時這個行為依然要透過意識、也就是文字才能成立。當然，

風

攝影家不能算是攝影的「作者」吧。因為就算攝影作品擺在攝影家面前，攝影家也並不真實擁有完成的照片中的東西。

自己的意識與超越自己意識的世界，攝影家不得不對這個無限循環投下賭注，而攝影家也只有這些籌碼，但不能忘記的是，攝影家依然憑藉著他的意識——攝影時的意識和再次閱讀時的意識，意識被分裂為這兩種，但兩種依然是一組。關於文字表現和影像表現的決定性差異，讓‧李卡度（Jean Ricardou）[93] 一群人發表了，必須以同樣角度看待霍格里耶的小說和霍格里耶的電影的批評，但我認為如此思考，就會喪失原有的決定性差異。相反地，被視為霍格里耶的前輩的巴特，認為「文學」中「作者」只是可以「引用」所有存在的語言，巴特講述了「作者的不在」，並企圖將文藝作品文本化，提出了「互文性」（intertextuality）的概念——「作家」只是將身體借給世界，然後召喚世界，再將那個世界投向讀者罷了。不過思考起來，攝影家的行為，不正與這個機制非常相似嗎？先不論這樣的辯證是否完全正確，但對於由無到有的創造＝creation 神話，我認為沒有必要否認巴特等人對文學的解構實踐，甚至可將它們延伸應用到其他領域上。

再次回到阿特傑。阿特傑死後得到超現實主義畫家、後來也攝影的曼‧雷的注意，從此一躍成為世界知名的攝影家，這是一段非常有名的故事。我感覺，即便當時超現實主義者與阿特傑在神秘主義和形而上學的氣氛表現確實非常相像，但事實上他們彼此各居極端的對立位置。例如我總覺得阿特傑犀利的視線和那視線邊界最後出現的世界深處的寒冷，與超現實主義者們故

意製造的混亂視點、或是以自省影響世界潮流的動向間，有著某些不一致。儘管達利是個過於極端的例子，但達利所象徵的超現實主義內在幻想傾向，確實明顯與阿特傑有所區隔。

無論如何在阿特傑的攝影中，超現實主義者找到了原本只存在夢中的透徹、直接的視線，缺少了那樣的視線，就無法讓奔放的想像力，可能成為夢的即物性。超現實主義者在阿特傑的攝影中，看見了絕對無法用稱為「自我」（ego）的渺小容器捕捉的視線，看見用脫離常軌的視線、貪欲追求世界，看見在視覺邊界出現那無以命名的世界，以及接受那世界的視線的柔軟。

阿特傑的視線獨自前進，它率先接受了在視覺的邊界建立起的世界的黑暗與謎團，我們越觀看阿特傑的攝影，就越被捲入不安，事物的鮮明輪廓就越明確，但事物越明確卻又越變回不確定的事物。世界本身就是不可理解的，無論阿特傑攝影的意圖究竟何在，那透徹的視線和與幻想的**緊緊相依**，已經告訴觀看照片的觀眾了。阿特傑在自己的工作室掛上「給藝術家們的資料」的招牌，把自己拍攝的照片販售給畫家們以維持生計──關於這件事情，我是這麼想的，當他說「給藝術家們的資料」時的「藝術家」，實際上不就是阿特傑他自己嗎？將自己化為單一視線本身，在視覺的邊界獲得事物和世界的不透明性，換言之就是事物彈回了私的視線，當事物正要開始訴說事物就是事物本身的瞬間，事物被底片捕捉，然後再次閱讀它的人，不就是阿特傑自己嗎？視線的永久革命。若我能與阿特傑對話，真不知當我提出這些言論時，那個駝著背、貧窮潦倒的阿特傑會怎麼回答呢？

決鬥寫真論

譯註

78 《阿柏特．阿特傑的世界》：一九六四年紐約地平線出版社出版。

79 波特萊爾：一八二一～一八六七，法國詩人。波特萊爾是象徵主義詩歌的先驅。現代派詩歌的奠基者。他摒棄浪漫派的矯揉造作，表現一個沒有宗教信仰的詩人對事物真實意義的探索，詩集《惡之華》（Les fleurs du mal）是法國最重要的文學作品之一。

80 巴爾札克：一七九九～一八五○，法國文學家。巴爾札克以哲學家的冷靜態度分析現實的社會關係，《人間喜劇》為其最重要的作品，是法國寫實主義文學的代表。

81 達利：一九○四～一九八九，西班牙藝術家。達利的畫作以夢境般的情境安排各種不相關聯的圖像，為超現實主義繪畫的代表。

82 安德烈．馬松：一八九六～一八八七，法國藝術家。馬松初期受立體主義影響，後來加入超現實主義運動，以「自動書寫」的手法創作作品。

83 坦基：一九○○～一九五五，法國藝術家。坦基在觀看基里科（Giorgio de Chirico）的作品後，決定成為一名超現實主義畫家。

84 卡夫卡：一八八三～一九二四，奧地利文學家。卡夫卡生活在奧匈帝國即將崩潰的時代，深受尼采、柏格森哲學影響，作品大都用變形荒誕的形象和象徵自覺的手法，表現被充滿敵意的社會環境包圍的孤立、絕望的個人。卡夫卡被喻為現代主義文學的先驅，代表作品包括《美國》、《蛻變》、《審判》、《城堡》。

85 乾版：乾版底片是以動物膠塗在玻璃版上乾燥而成的底片，與過去必須在火綿膠未乾前感光的濕版底片相較，改善了底片保存性與攜帶性的問題。阿特傑的作品都是用八乘十英吋的木造觀景式相機與乾版底片拍攝。

86 亞蘭．羅伯－格里耶：一九二二～二○○八，法國文學家。霍格里耶為法國新小說（Nouveau Roman）創始人，該運動旨在推翻自古希臘亞里斯多德至巴爾札克所奠定的敘述傳統，他的《窺視者》（Le Voyeur）被視為新小說的代表作。

87 米歇爾．畢鐸：一九二六～，法國文學家。畢鐸與霍格里耶同為法國新小說四大家之一。

88 勒．克萊齊奧：一九四○～，法國文學家。《讀書》雜誌將克萊齊奧評為在世最偉大的法語作家，為二○○八年諾貝爾文學獎得主。

89 皮耶．德．蒙地牙哥：一九○九～一九九一，法國文學家。蒙地牙哥在研究文學之前熱中於考古學與古文明，多數作品被改編成電影。

90 澀澤龍彥：一九二八～一九八七，日本文學家與評論家。澀澤龍彥與三島由紀夫、土方巽等人深交，作品帶有人類精神文明的黑暗面與情色感官。

91 希羅尼穆斯．波希：一四五○～一五一六，荷蘭畫家。波希的畫作多在描繪罪惡與人類道德的沉淪，以惡魔、半人半獸甚至機械

的形象表現人的邪惡。大量使用符號與幻想，被認為是超現實主義的啟發者之一。

92　哥雅：一七六四～一八二八，西班牙畫家。哥雅的繪畫風格多變，時而表現幻想時而社會寫實，對後來的現實主義畫派、浪漫主義畫派和印象派都有很大的影響，是一位承前啟後的畫家。

93　讓・李卡度：一九三二～，法國文學家。李卡度也是法國新小說運動的一員。

1 — 2003 — 89 min

成為相機的男人─
中平卓馬

カメラになった
写真家 中平卓馬

The Man Who Became a
Camera—Takuma Nakahira

2 — 2004 — 43 min

絕佳的風景
きわめてよい

Extremely Beautiful Landscapes

《快門按下的瞬間》線上影展

30 天觀影序號 掃描立即兌換

兌換期限至 *2021.12.31* 止

giloo 紀實影音　Giloo 的命名，來自於「紀錄」的發音，是台灣唯一以影展及議題為導向的影音平台。我們搜羅台灣與全世界最重要的電影，打造專屬於影迷的文化社群。

妻

ジューン・アダムスと、一九七一年十月六日に結婚。七六年十二月二十七日離婚。撮影は七六年一月。

妻——我和珍‧亞當斯（June Adams）94 一九七一年十月六日結婚，一九七六年十二月二十七日離婚。拍攝時間為一九七六年一月。

插曲

インターリュード

夕陽緩緩緩西沉，晚秋的海濱不見人影。淋上汽油、點燃火柴，火苗瞬間燃起，熊熊烈火冒出的黑煙覆蓋了它的四周。儘管平靜無風，火焰還是像細長柱子般左右晃動。突然，強風由大海吹來，遇上崖岸後分裂成兩半，最後到這兒形成漩渦。這是風的狂亂，也可能是火焰急速加熱空氣的緣故，導致風在這裡成形。火焰的晃動迫使我不停移動身體的位置，猛烈的火焰終在不久之後平順下來，黑煙卻越來越濃。只用汽油，點著火焰。我隨手撿來一根被打上岸的潮溼漂流木棒，剛好是可以用手握住的粗細。我將它伸進火焰底部，把阻擾火勢的黑塊分成兩半，火焰再次回到穩定的氣勢。這樣就好。

我感到風減弱了幾分，雖然太陽已完全從海平面消失，但天色依然奇妙地微亮著。海岸被右側一個小海岬分隔，勾勒出約一公里左右的圓滑弧線，再往前則延伸出布滿消波石塊的堤防，海埔地就這麼擴展開來，上面正開始興建一些住宅。這是一個獨立的小海濱。過去總有人在晚餐前出來散步，或是瞄準了魚群投出釣鉤的釣客，但是今天卻不見半個人影，是因為現在散步已經太晚了嗎？還是因為昨晚突然的降溫，把人們都趕走了呢？

即使忽強忽弱，火焰已經安定地繼續燃燒，海浪緩慢地反覆潮起潮落的過程，當我慢慢站起

身的一瞬間，我看見海浪靜止在最高點。這時我感到海浪、海水的一股濃密、透明，以及宛如物質般的重量，下一個瞬間海浪獨自湧來，最後無法承受力量而瓦解，然後又開始單調、似乎喪失意識般的重複著。昏暗中我只聽見火焰燃燒的聲音和潮起潮落的破碎聲。從升火，大概已經過十幾、二十分鐘，現在火勢正兇猛，筆記本的內頁被烈火捲起而飛轉著，那厚重筆記本的白，讓我感受四周壓迫而來的黑。筆記上寫著細小、緊密、而且非常難看的字，我讀起一些片段：「所有的葉子轉黃……」、「落葉呀……來吧」，這是我引用誰的文章吧，「安眠藥六錠」、「酒兩合，安眠藥……」。我只能看到零散的文字，根本無法讀完，被火焰捲起的白紙從四周開始轉褐，褐色飛快地侵蝕白色，不久就變成帶著黑色的灰燼。灰燼萎縮、燃燒、輕盈的隨著微小的氣漩飄盪，最後變成小而脆的塊體。下一頁緊接著出現，火焰謹慎地一頁、一頁翻著，「Tri-X、F11、1/250」[95]的攝影數值記錄，「繼續繼續挖掘……就像是甲蟲的幼蟲……」，我的記憶陸續被喚醒。

火焰使盡全力、猛烈燃燒。看來完全不需要我用啤酒罐裝來的備用汽油，我突然擔心汽油會不會引火焚燒，就叫妻子拿著裝汽油的啤酒罐回家。我就這麼盯著火焰，仔細觀看，整體是紅色的火焰中，有一部分發著青光，那是火焰最具攻擊性的地方吧。火中之火。青色火焰分裂成幾個小部隊，一頁又一頁地攻擊筆記，讓我感到一種猙獰。那個部分幾乎沒有黑煙，彷彿煤氣爐的火焰一般透明，黑煙是在火焰由青色變成紅色後，也就是火焰最上端的某處冒出來的。

火焰囂張地搖晃，我只能慌張地後仰或移動身子，眼睛呆直的看著那青色小火焰不斷侵犯筆

記。火紮實地燃燒，已經燒盡好幾本筆記本，慘白、帶著幾分銀光的文字從變成黑色灰燼的紙中浮起，它們被海風吹起、被火焰席捲、破碎。乾枯、已經說不上是紙的灰燼，牽引著意義的殘骸。火繼續燃燒，不過現在厚重的檔案夾阻止了火，火在它的周圍繞了一圈，似乎正在猶豫從何處下手。

這時我突然感到人的存在而抽離視線，一個老人站在火堆另一端兩公尺遠的地方。我不知道他是何時、如何來到這裡的。我轉過頭看海面和天空，一切都與剛才一模一樣，我這才發現，原來根本沒有經過多長的時間。我想起黃昏（たそがれ）的語源是「誰そ彼」[96]，黃昏的瞬間被永遠延長，黏貼在天空與海洋之間，海浪不曾停止反覆朝海岸打來。老人小聲地和我說話，我聽不清楚他的意思，只好曖昧地點頭。那是個瘦小的老人，黝黑的臉只有眼睛發著光，看起來既像五十歲，也像七十歲，一身骯髒的衣服。老人見我點頭，便開始在火中燒起什麼東西。

我再次朝火焰看去，現在檔案夾已被燻黑，開始冒出黑煙。黑煙變成幾道細長的氣流，水平地快速飄去。我再次把漂流木伸進火焰，翻開檔案夾。一束束被收在檔案夾裡的底片，這才分散開來。第一卷底片被燒著了。但是底片露出來以後，火焰的攻勢卻突然減弱，底片正做著最後的抵抗，好一陣子都燒不起來，最後，青色火焰展開攻擊，我的鼻子開始聞到一股腐敗的味道——那究竟是底片發出來的，還是老人燒的東西發出來的，我不知道。

經過很長一段時間，底片終於燃燒起來，與其說燃燒，更像是被煮得沸騰了。底片開始融

解，然後像是漿糊一般凝固。底片一束一束融化著，這樣看來應該能將最後一束也燒毀吧。我沒有思考我究竟為什麼要這麼做，或該說我曾有一瞬間思考，但又立即中止了思考。老人不知從火中拿出什麼，然後把還在燃燒的火焰用鞋底踩熄，他有時向我搭訕，我依舊聽不清楚他的意思，我想也沒必要。老人很開心，這讓我無緣由地感到不快，老人說這是只告訴我的秘密，要我別洩漏，或許就是因為這樣，才小聲說著。老人小心翼翼地把燃燒的灰燼收集在沙灘的一角，他不知從何處撿來銅線，燒了垃圾後就把彎曲的銅線精細地摺疊起來，做成粗糙的銅塊。

老人總算完成他的工作，從袋子拿出一個大瓶子，把液體注入口中。老人沒有離開，他巧妙地把一束束底片分開後，又和木條組合在一塊兒，開始熟練地升起火。看得出那點火的手腕，根本就是專業級的技巧。經過老人的手，底片突然乖乖地燃燒起來，這讓我至今的努力，看起來像個徒勞無功的笨蛋一樣，我在心底升起一股莫名的憤怒，同時也對他隨便燒我的東西，感到不悅。

你在燒什麼？老人問我。我這次能清楚聽到他的聲音。我回答，我在燒照片。為什麼要燒照片？老人反問。因為我是攝影家，我回答。我本以為他一定會再追問，為什麼攝影家要燒照片？我已經想好這樣回答，因為專業的攝影家會燃燒攝影，但是老人並沒有追問下去，好像他什麼都明白了一樣，繼續手腕高超地燒著底片，然後一邊把瓶子中的液體往嘴裡倒。我期待的問題沒有發生，這讓我很焦慮，我發現剛才的不快又回來了。

一疊黑白照片著起火來，一張張照片劇烈地往後彎曲，並且很快就猛烈燃燒。每燃燒一張，

我的記憶就被生動地喚起——何時、何地、如何拍下這張照片，在燃起的一瞬間，一切都過度仔細地、鮮明地被喚起。

半夜兩點左右，在東名高速道路南下車道。我把車子停在路邊，將相機固定在欄杆上，用四、五秒長時間曝光拍下的富士石化工業區的夜景。這讓我想起，一九六八年八月的悶熱夜晚，每次都幫我開車的年輕的Ａ，已經好長一段時間沒有和他見面了。燃燒著富士石化工業區夜空的夜景，現在，被眼前的火包圍、燃燒起來。曾經有地上電車通過的新宿黃金街，當時已經生鏽的鐵軌還沒拆卸，我整晚在街上遊盪，一面飲酒，一面嘔吐。在那之間拍攝下的鐵軌和遙遠的人影，以二十八釐米廣角鏡頭強調的視角，被黑暗融化吞噬的街道。連續兩晚通宵達旦後，再前往武藏小山的Ｍ的家，然後就像死掉一般昏睡的梅雨午後，睜開眼時Ｍ已不在，走出夜幕低垂的街道，小雨中柏青哥開業的祝賀花圈突然抓住我的視線，被塑料袋包住的花圈上的雨，還有看起來比起真花更像花的香港假花，我多少次、多少次變換角度、按下快門。回想起來，彷彿就是昨天的事情一般。

那一個個的記憶，還有那與周圍的人的關係，現在都在眼前燃燒，成為灰燼。歪斜，扭曲，突然燃起，逐漸消失。我究竟為了什麼要把筆記燒毀？燃燒分散各處的文字、燃燒照片。現在我終於明白了原因。在這之前，我對未來感到一籌莫展，我只知道我大概不會再拍照了，因為我想我不會成為記憶的收集家，「所有的細節和整體是等質的」，正是如此，那究竟要怎麼辦？

「辯證法的思維是……」、「『是』和『應是』之間危險的緊張」、「所以，首先……」，就抵抗現實

決鬥寫真論

而言，知識等等不可能產生任何幫助，只是綁手綁腳罷了。

老人不但把所有燒成灰燼，還不知何時，用左手握住我拿來搗火的漂流木。老人左腕結實的肌肉顯得非常突兀，覆蓋一層紅黑色的血管從肘關節通到拳頭，漂流木正被那隻手握著。就一個瘦小男人而言異常粗大的手腕和手臂，像是打過跆拳道、或是拳擊一般的手。不知為何，我感到一種猥褻。

「回去了，快一點，」我清楚聽到女人的聲音。我以為聽到，卻是幻聽。對呀，這個老人奪走了我的最後機會，那節結、紅黑色的手，把我最後的機會都給奪走了。老人再次把瓶中液體送往口中，疼愛火燄般的，用漂流木搬動著餘燼。

突然我感到一陣寒意。火焰已經變成取暖的東西。我明知瓶中裝的是酒，卻還問，那是什麼？老人沉默地把瓶子越過餘燼遞給我。這個最好喝了，老人說，帶著一點點東北腔。那是在切細的大蒜上注入燒酒的泡酒，透過火的照耀一看，瓶子底部大約三分之一，泡著一點五公分到兩公分左右的大蒜，大蒜的細末像污垢一般漂動著。我感到骯髒，但酩酊大醉的欲望，戰勝了我的感覺。這是一個非常便宜的威士忌酒瓶。我盡量嘴唇不要碰到瓶口地一口氣喝下，大蒜和燒酒的氣味在口中擴散開來，我的喉嚨像是要嘔吐一般蠕動著，我強迫自己喝下，胃中湧起酒精的漩渦。

海岸已完完全全被黑夜籠罩，海浪破碎的白就在伸手可及之處。海面很平靜，只看見輕輕打來的波浪，已經接近漲潮時候了吧。我感覺一股化學的熱氣從胃擴散到身體各處，那使我再

次感到空氣的寒冷，我又喝了一口，已經不想吐了。天空沒有半顆星星，遠處傳來汽車的喇叭

聲。我略微想起妻子和兒子。妻子拿著裝有汽油的啤酒罐回家了，現在應該在家照顧孩子和準

備晚飯，妻子、兒子和叫做 Nekosu 的貓。三人過著有穩定節奏的生活。兒子不知道為何家裡

的貓被叫 Nekosu。那是兒子還很小的時候，剛剛進幼稚園沒多久的一段時間，他會在街上念

出他認得的字，開車時坐在助手席的兒子念著交通號誌和招牌上平假名，「sa」、「wo ike ma

sen」毫無頭緒地大聲念出，聽起來真是奇怪。片假名是之後才學會的，在郊外電車通過的鐵

軌旁有個大大寫著 Nekosu 的椅子工廠，還是什麼的製造工廠，兒子不知何時記了起來，然後

把貓和 Nekosu 搞混在一起 97，從此之後兒子養的貓全都叫做 Nekosu。他們生活的節奏很明

確，兩個人和一隻貓的生活。

Do not enter into that tender night。不可以進入那溫柔的夜，心中突然浮現這一句話，或

許應該是 Do not enter tender into that night，但是，這是誰的話呢？是小說的名字嗎？是

詩中的一節嗎？我不知道。我抬頭望著漆黑的天空，眼睛緩慢地往下看去，天空的黑暗垂直落

下，落在海浪打上岸時發出的一點白色餘光。

天空和大海沒有邊界，漆黑的天體沉重地存在那裡。老人的側臉在火的閃爍下若隱若現，我

發現他已爛醉如泥。他就坐在乾燥的沙灘上，擺出像是要盤坐的樣子。老人喃喃自語，聲音

低濁，大多意義不清，喋喋不休的自言自語說著…不想忍耐老婆，小孩也只是孩子。聽起來只

有這些句子比較明確。不久後老人又開始呢喃起來，突然說了一句，毛澤東很偉大。接著小聲

說著不知中國人，還是越南人的名字。小李、小潘、小毛、小張，越南人都是好人，他說著。果然你也侵略了中國，然後戰敗逃往南方了呀。你引起我對毛澤東的憤怒；為什麼覺得他很偉大？無家可歸的你可不要對我說教呀！我說。但是老人沒有回答，之後他的話語全都支離破碎。

老人似乎越醉越深，威士忌瓶中的酒已喝完一半以上，火也變小了。老人突然站起來，消失在黑暗中，不久又拿著漂流木、竹子、啤酒箱走了回來，他把木條重疊、連同竹子放進火堆裡，火焰再度猛然的燃燒起來。我伸手拿起放在老人身邊的酒瓶默默地喝著，液體從嘴邊流出，流過臉頰到了耳後，然後流進長髮。老人沉默不語。味道真好。但我想起，不應該為了故意激怒老人而喝醉。老人又開始說：不能忍受老婆，小孩只是孩子之類的話。我說，我也有小孩，不是只有你才有小孩，不是所有的小孩都像你的小孩沒用。說完，心中小氣地想，只要留一點點酒給老人就好。於是我大口大口喝著，我明知會酩酊大醉，但是這樣卻讓我心情很好。老人拿著已經喝光的酒瓶，用手指摳出大蒜切片往嘴裡送，他用右手，他的手和手指都很小，像是蝦子一樣，讓我想起我給兒子看的圖鑑中只有一隻鉗子的大鐵炮蝦。我不知道老人要自言自語到什麼時候。你會繼續這樣謾罵老婆小孩、頌揚毛澤東嗎？你是打算在這裡休息落腳嗎？你這個眼睛裡只有毛澤東、不把老婆當人看的惡鬼。

混濁的意識中，不知為何突然想起，我必須把火熄滅，但在那之前一定要把所有東西都燒得

一乾二淨、不留任何痕跡、不要成為犯罪者，雖然這種想法有點奇怪，但我還是快速站了起來，往後一看海浪已經無聲無息地來到身後兩公尺左右，海浪依舊支離破碎、無聲無息、海面就像升到了異常水位一般，海與海濱交融、合為一體，不再存在分界。這樣的夜裡，彷彿海底龍宮的使者也會從深海慢慢浮起，牠那大到像鈕釦一般的眼睛將會浮出水面。

我仔細檢查火堆中的餘火。我的腳步搖晃。老人還是什麼也沒說，只是盤腿筆直坐著。東西已經燒得精光，我用漂流木小心地拍打、還用腳踐踏，確定不管是底片、照片、筆記，還是稿紙，都已燒得一乾二淨。就在此時，我突然發現約三公尺前的沙灘上似乎有張白紙，我以防萬一走去檢查，是張黑白照片，大概是升火前搬運照片時掉下來的。高速公路筆直地延伸著，對面有個像被黑暗籠罩的社區。我忘記是定影的失誤，還是曝光時間的失誤，照片的右半邊變色了，變得像是蒙太奇攝影[98]一樣。那是我往返大阪、姬路途中，透過汽車擋風玻璃拍攝的。我想起途中我停在明石看海，以前聽人說瀨戶內海的污染很嚴重，但明石的海卻澄澈如清，在我很小的時候，曾被寄養在明石的叔母家裡，那時我看著吊在海邊棚子上的章魚乾，穿過章魚薄薄身子的陽光非常刺眼。那是我最初的看海記憶，大概是五歲、也或許是四歲的時候。

我把剩下的這張照片點起火來，火從一端開始燃燒，接著整張燃燒起來。我的手指頭越來越燙，我一直忍耐到最後一刻，才把照片丟下，然後又把它撿起，放到殘留的餘燼裡，它虛弱地燃燒著，然後結束。現在我直接用手舀起海水澆在餘燼上，反覆好幾次，火已完全熄滅，如

水蒸氣的白煙在潮溼沙灘上低低流過。如此擱著的話，明早海水就會帶走一切吧。天空一片漆

黑，但我想今晚一定是月圓之夜。

回家吧，說著說著，卻感到其實我無家可歸。我想我只是一個木頭的節孔，一個木頭門上的

節孔，就像暗箱相機房間的鏡頭一樣的東西。通過我，妻子、兒子、貓的世界和外面的世界

有著正像與倒像的關係，我不知道究竟何者是正，何者是反，若這是正像，那麼另一個就是倒

像；若這是倒像，那麼另一個就是正像——無論如何，我都只是一個節孔，只是一個洞罷了。

洞，代表不存在，我這樣想著。但接著我又想起這純粹是種觀念論，於是自我嘲笑了一番。我

的身體，內部明明已經爛醉如泥，表面皮膚卻非常寒冷，只有臉是滾燙的。我開始朝家走去。

沒多久我已陷入宿醉。老人也不見了。

妻

譯註

94 珍・亞當斯：日本一九六〇年代當紅的玉女偶像，以帶有混血兒的性感臉孔知名。一九七一年與篠山紀信閃電結婚。

95 Tri-X、F11、1/250：三個數值分別表示底片種類、光圈大小、快門速度。

96 黃昏（たそがれ）的語源是「誰そ彼」：日本自古至江戶時代稱黃昏為たそがれ，因天暗後看不清別人臉孔而經常問「那是誰」（誰そ彼）故取其音稱黃昏為たそがれ。

97 把貓和 nekosu 搞混在一起：貓的日文發音為 neko。

98 蒙太奇攝影：源自法語 montage，為「把某些東西放置一起」之意。蒙太奇攝影藉由拼貼、重組各種不同影像以產生具有批判性與媒體性的作品。

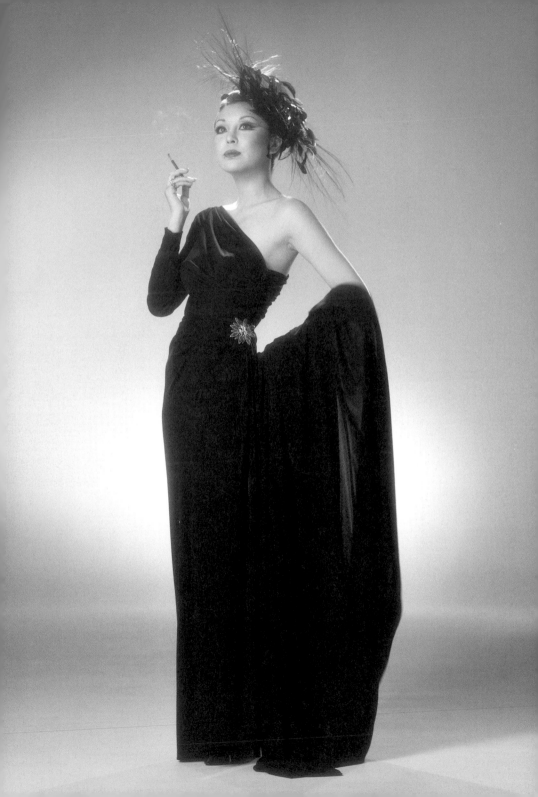

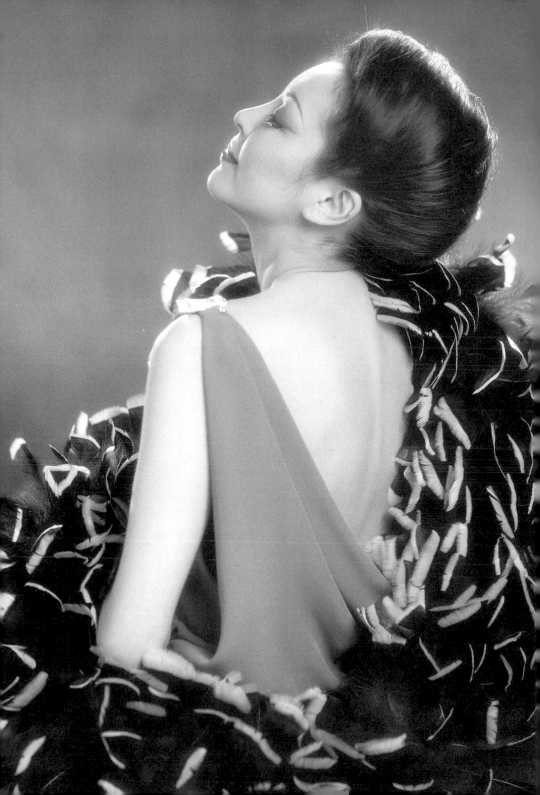

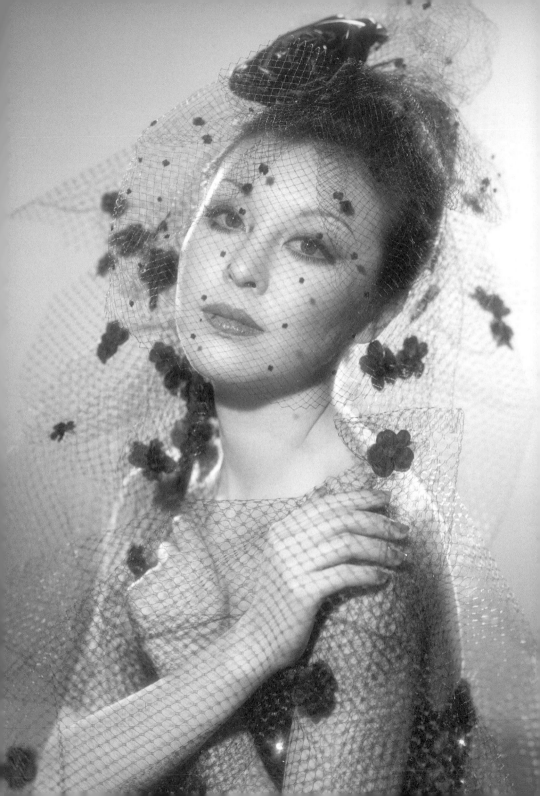

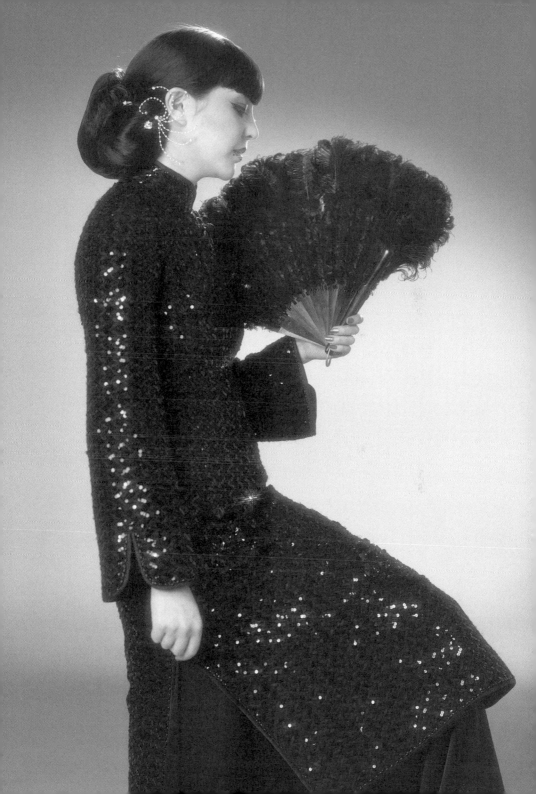

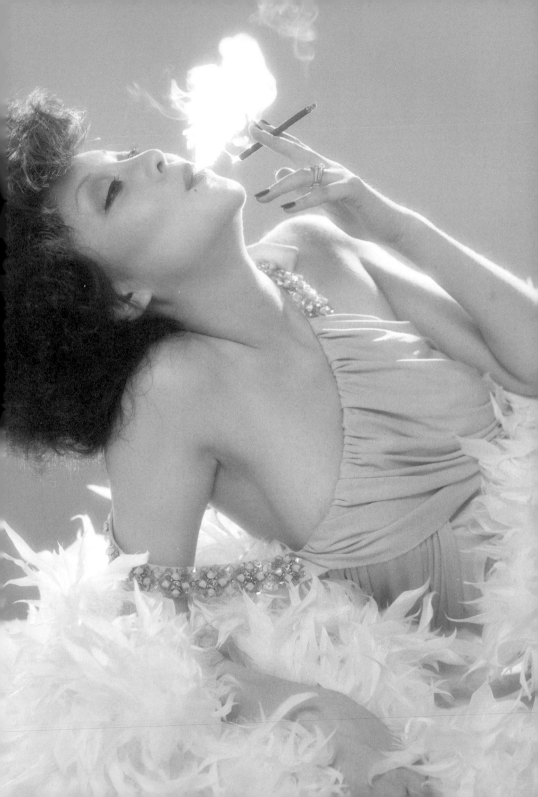

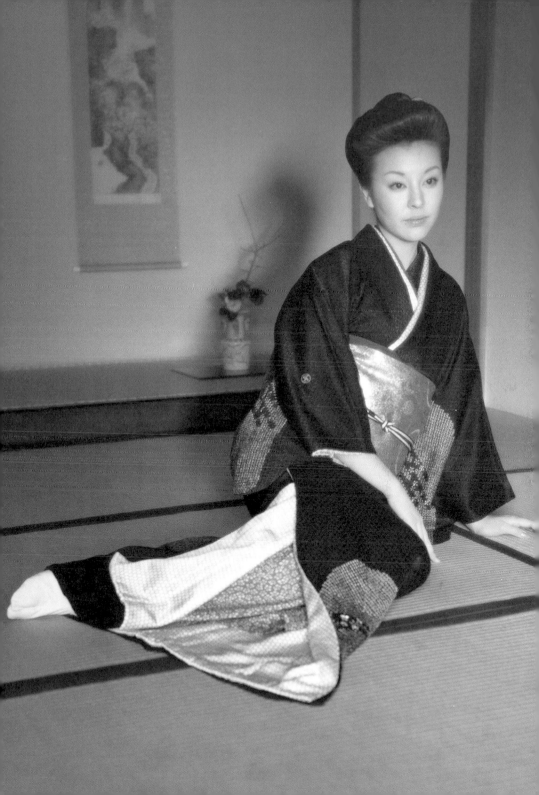

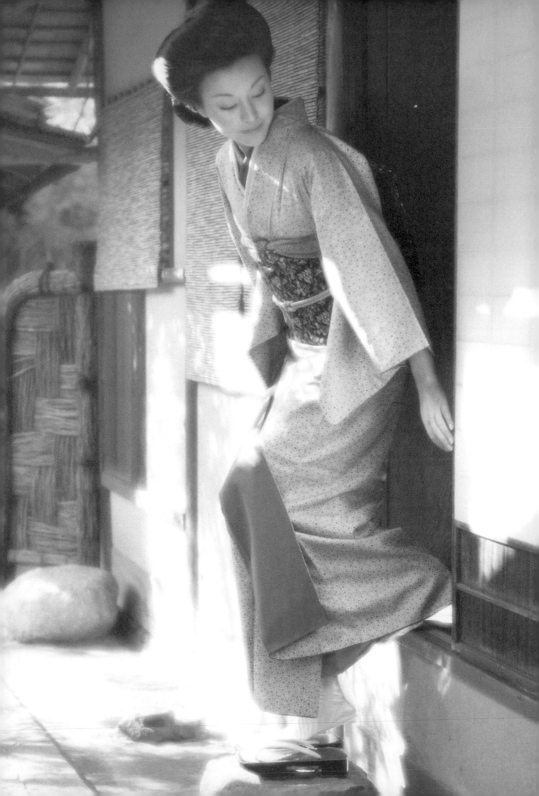

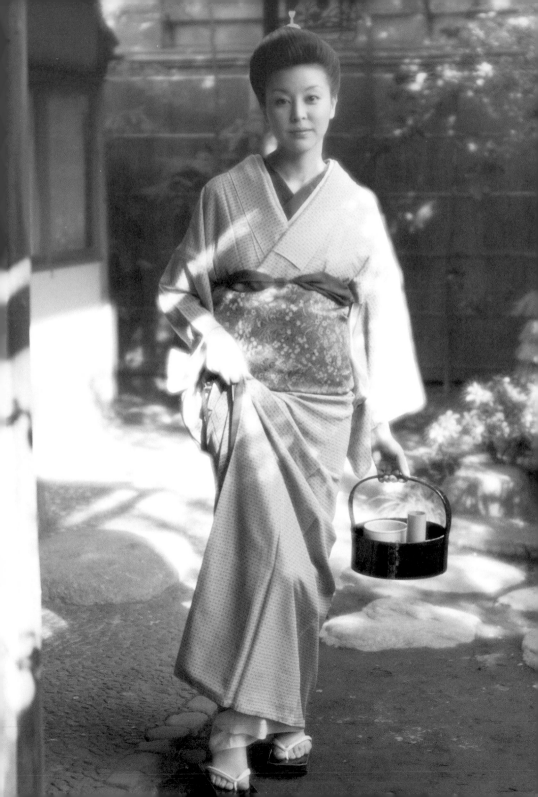

平日

べたなぎの湘南海岸。一九七六年六月十六日水曜日撮影。

平日——風平浪靜的湘南海岸。一九七六年六月十六日星期三攝影。

個人的解體・個性的超越 I

個の解体・個性の超克 I

我有一陣子沒有書寫攝影了。雖然過去我持續東一些、西一些地寫下關於攝影的論述，以及攝影這個媒介喚起我的各種思緒，但這些書寫只能勉強稱為我的攝影論。我不得不承認，我從未根據眼前的一張照片，或是具體的照片書寫過。

這是有原因的。第一個理由就是我自己暫時從攝影隱退的事實。其次，整體而言，這個時代的攝影表現，喪失訴求能力，急速地墮落至預設的技術、流派之中，這又是另一個不可否認的事實。其中只有少數幾個人曾創造「突出的」攝影，卻也因此誕生不斷延續相同風格的模仿潮流，且每一個流派都不再只是單純仰賴相機這個機械而已。一九六〇年代末期的「粗劣・搖晃派」、「當代攝影派」，延續出來的「『私』派」、「田園風景・鄉土回歸派」，以及使用大型相機拍攝的「事物精細描寫派」。若一度將視線離開攝影所固有的範疇。究竟這即使被貼上標籤也拒絕料未及的速度進行著，且已遠遠超越報導攝影所固有的世界，便會發現這波激烈的新陳代謝正以絕潮流的少數攝影家，做為一個攝影家，也就是做為一個視線的組織者，更可說是以視線做為一個世界、事物的組織者，能夠繼續生存下去嗎？這也就是我之所以從攝影隱退的理由，當一切混沌、難以分辨，當獨自一人淹沒其中時，最後的方法就是從中解放、保持距離，因為所謂

決鬥寫真論

的觀看本身，就是根據距離的設定才能成立的行為。

當然，以前有森山大道（Moriyama Daido）99，現在有北井一夫（Kitai Kazuo）100、篠山紀信。我對北井一夫有我自己的批判，但北井一夫的視線，確實強烈穿刺世界。而篠山紀信的眼睛完全被投入視覺的貪欲，是一種視覺的直進，卻又非「咄咄逼人」。他的眼球中彷彿存在一個巨大黑洞，世界、事物全都一一吸入他的眼球，同時吸收殆盡。篠山紀信自己什麼都不訴說，他不「主體」的發言，這是非常重要的一點，他只單純地組織世界、事物，而在事物自己開始發言的那瞬間，他的行為立刻結束，只把它們如實地投向我們，有時暴力地，有時華麗地。

當我說，以視線做為世界、事物的組織者時，無庸置疑，我描述的同時代攝影家就是篠山紀信。因此，我要在此稱讚他，並與他一決勝負！我完美的〈篠山紀信論〉將保留到本書的最後。我是非常堅持自己觀點的人，若再說得帥氣些，我就是背負著「孤獨的時髦」的文青。至今，我只談論了阿特傑和伊凡斯，這也算帶點自我堅持吧。就像現在我說為了保持距離的隱退行為一樣。

你只知道阿特傑和伊凡斯吧？也有朋友這樣批評我。其實並不然。法蘭克、克萊因、理查‧阿維東（Richard Avedon）101、布魯斯‧戴維森（Bruce Davidson）102、李‧佛瑞蘭德（Lee Friedlander）103、蓋瑞‧溫諾格蘭德（Garry Winogrand）104，然後史帝格立茲、保羅‧史川德（Paul Strand）105、尚恩‧布拉塞（Brassaï）106、安妮‧華達（Agnès Varda）107、克里斯‧馬克

（Chris Marker）108、他們都留下精采的作品。執導電影《克萊歐的五到七》（Cléo de 5 à 7）、

《幸福》（Le Bonheur）的華達，在成為導演之前，已留下相當多的攝影傑作，攝影家的創作經

歷，支持她的電影──例如《幸福》中的美麗運鏡，執導《堤》（La Jetée）《遠離越南》（Loin

du Viêt Nam）的馬克則留下《韓國人》（Les Coreans）如此優秀的紀實作品。我知道，在成為

巨匠以前的布拉塞，最好的作品出現在米勒的《柯利希的寧靜日子》（Quiet Days in Clichy），

他的攝影成為小說配圖，呈現巴黎下町、妓院以及在那裡生活的女人、**情夫**等，米勒非常貼切

形容「所有的生都有一個例外」，那些被幽禁在臉孔與皮膚之下、只為了一個生而活的無名男

女，那些宛如凍結了生存最底部的肖像。

我並不因自己的知識而自負，這些攝影家與他們的作品不只經影響了我，甚至激發我強烈

的回響。但是，現在能引起我的關注，甚說能繼續將我與攝影連接的已不再是他們，而是阿特

傑，而是伊凡斯。

究竟為什麼呢？就像剛才我提到篠山紀信，我談到他絕對不「主體的」發言，我想一切都和

這一點有關，需要更深入地加以說明。

若先說結論，就是現在所謂的「主體」已不再只是觀念或抽象的原子了。這個意思並非指沒

有具體存在的抽象原子論，無法達成什麼。而是因為有了「主體」後，我們任意描述的東西，

事實上是歷史的、社會的複合體，在那個意義中「私」因為歷史、社會而被侵犯，如同過去所

述，「私」不可能只侷限為歷史的「主體」，同時也是歷史的「客體」，繼續讓「私」崩壞，然後

再創造新的「私」。「私」與「主體」就是以如此無限的運動存在著。現在所謂「主體的」、「主體

性」，當然和「個」是同義的，但那之中還潛藏著一種至高性、神聖性，就算在被稱為藝術、

表現的東西之中也同樣潛藏著。不，或許就是在「藝術」、「表現」、「個性」、「主體性」才

絕對可見吧。不證自明地，這就是和現代藝術共同誕生的東西，然後它又與現代一同，繼續穩

坐著「藝術」、「表現」的王位。直到今天，現代自我的誕生和「主體性」＝「個性」神話的形成

依然是攜手並進的。

我開始對「主體」＝「個性」抱持疑問，並非太久以前的事。「我就是我」這樣的意識，乍看之

下依然是有效的原點。但是做為這種日常感覺的自我意識，已不過是在歷史的觀察和分析的失

落上，終於成立的形骸。也就是說，如果布爾喬亞市民社會可能成立的話，這樣的意識就是

在布爾喬亞市民社會中，被無限延展的理論和倫理的殘影。當代社會早已將個人解體至支離

破碎。

這種個人解體的原因，並不只來自四、五年前引發議論的「意識產業」論中，被曲解的意識

產業而造成的情報氾濫，任何在我們生活中以商品型態出現的**東西**──汽車、電視、音響、化

妝品、冷氣、書籍，簡言之就是任何當代科技對「豐富的社會」提供的「成果」，都滲透進我們

的存在、促使個人的分解，它們侵犯著我們的潛意識、甚至探測我們人類存在最根本的，生理

的、肉體的欲望底端。如此一來，個人在「我就是我」這個幻影下被鑄型、被萎縮、被伸展、

被扭曲。或許我們可以說，其實媒體論與意識產業批判的極限告訴了我們，我們的意識是可以

被以權力結合的情報產業所管理的，意即如果意識能夠因此改變，那意識基本上是可以對抗的。雖然不是件容易的事，但對付意識產業的意識產業是有可能成立的，並且應該予以某種戰術，加以實踐。但是，若我們的欲望、我們的本能構造完全被管理、被奪取了，那我們究竟能夠成就什麼呢？我們究竟應該依靠什麼呢？因此，我們不應只將所謂的媒體思考為情報、信息、影像，而必須再一次確立反轉我們購買、消費的所有商品，成為一種媒體的視線。

佛洛依德曾說：文化就是壓抑。至於文化以前的快樂原則（人類追求快樂，與追求快樂的絕對充足的本能衝動以及原則），文化和人類社會的歷史發展，則是為了保持歷史社會而壓抑快樂原則，且讓延伸充分快樂的現實原則得以發達。假設我們沿用這個概念，我們就是被現實原則緊緊束縛的存在，假設我們的所有欲望──例如性的欲望和它的充足型態，都被歷史規範的話，就可知道「我就是我」這種說法是何等愚昧了。

我的這些論述看似為了提出「個性」或「主體」這些東西，只存在於觀念、妄想之中而迂迴狡辯。不過對我而言，那些固執住「個性」、「主體」表現的藝術主義者們的喃喃自語，就像水族箱的金魚吐著氣泡一般，看來是自憐自愛地幸福、並且滑稽，即使他們相信「我就是我」這類說法，世界仍會和他們這群幸福者毫無瓜葛地猛烈前進。

之前我曾論述及巴特關於「引用」的論述，巴特認為「文學」這個詞彙看似古老，實際上非常嶄新，最多是近兩世紀內成立的東西，也因此巴特主張有必要在社會架構中，將被稱為「文學」的語言表現行為一度解體，然後嘗試由歷史視點再次構築，如此我們可以明白用語言誕生的表

決鬥寫真論

現、言表行為並非是特殊的「個性」的創造，只是那個時代的語言，透過一個個體交織出的文本。意即文學並不如「作者」自己所深信，是一種創造，只不過是對歷史語言的「引用」、「模仿」罷了。更甚者，「作家」接著將自己的身體借給語言，語言通過作家的身體，朝向社會、讀者被再次還原。巴特把「文學」做為這樣的運動來重新詮釋言表行為，並由此文脈提出做為特權者的「作者」的不在，逆向地積極強調「讀者」的復權。與對「個性」徹底不信任的論述相同，在巴特的觀念裡，「個性」被分析為只是在某個被限定歷史階段中存在的東西。

我們不能否認巴特的思考非常極端，事實上曾與巴特對談的超現實主義研究者、也是文學評論家的莫理斯‧納多（Maurice Nadeau）[109] 曾如此提出反論。在兩人對談前段，巴特說到：

「文學的工作，並不是為了表現、表達力、反映，而是為了模仿、無限的複製。」

納多：若由外部觀看文學，恐怕正如您所言，但「在語言之中（作家）消失」真的是令我們雀躍的目標嗎？所謂的作家，是既希望讓自己的語言表現的人，也是不希望讓他的語言與任何其他東西相似的人。

巴特：為何這不是件令人雀躍的事？我們甚至可說**侵害主體**的東西因此誕生了。書寫當中所發生對主體的侵害，**對主體堅固性的侵害**（中略），也就是主體的動搖、解體，是企圖在頁面上直接傾吐的行為。

（巴特／納多〈文學將行至何處？〉‧《みすず》一九七五年三月號　黑體為筆者所加）

相信「主體」、保衛主體的納多；和促使主體前進而解體、各自委身於世界、倡導「主體」再創造的自我運動的巴特，沒有比他們兩人更對比的了，同時，並不只限於「文學」，也體現了所有表現者位置的兩極分化。

我想現在沒有討論巴特與納多孰是孰非的必要，這也並非正確與否的問題，而是要選擇哪一方的問題。因為問題設定的方法將導向完全相異的結論。就我而言，我知道我確實討厭納多的反論，為什麼我們要唯唯諾諾地接受先人們的遺產，不過我好幾次說到「接受的」、「被動的」必要，讓我在此詳加說明，「接受的」、「被動的」並非完全像巴特所說「對主體堅固性的侵害」、因言語造成的侵害，而是因世界對「主體」的侵害，率先抱持獻身的覺悟與勇氣，也就是抱持玉石俱焚的「主體」的勇氣。

換言之，就是不斷超越自我存在的永久革命，也就是能否確立心中永遠做為左翼的自己。所謂「接受的」，並非要成為接受者，而是相反地，用自己的身體承受解體和再生的永久運動。屆時做為原子的「私」，將只不過是一種自我保護。法農曾說：「我只有在超越『存在』之時，與『存在』連動著，」我認為正是如此，「主體」、「個性」這些東西或許在現實中並不存在，但我並非要說，在這樣的世界中，我們就只能任由解體個人、企圖切斷「主體」的現實構造翻弄。我認為所謂「接受的」第一要務就是方法的命題、直視現有的現實，而不是就此離開、擅自回到古老美好的事物中，更不是以此為志向。我想說的是，為了克服這個現實，而緊抓著幻想的「主體」、幻想的「個性」是毫無意義的，那只不過是為了保持現狀、為了明哲保身的墮落罷了。

決鬥寫真論

間＝主體，這句話突然閃過我的腦際，恐怕菅孝行（Kan Takayuko）[110]所言「做為對抗性的私」（《寫真論・關於「私」》《朝日相機》一九七六年七月號）就是這個含意吧。若要闡述戰後社會＝市民社會＝天皇制的批判者──菅孝行的觀點，目前我可是明顯的準備不足，因此姑且擱置一邊。菅孝行論述的出現雖為時已晚，但在我們的攝影領域，以及攝影周邊的領域，終於發出「個性」、「主體」的批判，我認為可視為一種進步。這種批判，在攝影、美術等讓「個性」、「主體」獲得尊敬的領域中是非常珍貴的，因為一直以來「藝術家」都做為「個性」的代表者，君臨「大眾」之上。

藝術家宇佐美圭司（Usami Keiji）[111]的論文《藝術家的消滅》（《展望》一九七六年二月號），以及宇佐美圭司、高橋悠治（Takahashi Yuji）[112]、原廣司（Hara Hiyoshi）[113]三人的對談《超越個人的理論》（《展望》一九七六年六月號）等，也引起我的注意。

宇佐美圭司大致如此說到，做為當代藝術價值基準的「美」已經持續失效，現在與其依據感覺、個性、天份這些包含在作品內側的個人特性來評價作品，更應以「作品本身的內在性」來檢討作品。宇佐美圭司一面懷著對藝術家個性的懷疑；一面將視線投向依據無名想像力建築起的海港建築物。他以失語症比擬年輕學生畫家逐漸無法在畫布上描寫對象的現象，稱其為「失畫症」。他提到這是過去如何以「個性」去觀看對象、觀看到對象的寫生與素描，已無法繼續存在的一種病例，意即不得不將觀看這件事情的檢視機構──以我的說法就是，視線的密碼化本身予以對象化。

宇佐美圭司由此導入的概念是「作品」本身無法自我成立，為了要同時將觀看的檢視機構明

顯表現出來，就必須具備預先提供線索的準備（預防裝置），他說那是「為了要被克服而被設計的妨礙裝置」（同前文出處），宇佐美圭司的理論在他立足的領域──藝術專業中具有一定說服力，總之當他主張把觀看本身對象化時，叫說準確地命中目標。但當他對著感性提倡知性，對著「個性」提倡「複數」的「無名性」時，宇佐美圭司不得不從中導入某種運動的概念，那並不是藝術的運動，那包含著政治運動的契機和它的實踐，如此一來不也就終結了藝術的革新嗎？不過知易行難。現存的社會是追求做為娛樂、慰藉的藝術的社會，以及追求做為娛樂、慰藉的商品提供者的藝術家的社會，我們無論如何依舊被囚禁在這樣的文化裡，它們給我們的最大課題，就是該從何處、又該如何去探索否定它們、解體它們的具體契機，也就是說個別「作品」的改革已經造成解決的不可能，我們所面對的，就是所謂全球性的文化革命。

行文至此，我再次發現自己偏離攝影主題。於是我從堆積如山的書籍與雜誌中抽出一本小書，那是《賈克・亨利・拉提格 8×80》(*Jacques-Henri Lartigue 8x80*)[114] 的展覽會圖錄。我快速翻閱，真是奇妙的照片啊。田園道路中翻倒的腳踏車與剛剛摔倒、穿著長白圍裙的婦人快拍；想要倒立卻摔跤的穿著正式的男人；或站或坐草地上眺望遠方的西裝男人群像；乘坐高速駕駛車中的兩個男人；儘管看不見正面卻能體會緊張氣氛、手握著方向盤的賽車男人，大概因為駕車時看著地面，還是因為鏡頭傾斜的緣故，人影模糊；還有畫面上方漂浮著巨大飛行船，下方則有西裝筆挺的男士們、女士們、小孩們在抬頭仰望。這些照片充滿著幽默感，那真的是

決鬥寫真論

拉提格想要傳達的意圖嗎？我們無法明白。

我們至今談論的視線焦點，在拉提格的攝影裡並不存在。根據我所了解，拉提格因為七歲時父親幫他買了一台相機，而開始拍照。這些不就像是小孩子的日記嗎？拉提格究竟算是一個攝影家？還是一個攝影愛好者？唯一可以確定的，就是這些照片後來經過某人重新編輯，如此一來儘管這些照片確實是拉提格所拍，但拉提格究竟存在於照片何處？如何存在？或者根本就不存在？我的疑問喚起更多的疑問。但畢竟這些是充滿過去美好時代姿態的照片，即使去除照片不知不覺引起的鄉愁，我依舊無法否定它們是如此讓我魂牽夢縈，無法否認它們向我訴說著什麼。

個人的解體・個性的超越 II

個の解体・個性の超克 II

拉提格被布爾喬亞過去的美好日子吸引而拍照，那既是他少年時代的紀念，也是他的私藏。

與此相關的是，當我看拉提格的攝影時，雖一方面感到有趣，但也總感覺一股無法抹滅的封閉感。不過他的視線因此活躍、奔放、充滿少年的好奇心，這些情感在無預期中透過照片傳達給觀者。我們並不清楚布爾喬亞過去美好的時代，也不清楚歐洲布爾喬亞的生活。我們和上流社會、貴婦、布爾喬亞的遊戲完全無緣，但經歷過那個生活的一名少年的好奇之眼，有時惡作劇般的好奇的眼睛與心的撼動，都從拉提格的照片傳達給我們。儘管時空背景不同，拉提格的攝影仍喚起我們擁有的少年的夢的記憶，它們沒有多說什麼，也沒有少說什麼。當然若真要尋找，世上不乏其他類似的照片，也或許沒有繼續在此討論拉提格的必要，但我認為拉提格的攝影反而逆向的點出攝影的一個原點，若說為何逆向，是因拉提格視線的活躍與攝影堅定意志的缺失，意即對拉提格而言，攝影不就如同遊戲一般嗎？

人類的意志企圖去填滿世界這個鑄模，結構因此而生、美學因此而生，這也意味著，意志強制兜售著人類的主觀意識，但是拉提格卻與它們毫無關係。無論好壞與否，拉提格都只是個攝影愛好者，一個業餘愛好者，他缺乏表現的意志，卻反而讓他的攝影充滿生氣與表現的逆說。

引起幼小拉提格興趣的東西，像是風箏、賽車、飛行船、球類遊戲、打扮正式又帶點滑稽姿態的婦人，它們全被拉提格的相機瞄準，那是生活在上流社會日常生活中一個少年的呼吸，也是不復存在的沙龍般的東西吧。這麼說來，拉提格攝影中確實登場不少儀式或宴會場景，毫無疑問地，攝影活生生地記錄了一個少年與世界的相遇，所以與其說它們是懷著意圖刻意拍攝的，更像是我們也曾描寫過的圖畫日記吧。

寫實主義是個頻繁被使用的詞彙，但相較之下，它的概念卻非常曖昧。

有些人將社會的、政治的事物現象和它們的直接描寫，稱為寫實主義。也就是說，以報導攝影、戰爭、社會的貧困、公害等做為素材的「告發」性攝影屬於此類。又有些人相信所謂的寫實主義，是將自然的風景、樹木與風的搖曳、海與落日、田園生活、自然中純樸生活的人類姿態收入相機，眾說紛紜，但在攝影世界中，自稱寫實主義者大致具有這兩類傾向，這也是攝影中最大的兩種類別。

但對我而言，這兩類攝影是相同的，彷彿一枚硬幣的正反兩面。因為它們都是以具體世界中，堅定不移的各種主觀做為前提。另一方面，無論是戰爭的殘酷也好、社會的貧困也好，都充滿社會或政治的既有概念與想像，「美麗」的自然、「純樸」的民眾也屬於這類預設的既定概念，它們被當做解讀這個世界暗號的表格，世界和我分別被放置在由表格正中央對稱的對角線位置，成為一種相互安定的關係，締下不可相互侵犯的條約。如此一來，每當解讀暗號的表格

被設定時，世界與現實就被井然地改變，成為容易理解、容易消化的東西。然後觀看世界與現實的人也共有這些表格，攝影家─現實─讀者（觀看攝影者）的幸福小圈圈就此成立。

讓這個關係成立的東西之一，就是所謂寫實主義的咒語。

什麼東西被稱為真實，就是寫實主義了嗎？這個根本問題居然從未受到質疑。世界上只有寫實主義這樣的詞彙，能夠繼續隨心所欲地自我繁殖。

更者，攝影本身就擁有現實的擬態、模仿的特性，寫實主義因此被毫無標準地濫用，當然寫實主義是 realism 的一種翻譯，如此說來所有攝影都是寫實的，那麼所有的攝影只要是攝影，就都是寫實主義──realism 的實踐？寫實主義這個詞彙的曖昧，此處便是混亂的原因吧。

但是寫實並不是這樣的東西。寫實主義一開始便把「這是──」的斷定、斷言給排除。

寫實主義是一種方法性的意識，從一開始就企圖相反地崩壞預設的暗號解讀表格。寫實主義是此時此處因為我和世界的相遇，而將遮蔽我和世界之間、在我和世界的預定調和狀態的意識下的解讀格子崩壞，將世界和我直接面對面的方法做為一種意識、一種意志，這種意識和意志才應該被稱為寫實主義。

我想起讓‧李卡度曾在某處寫過這樣的話，寫實主義者從不觀看現實，他們只觀看做為意義的現實。但所謂寫實主義，是因為此時此處對一棵樹的眺望，而讓至今存有的樹的意義，在眼前緩慢崩解而去，最後才終能看見一棵前所未見的樹。李卡度曾寫過文章，批判文學裡的寫實主義。對攝影而言，這些文字也具有同樣豐富的提示──做為意義的現實，是被解讀表格通

決鬥寫真論

過、過濾過的現實，也就是根本不是現實，而是做為概念的現實。過去的舊派寫實主義對此深信不疑，它企圖維持現狀，是意識上的保守。

我們的雙眼每天觀看龐大數量的影像，儘管它們如此多樣化，卻都被肉眼不可見的密碼、價值體系、美的體系、制度所貫穿，我們看到的只是表層的形體＝變形的競爭罷了。

廣告攝影、報導攝影、新聞、商業攝影等等，它們的終點都存在一個不斷重複的密碼，如果我們以一個電視節目為例，試著把電視連續劇中頻繁插入的廣告，還原成它所依賴的價值體系，就能夠毫無偏差地理解這個構造，並在和它們共存的原始現狀的無限延伸中，看到那個政治的、社會的機能。

在電視機前的人們，一定不會碰到新的、異質的東西；甚至連本來旨在發現新東西的紀錄片、新聞節目中也不例外。那是根據另一種型態的既存秩序、既存價值的提示，所有的影像全都是相同的，它們要求觀眾的只是那個追認、那個肯定罷了。

我發現我的論述又離題了。讓我再次回到拉提格，我想要說的是，在拉提格之中沒有這個密碼、沒有這個體系，拉提格攝影的質感也因此而成立。當然這並非拉提格自覺、或刻意計算的結果。拉提格只是個攝影愛好者，他恐怕只因有錢有閒、只為了自我紀念、或只是為了娛樂自己，而拍下龐大數量的照片，那不過是為了放入家庭相簿，而被殘留下來的東西。拉提格絕對沒有想過，要將這些照片給別人看。

但是最後它們被公開了。我認為從拉提格攝影中欠缺密碼、以及因此創造出的攝影樸實的趣

味中，看見了攝影的原形。也就是說，攝影完全發揮它本身的力量，超過做為「作者」的攝影家的意識與意圖。反過來說，那些選擇符合意識、意圖而拍攝出來的攝影，恐怕將喪失攝影做為攝影的衝擊力。

無須說明，我們不是拉提格，我們已經選擇，或是正要選擇攝影的方法，這個選擇或許稱不上幸福，但也因此，我們需要具備自己明確的意識，從拉提格學習應當學習的東西。

《賈克・亨利・拉提格8×80》中附帶米歇爾・弗里佐（Michel Frizot）[115]的解說文章。我不知道弗里佐是什麼人，但他也稱拉提格為攝影愛好者。他說：因此拉提格的攝影，足以成為非常優秀的藝術。我認為是不是藝術並不重要，問題是怎樣都好。但當弗里佐寫到以下論述時，我感到他與我的思考已南轅北轍，他說：「捕捉這個『決定性瞬間』的必要能力，是敏銳的注意力，以及預測影像——預先在腦中製造出影像時——根據挑戰、轉變而引出影像的能力。」然後他引用阿維東的話，「我清楚知道，很多、真的很多東西都想要被相機拍下來。」

也許拉提格真是惡作劇般拍照的，也許拉提格攝影中，那彷彿是孩童般的好奇與嬉鬧，所造成的莫名的幽默感正因此而來。不可能是為了瞄準「決定性瞬間」而凝聚的影像——至少我是這麼認為。如果這些是凝聚的影像，那麼拉提格就什麼也不是了，因為這類影像，我們已經有法蘭克《美國人》那沉澱都市底層男男女女，宛如被凍結的黯淡影像的凝聚，以及自動點唱機、汽車、高速公路的文明墓場。我們還有阿維東《Nothing Personal》、《Observation》的

虛偽與狂野、有著虛榮的城市。拉提格攝影的趣味度，就是影像的闕如——儘管聽起來像是我的謬論，但是請您先記住這一點。

弗里佐引用阿維東的名言，這點引起我的注意，並非對弗里佐的文章，而是其他地方。弗里佐的引用，似乎著眼攝影如何做為具體的演出術，但對我而言，我不認為阿維東這段話，只單單討論演出術——雖然很遺憾，我無法實際知道阿維東究竟是在何種意義下，口出此言。但我可以理解這段話，包含對攝影家真實存在的尖銳洞察，以下就是我對這段話的詮釋。

我認為：一個攝影家的工作，是如何去組織並非自己，而是世界開始訴說的那個瞬間。讓世界、事物開始各自說話。賦予盲目的世界、聾啞的世界眼睛與嘴巴，這就是攝影家的工作。

所謂以我的視線做為一個世界、事物的工作者，便具有這種意義。一旦世界、事物開始說話時，攝影家就從攝影的內側安靜地消失。世界、事物將會斷裂我們創造出的密碼，破壞價值和意義的體系後開始訴說，阿維東說，很多的東西都希望被相機拍攝下來，指的不就是這件事情嗎？當我把阿維東的話對比於瑪莎‧羅伯特（Marthe Robert）[116] 在《卡夫卡》引用卡夫卡的話時，更讓我思索比它們引發的種種迷惑，更為深刻的東西。

「你沒有外出的必要，你只要沉穩地坐在書桌前側耳傾聽。甚至不要聆聽，只要等待；甚至不要等待，只要獨自沉默。**世界就會在你面前，暴露它的真面目。你會把自己交出來吧**？世界不可能成為別的，只成為恍惚。世界會在你面前痛苦翻滾吧。」（瑪莎‧羅伯特，宮川淳譯，《卡夫卡》）

不只是拉提格，只要世界開始訴說、事物開始訴說時，攝影家就要消匿自己的身影。組織者

絕對不在陽光普照的地方。他組織、工作，但成功之時，他已變為不被需要的東西，有時候背負著被驅逐的宿命。組織者被組織終結的那個東西背叛，組織者朝著下一個場域展開旅行，只殘留下一張紛亂破碎的事物肖像照，它只對著觀看照片的人、閱讀照片的人開放，從此開始一張照片與觀看它的人之間的對話。

我並未發覺世界上存在很多自稱寫實主義，或自認表現者的攝影家，因為我根本無意去發覺。攝影家比一般人更想要訴說自己，但越訴說、越想訴說，就越脫離攝影。那是虛偽的攝影史，同時也是缺乏對話、monologue＝獨白的歷史──且是何等獨善其身的獨白。

我們真正的課題，是放棄自己的相對化、放棄自我本質的思想，展開與世界的對話。和世界的對話，要有將自己投向世界、委身世界、抱持讓世界凌辱自己的勇氣，以及超越世界，以確立新的自己的覺悟。

對話、接受的、不斷的自我超越，這些都是同一件事情。為了成為接受的，對話不可或缺，然後對話保障從我往他人、從他人到我之間的往返。我和他人的對話，我和世界的對話，在這些抗爭中，「私」做為關係，在此時、此處存在。然後「私」沒有結束的、和日期一起，宛如薛西佛斯、或是聖甲蟲，不斷超越「私」而去。那沒有邊際的循環，就是我們的生、我們存在的運動。

那也是種決鬥，既是生的決鬥，也是存在的決鬥。我們稱為日常表現的東西，也和決鬥有著關聯吧。在那之中絕對存在著被附上位置的東西，我們活著的這個生與個別的表現，無論是攝

影也好，是繪畫也好，是詩歌也好，總之在遙遠的某處應該是相連的，或許成為順應，或許成為叛逆。若非如此，即便當下也不可能徹底地捨棄。

總而言之，我把攝影視為關於意識與超越意識的世界之間的抗衡，把攝影當做挑釁、攪亂意識的東西，對一棵樹、一塊石壁的政變，由一棵樹、一塊石壁對我的政變。這些在攝影中是否可能？我想在拍攝、在觀看中，那是可能的。然後我開始用不同於過去、拚命攝影時的視覺，來重新看待同時代的幾名攝影家──這一群進入我關注範圍的攝影家，比起過去我的攝影同伴們，更看穿這時代的媒體本質，然後逆向的持續拍攝。

先前我寫到我對所謂成為「主體」、「個性」這些東西的懷疑，我並說「主體」、「個性」不過是這個時代的幻想。我正面評價「不主體的發言」──我想若不對此更加嚴密闡述，將可能帶來誤解，儘管接下來的討論，似乎又推翻了先前論述，但事實並非如此。

主體果然還是存在的，與世界抗爭、做為那個對抗性的主體是存在的，而且必須不斷地樹立，這就是我現在要談的主體。在攝影的世界中，主體就是攝影家，而且盡是無趣的組織者與演出者。但是，攝影家在釋出照片後，就不再自己說話，而是由讀者自由想像。如果讀者、觀看攝影的人可以任意地和那攝影中被拍攝留下的事物、世界的斷片持續對話的話就好。

過去中井正一（Nakai Masakazu）[117] 曾如此評價電影，電影因為每個畫面之間不具有「是──」的連接詞，也就是在這空白部分具備了民眾、觀看電影者的想像力的參與，就這個意義而言，電影較其他藝術類別更為民主。

我不知道究竟是否民主，但若借用中井正一的話，比起電影，攝影更是沒有連接詞。攝影被一切的斷言肯定所排除。舉一個簡單的例子，將自己拍下的十張照片給十個人看，然後讓每人選一張他最感興趣的照片，結果我們會注意到十個人經常有十種不同的選擇。攝影就是如此曖昧。所謂曖昧，意思就是不精於傳達「作家」的意圖，但或許攝影正因有這個曖昧、這個不確定性，才給予攝影本身最大的力量。

攝影遙遙超越做為「作家」的攝影家思想，獨步而行。如果逆向思考，攝影不是一種相當棒的開放的媒體嗎？攝影家在捕捉被攝體、按下快門的那瞬間已經不在，只剩下一張照片，和觀看照片者無拘無束的想像力，攝影只是單純的媒介。藉著徹底實踐，我們不就可以再次重新回歸攝影做為有效的媒體嗎？

即便至今，謊稱寫實主義的攝影家們，尤其社會主義寫實主義的攝影家們，仍想要逆行攝影的本質，他們以他們選擇的倫理、價值標準拍攝，展示致力傳道的照片，盡說著如此這般的道理。但那些道理不是直接用嘴巴傳達更好嗎？緊緊黏在意義上的現實。如果斷定這就是現實的話，那這至死都不可能被質疑的視線，究竟能夠成就什麼？讓那種東西消失不見吧。宛如化石，宛如鸚鵡螺化石的「主體」、「個性」，以及意識型態等，都消失不見吧。攝影，是從「主體」、「個性」、「意識型態」等都被乾淨拭去，是從攝影家獨自一人開始走上自己的路時，才真正與人類結合。

拉提格這樣一個攝影愛好者，無意識中顯示了攝影這樣的特性。

決鬥寫真論

譯註

99　森山大道：一九三八～，日本攝影家。森山大道於細江英公門下擔任助理後獨立。在東松照明介紹下，與中平卓馬深交，並從《挑釁》第二期開始加入。他高反差、粗粒子、模糊、晃動、失焦的強烈風格，使他成為現今日本知名度最高的攝影家。二〇一二年英國倫敦泰德美術館展出他與克萊因的大型個展。

100　北井一夫：一九四四～，日本攝影家。北井一夫大學退學後獨自攝影，以記錄一九六〇年代各種反對運動與一九七〇年代的日本鄉村知名。他一九六四年出版的攝影集《抵抗》當時便獲得中平卓馬的注意。而一九七三年他與篠山紀信到中國參訪，並共同於《朝日相機》發表作品。二〇一二年東京攝影美術館展出他的大型回顧展。

101　理查·阿維東：一九二三～二〇〇四，美國攝影家。阿維東自小拍照，二戰結束後立志成為時尚攝影師，他進入雜誌《哈潑時尚》工作並在一九四〇年代末期奠定他個人風格，阿維東的肖像經常使用極簡的白色背景和燈光，在正式的肖像形式中帶有當代的潮流感。

102　布魯斯·戴維森：一九三三～，美國攝影家。身為馬格蘭攝影家，戴維森的攝影以具故事敘述性的紀實知名，代表作包括〈布魯克林幫派〉、〈侏儒〉等。

103　李·佛瑞蘭德：一九三四～，美國攝影家。一九四八年起，佛瑞蘭德以小型相機拍下美國日常生活的社會風景。一九七六年紐約現代美術館策展人約翰·札考斯基（John Szarkowski）將他的作品放入「新紀實」（New Documents）展中。他的作品透過微妙的瞬

間與強烈的構成展現攝影媒材與個人視線的張力。

104　蓋瑞·溫諾格蘭德：一九二八～一九八四，美國攝影家。同樣因札考斯基的「新紀實」展，長期拍攝紐約街頭的溫諾格蘭德作品獲得矚目。他的攝影呈現戰後美國的日常生活，以及一九六〇到七〇年代的城市氛圍。

105　保羅·史川德：一八九〇～一九七六，美國攝影家。受史帝格立茲的影響與提拔。史川德的作品快速地在一九二〇年代初獲得廣大認可，被稱為為直接攝影的代表攝影家，一九三〇年起他因拍攝藝術家友人而逐步建立起肖像的人文價值，充滿在地氣氛與豐富細節的肖像成為史川德的攝影特徵。

106　布拉塞：一八九九～一九八四，匈牙利攝影家。旅居巴黎，布拉塞和當時巴黎藝術圈深交，包括米勒、畢卡索、沙特等都是他好友。他捕捉下他們的身影，以及巴黎的市民風情，尤其妓女、流氓更是布拉塞攝影中的主角。米勒稱他為「巴黎的眼睛」。

107　安妮·華達：一九二八～，法國導演。華達被認為是法國新浪潮女導演，一九五四年發表短片《短角情事》以一種幾近真實的報導方式，追蹤因害怕罹患癌症，而遊走巴黎街頭的女主角，最後重新發現自己與世界的過程。

108　克里斯·馬克：一九二一～二〇一二，法國導演。馬克代表作《堤》的電影開頭便稱是部「照片小說」，整體由四百多幅靜止畫面配上音樂編輯而成，這個創新影響後來無數電影人，最知名的

就是被改編成為科幻電影的《未來總動員》。馬克且對影像的歷史與技術的發展有高度興趣與研究。

109　莫理斯・納多：一九一一～，法國作家。代表作有《超現實主義的歷史》（Histoire du surréalisme）。

110　菅孝行：一九三九～，日本評論家。菅孝行的評論以天皇論為主軸，並延伸至文化、戲劇等範疇。

111　宇佐美圭司：一九四〇～二〇一二，日本藝術家。曾於一九六三年參展紐約現代美術館「新日本繪畫與雕塑」一展的宇佐美丰司，也曾參加威尼斯雙年展等大型國際展覽，並著有多本繪畫論書籍。

112　高橋悠治：一九三九～，日本作曲家。高橋悠治以電腦和鋼琴的即興演奏創作日本傳統樂器的曲目。

113　原廣司：一九三六～，日本建築師。原廣司一九七〇年代從事建築設計以來，致力於探尋尼住建築上新的表現，嘗試以理性的方法來轉變現代主義建築的原理。

114　賈克・亨利・拉提格：一八九四～一九八六，拉提格一生雖拍攝多照片，但直到他六十九歲時才舉辦了第一次展覽，那是一九六六年紐約現代美術館為他舉辦的回顧展，他做為攝影愛好者所拍下令人難忘的作品終獲國際認同。他並在過世前將所有照片、底片都捐贈給法國政府。

115　米歇爾・弗里佐：一九四五～，法國攝影評論家。代表著作有《世界攝影史》。

116　瑪莎・羅伯特：一九一四～一九九六，法國作家和翻譯家。羅伯特被認為是卡夫卡作品的最佳翻譯者。

117　中井正一：一九〇〇～一九五一，日本美學評論家。中井正一將自己的美學理論稱為「中井美學」，並發表深刻的媒體論。

決鬥寫真論

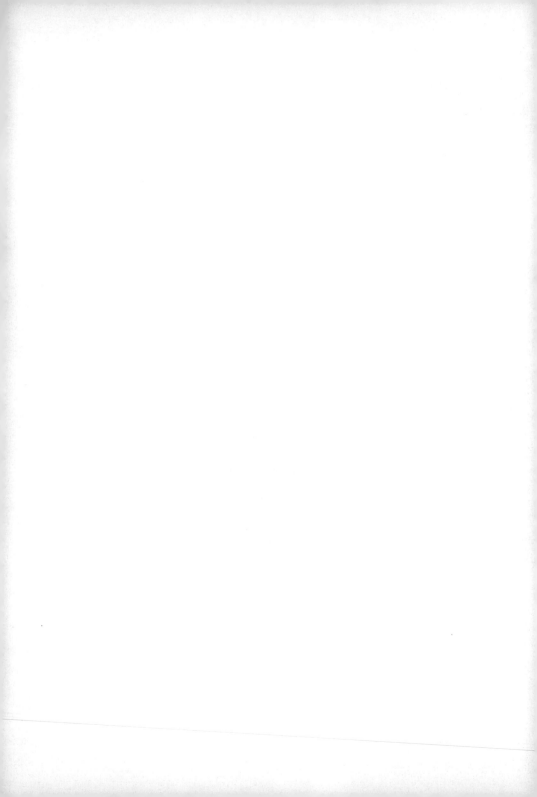

誕生日

ぼくの誕生日は、一九四〇年十二月三日。母親は、プレゼントはくれなかったが、毎年この日になると街の写真館へぼくを連れてゆき、記念写真を撮ってくれた。

生日——我的生日是一九四〇年十二月三日。雖然母親不曾給我禮物，但每年的這一天，母親都會帶我到街角的照相館，替我拍下紀念照。

第二段插曲

二つのエピソード

——所謂無事就是性格的異化，簡言之，首先無事是去除從性格而來的當然的東西、已知的東西、明白的東西，而創造出對其的驚訝與好奇。〈布萊希特，《關於實驗的戲劇》〉

開始講述第二段插曲吧。篠山紀信從威尼斯雙年展回來，一見到我，便開始滔滔不絕說著，那被稱為當代藝術的東西是何等無聊。當然對沒有看到威尼斯雙年展的我，無從知曉實際模樣，只能從他的訴說略推一二。篠山紀信好不容易說完所有當代藝術的壞話後的下一瞬間，唳下一大片韃靼牛排。每次和篠山紀信見面，我總不得不讚嘆他旺盛的食欲。我真心覺得篠山紀信真是一個健康的人。在這裡健康一詞毫無諷刺之意。篠山紀信是健康的。在我還不太認識他，卻受委託撰寫他的攝影集《晴天》的匿名書評，看著他的作品時，最先從口中說出的就是這句話，我還記得後來我不斷把自己與他對比，自嘲地寫下：「所謂的疾病只是治療的對象。」等他終於宣洩完對當代藝術的惡言嚐辭，表情終於和緩下來，開始說著威尼斯之行唯一愉快的經驗。

一個晚上雙年展的工作結束，篠山紀信和藝術評論家中原佑介（Nakahara Yusuke）118、建

築家磯崎新（Isozaki Arata）[119]三個人在威尼斯的街道散步。那時中原因為腳起**水泡**，脫掉鞋子走著，結果注意到路面有些地方溫暖，也有些地方冰冷。這個意外的發現，讓三個人像孩童般變成赤腳大仙，大家一面嚷著這裡好冷、這裡好暖；一邊徘徊著，用皮膚直接觸這個古老的歐洲城市。

有水流過的地方，比其他地方冷。這個意外的發現，仔細思索之後，發現路面下流著地下水。

篠山紀信懷念地說，光腳在都市中行走、用皮膚測量都市體溫的這個行為，不才是真正的「藝術」嗎？

在聆聽的過程中，我似乎能夠理解為何篠山紀信會對當代藝術的無趣，抱持那麼多的不滿。

對於最後將自己的身體完全沉浸現實之中、直視現實的篠山紀信而言，當代藝術的，例如傾向被稱為觀念藝術的抽象觀念，看起來不過是針對為了思辨而思辨的觀念操作。這樣究竟要如何與現實、與這個存在著的現實相連呢？他始終懷著這樣的質疑。相較之下，他認為光腳直接與都市的接觸，帶來更巨大的驚奇，這個始料未及與都市的相遇方法，才更「藝術」。

當然，當代藝術也會提出反論，但對於多次參展當代藝術展覽，甚至有時也露臉於那被稱為藝術展的我，認為篠山紀信的批判是相當健康，且也是正當的批判。

例如即使被稱為「前衛的」藝術家們，竟然從未懷疑所謂「前衛」藝術的構造為何會被形成、為何會被做為已知的東西，而且似乎只有在那個構造之中競相操作觀念的，才能被稱為當代藝術，或當代藝術家。只從最尖端的哲學、自然科學難以理解的書籍中「引用」最顯而易懂的一小部分，從那裡解釋般地組織起「作品」藝術性的存在——或許這只是一小部分人的有限傾

向，但這樣的動向至少由我看來，我無法抹去究竟哪裡才是我們自己依據的現實呢？這樣的反思。

那不過是只為了「知」而「知」的自閉運動，而且我們不可否認這個時代中，「知」的形態所承擔的就是「知」被做為稱做書籍的商品而被量產的「知」。

篠山紀信的質疑恐怕和我的懷疑是相通的，篠山紀信為了感覺這裡暖和、這裡很冰冷、下面有水流過、原來水都威尼斯是這樣的東西，而赤腳在威尼斯徘徊。我認為這樣的篠山紀信是健康的，而且我認為篠山紀信的這個感性，成為他攝影行為的根本。

一邊聽著他的話的我，一邊想起前幾天才剛從亞洲回來的短暫旅行經驗。那是在新加坡咖哩餐廳經歷的事。

我們一行三人在香港停留一宿後，從曼谷飛往新加坡。曼谷機場像個臨時搭建在廣大平原中，水田上的破舊小屋。我們從曼谷機場起飛後，右手邊是麻六甲海峽，左手邊俯瞰著婆羅洲海及馬來半島的樹海。南下飛行約兩個小時。最後被無數小島包圍，反射著熱帶強烈陽光的白色高樓都市，終於映入眼簾。飛機降下高度，滑進在高樓群邊際的跑道，這就是新加坡。我完全不清楚為何會選擇來新加坡。我對新加坡的含糊印象是亞洲與印度的交界、連接歐亞頸動脈的麻六甲、是現在動搖著世界的亞洲回教徒地區，還交織著三十多年前那個「獅子島」的鄉愁印象──結果我們就在東京的居酒屋裡，決定前往新加坡。

正午的刺眼陽光，街道就像曝光過度的底片，白色無止盡地無限擴展，沒有邊際，大顆大顆

的汗珠從脖子開始淌下，到胸口、然後往腹部變成幾條汗水，再繼續往下流去，彷彿只有這股感覺是我身在此處的唯一證據。三個人的肚子都非常餓，我們走進的餐廳是間小小的印度餐廳，在停車場旁一棟兩三層樓建築物的一角，用布簾區隔起來。餐廳入口處有一群纏著白頭巾的高大男人，正圍著桌子，用手抓盤子裡的食物，送入口中。我從某些書中得知，印度人有用右手吃飯的習慣，於是半開玩笑對著N說，即使給我們刀叉，我們也絕對不可以用喔。

首先送來裝在盤子的米飯。那是過去曾被稱為外國米的大顆粒細長米。然後是炸牛肉和炸豬肉，以及魚排，最後送來看起來很辣的咖哩汁。N起初猶豫了一下，接著真的把肉片放入盤中、澆上咖哩，以不熟練的技巧，抓起食物吃了起來。雖然很奇怪，但是沒辦法。我沒吃，只斜眼看著N。他千辛萬苦的，用手把米粒和肉片從盤子送到嘴邊。盤子上的米飯和肉好像自暴自棄般，亂成一團。N大動作的把食物放入口中。為什麼不吃呢？他對我投出責備的目光。既然他這麼說了，我也不得不開始用手吃飯。

起初沒什麼。我發現我可以用手指挖食物；咖哩也沒有看起來的辣，但還是有股奇妙的感覺。一開始，我雖一如往常開著玩笑，但不知為何，感到心思被這個作業所占據。N已經完全不說話了，嘴邊沾滿咖哩汁，專心一致地持續移動著手和口，臉上出現迷惘、意外、不知所措的表情。

實際上，用手抓食物送入口中，用餐的感覺會漸漸消失。所謂的用餐，指的是吃東西的我和被吃的對象。我發現這層習以為常的關係緩緩地崩解開來，食物是暫時被冠上名字的**東西**，被

其實也是東西的人類所攝取，東西和東西之間的直接接觸；吃的東西和被吃的東西是等價的東西，這種感覺完全破壞了食用食物的私的、人類的構造，使牛肉和豬肉成為與我同等的東西。

做為吸收東西的嘴巴，做為東西的牙齒，做為東西的食道，做為東西的我的身體的存在。用餐的遠近法崩壞了。使用刀子、使用叉子、或使用筷子的操作，那個主體的崩壞，食用者也成為平等的東西的狀態。在遠近法崩壞中持續的吃，讓我感到一股接近暈眩的奇妙興奮。N一語不發，只顧著淋上咖哩汁，眼睛宛如被捕捉的野獸般困惑，即使吃完了也暫時默默無語。只是不知為何，N流露出哀怨的眼神。若誇大地說，這是滲進我們身體的文化——應該稱做文明吧——的紊亂，甚至可以稱為攪亂我們過於理所當然的文化感覺的體驗。

詩人佐佐木幸綱（Sasaki Yukitsuna）[120] 在一本女性雜誌，寫過一段有趣的故事。在那篇短文中，佐佐木幸綱因近來年輕人無法把東西和它具體的名字連結在一起，而大吃一驚。佐佐木幸綱好像在哪個大學教授日本文學。

文章內容是說，佐佐木幸綱經常和學生外出喝酒，一天當他和一群成績優秀的女學生一起去喝酒時，一名女學生指著水族箱中的沙丁魚問：這是什麼魚。女學生不可能不知道沙丁魚這個名字，也絕對吃過沙丁魚，但是為什麼無法把東西和名字連結起來呢？然後他發現年輕人們「沒有嘗試將名字和實際『東西』連結的好奇心與習慣」。當佐佐木幸綱說，即使同種魚類，日本人也會配合牠的成長將改變對牠的稱呼，這就是日本人對東西和名字的傳統思考法時，一名

決鬥寫真論

女學生立即引用「富士山與月見草最為相配」的太宰治（Dazai Osamu）[121] 名句，加以議論。佐

佐木幸綱心想：「你真的知道」月見草嗎？而我也思考過類似的事。

從小，我一到夏天就會為了採集鮑魚和角螺而到海濱，現在也經常帶小孩出外潛水，這個夏天也去潛水了好幾次，但現在在海邊，我完全看不到任何小孩，現在潛水偶爾遇見的，都是穿著潛水衣、背著氧氣筒的商人，他們是買賣鮑魚、換算價錢的潛水團隊。我總是疑惑的想：小孩都消失到哪裡去了呢？是在看電視的假面特攻隊，還是甲子園棒球轉播呢？或者是被聯考脅迫，進入了補習班？

不只是海邊，不知不覺中，街上也失去小孩的蹤影。過去小孩們會把空鋁罐當做遊玩的道具，直到太陽下山前都在街上奔跑著。秋天到了，就去採柿子和木通的果實；冬天則在山裡挖野芋。我印象中，小孩子的遊戲是和一個個的**東西**、隨著季節變化的**東西**，有著非常親近的關係，甚至對一個個東西到了迷戀崇拜的喜愛，那甚至可說是**東西**和魔術的合而為一。這些究竟到哪裡、如何被消滅了呢？

我並非鄉愁地感嘆過去的美好，但要我不矯飾地習慣這個狀況，大概還需要幾年吧。我驚訝於這幾年間，不，或許是幾十年間發生的巨大改變，現在的小孩們或許得閱讀圖鑑，才能知道昆蟲的種類，才能調查魚的種類。但那是去除一切現實的一隻昆蟲、一條小魚；去除圍繞牠們的季節變化、太陽的光、風的吹拂、雲的流動等，得來的知識。這究竟該稱為哪種知識呢？當然這個情況不只限於小孩，只是小孩們不分好壞，完全體驗。裝載科學的知識增大。完全單方

向追循分析的、抽象的、細分化的「知」的樣態，那就不知不覺掉入所謂，為了「知」而「知」的陷阱。越多的知，就使這個現實的物質基盤越稀釋，儘管如此，我們還是沒有發現「知」和現實之間，正在發生的皮肉分離。

難道我們將這個「知」和現實之間的空隙，錯認為文化的深厚嗎？這個文化的全體，不正在麻痺我們的雙眼、我們的感覺、妨礙我們和**東西**直接的接觸嗎？不再有**東西**的接觸，只有**東西**的概念、**東西**的意義，取而代之。雖然佛洛依德說過文化是壓抑，但是佛洛依德的話卻在我的內心，急速開始成為了現實。

也許這番話聽來像從高度的文明發展，奢侈地回顧過去的美好時代，文明給予我們幾乎過剩的物質——當然是以所謂商品的形態呈現。我深刻明白：在這樣「豐富社會」的當中，一面繼續充分享受著它提供的所有服務；一面還說著這樣的話，感覺起來像個傻瓜。但是相對的，文化讓我們失去很重大的東西，亦為不可否認的事實。那失去的東西就是「精神的」東西，無外乎人與人之間的關係、人與**東西**之間的關係，資本和私人所有的觀念，帶給這些關係無法治癒的外傷。人只能用應該擁有的**東西**思考**東西**，對於他人也只能以支配和被支配的關係來把握。

人與人、人與**東西**被相同的邏輯：支配─被支配、擁有─被擁有來規定。如此一來，人還有可能與**東西**直接接觸嗎？

但是，若我們認定當下的現實對我們進行壓抑，那也只能試試看。一九六〇年代的嬉皮運動，不就在無意中提出了嗎？組成生活共同體、攝取自然食品、歌頌愛。雖然不能否定，那只

是歷史運行中的一種退卻、一種由現實的逃避，但那個衝動至今依然存在我們之中。約翰・葛拉辛（John Gerassi）122 所說「生活風格的革命」，就是企圖連結起我們的日常生活感覺的變革和社會的變革、政治的變革。

我之所以寫下這兩段親耳聽到、親身經歷的插曲，其實沒有其他理由，只是我因此思考，究竟如何才能從所有密碼化的意義中，再次自由地與東西接觸，然後做為手段，企圖思考攝影是否足夠成為一種武器。

我所想像的攝影既是從現實引用，也是現實的轉移。是從現實切取某個斷片，讓現實的分支（文化）產生龜裂。是引用從現實而來，被限定的一部分；攝影並非消去現實的擬態，是根據再一次返回原本的現實，而對現實的總體提出問號。相機切取下來的現實擬態，當然是虛構的。雖然是虛構，有時卻也無法和現實區別。也就是說，攝影可說是虛與實夾縫中的東西。同時是通過最大限，利用這個虛實極限的皮膜。在相機被切取下來的虛構現實，就是原本文化分支中的現實、我們活在其中，毫不懷疑的現實。攝影凸顯一個永遠無法抹滅的問號，讓現實被相對化，期待現實本身被反向地虛構化。我夢想著那樣的攝影。

一個攝影家可以完成的事，只有繼續對世界、對現實提出質疑，「為什麼」？但是攝影家絕對無法獨自回答這個提問，因為擁有這個問題解答的並不是我們，而是世界。屆時，即使現實、東西在完全不同的光下，不都開始訴說起東西的語言嗎？文化之下，被視為單純的機能、單純

的價值、單純的意義的東西——種種現實，將炸裂自己吧。東西的復權。人類不是要到那時，才能初次與**東西**直接接觸嗎？因為只要人類和**東西**之間存在著主從關係、支配—被支配的關係，人類就絕對無法直接和**東西**面對面，雖然這只是被視覺限定的部分感覺，但如此就可以發現，人類回歸與**東西**裸的接觸的極小可能性。

譯註

118 中原佑介：一九三一～二〇一一，日本藝評家。中原佑介擔任一九七六年、一九七八年威尼斯雙年展日本國家館策展人，並曾擔任水戶藝術館、兵庫縣立美術館館長。

119 磯崎新：一九三一～，日本建築師。磯崎新於丹下健三事務所工作後獨立，曾獲日本建築學會大獎、英國皇家建築師獎、威尼斯雙年展金獅獎等重要獎項，代表作包括洛杉磯現代美術館、巴塞隆納奧林匹克體育館、迪士尼總部大樓、奈良百年館等。他反對功能決定形式，以藝術家的稟賦在建築中追求個人美學觀念的表現，曾與篠山紀信合作《磯崎新＋篠山紀信建築行 1～12》（六曜社，一九八〇～一九九二）。

120 佐佐木幸綱：一九三八～，日本詩人。曾獲日本現代詩人協會獎、詩歌文學館獎等，致力詩歌文學教育，知名弟子包括俵萬智等。

121 太宰治：一九〇九～一九四八，日本文學家。昭和時代代表性小說家，「無賴派」文學大師。太宰治一生始終脫離不了女人，過著悒鬱、酗酒、尋歡作樂的浪蕩生活。曾自殺四次未遂，最終投水自盡。遺作《人間失格》可視為太宰治半自傳性作品，其他代表作包括《維榮之妻》、《斜陽》。

122 約翰‧葛拉辛：一九二一～二〇一二，法國作家、行動主義者。葛拉辛的父親為沙特摯友，並是西班牙內戰的共和政府指揮官。葛拉辛幼小時逃亡美國並同樣成為一名行動主義者。葛拉辛大多時間被稱為提朵（Tito Gerassi）。他在寫作、創作劇本的同時，也是支持古巴、越南等國獨立的激進分子，他是切‧格瓦拉（Che Guevara）、沙特、傅柯的好友，也是巴黎大學、倫敦政經學院等大學教授。

決鬥寫真論

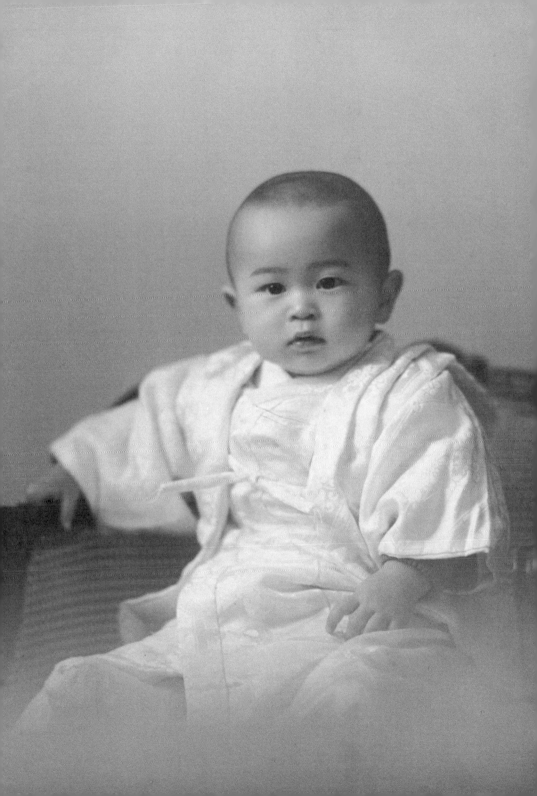

パリ

一九七六年の春と秋の二回、ぼくは大型カメラをかついで、パリ中を歩いた。庶民の生活空間が、どんどんとり壊され消えてゆくパリである。

巴黎——一九七六年春夏，我兩次帶著大型相機在巴黎漫步，那平民生活空間逐漸消失殆盡的巴黎。

篠山紀信論 I

篠山紀信論 I

關於篠山紀信的近作——例如攝影集《家》收錄的照片，我感到只能被稱做「不安」的感覺，以及橫跨事物與觀看事物的我之間的關係偏差。我認為這和阿特傑、伊凡斯的攝影帶來的「不安」，似乎不同。

我思考究竟為什麼？究竟從何而來？這些照片中絲毫沒有一般情境中，會喚起「不安」的要素；也並非拍著詭異的事物；更沒有企圖刻意歪曲現實的用意。**東西**井然的做為**東西**存在著；事物有著事物本身明確的線條、形狀、固有的質量存在著。一切都過於明瞭、毫無曖昧或不鮮明、也不具稱為幻想的不可思議，一切都過於鮮明地被暴露著——或許正與此有關。

篠山紀信從《晴天》（一九七五）、《家》（一九七五）到《阿拉伯半島》（一九七六）、《巴黎》（一九七七）的一連串攝影，都是明瞭的、可視的，像是正在訴說和攝影做為表裡關係存在的世界的不可解、世界的迷宮性，也就是說，在照片裡被顯露的東西全是可視的，所有可見的東西都是可見的東西，無庸置疑，明顯地存在。但是，它們被從現實的文脈切斷，不再具有彼此的關聯，不過只是支離破碎的散置。它們是存在現實中的**東西**、或是曾存在現實中的**東西**的正確反射、也是完全超越現實的存在，彷彿我們所生存的現實中，已經沒有它們的容身之處。

即使在白天，我們也看不到如此鮮明的東西。觀看東西，是在東西的某處點上重音符號來看的。我們無意識地進行了判別：被認為重要的東西、被認為不是那麼重要的東西，從此設定價值的位階。因此，肉眼可說位居視線的中心吧。那就是我們賦予東西的意義，也就是意義的秩序。同時，背景做為從背後支撐這個意義的背景存在著，它不曾凌駕意識之上。肉眼一面逐一追尋著意義，一面從事物身上滑過。

但在此不得不注意的是，意義與背景的不可分割。做為意義的背景，背景透過保留曖昧的狀態，而補強了意義，同時給予了意義深度。這個事實應可稱為遠近法吧。遠近法當然是在個人之中，歷史性的被形成。但還有另一種遠近法存在，那就是在社會之中、文化之中，以及它的共同體之中，被歷史的形成。即使偶爾出現微妙的偏差，但兩種遠近法果然還是一體的。無論如何，我們所謂觀看的行為，就是以把基於遠近法而存在的的世界賦予意義，做為前提。若去除這一點，觀看就無法成立。

讓我舉出一個簡單的例子。

我住在由東京都心通勤剛好一個小時的小鎮，以前每週都會到東京兩、三次，最近卻幾乎都待在家裡，這個小鎮三面環繞矮丘，只有西側面海。小鎮人們像是厭倦夜晚一般早早就寢，大概不少人是通勤東京的上班族吧。商店幾乎到了七點都關門了，只剩兩、三家過了十點還開著，如果想要買本書也沒書店；更幾乎沒有咖啡廳。我已不知不覺養成當工作不順時，就往隔壁城鎮散心的習慣，或許這是因為就算不去東京，也或多或少想接觸都市的欲望使然吧。

我經常坐在上行電車最前面的左側位子了。當電車運轉，車輪慢慢加速時，我從車窗眺望風景。因為電車移動，風景當然也成為一種流動。我可以看見熟悉的小鎮，家家戶戶的屋頂，延伸其上的電視天線，然後看見前方和鄰近城鎮做為分隔的小丘，另一邊海洋展開著，雖然從車上看不見海洋。電車以最高速度，進入由山的這一面挖掘出的隧道。一兩分鐘後穿過隧道、風景突然擴展開來，進入眼簾的是和我的小鎮截然不同的白色平坦感。我可以看見散布住宅中的松樹、紅色的鳥居，也可以看見從海面吹來的微風——當然不可能真正看到，但可以感覺得到呢。電車一面右轉一面慢慢減速，我看見市中心電影院老舊的水泥牆，看見超市和銀行大樓，看見路上電車的軌道，最後只要看到電車月台，就已經抵達隔壁城鎮。有時多少會因時間和天氣好壞而有所差別。

坐電車去鄰鎮時，我一定是「觀看」者，但即使從行進中的電車眺望車外風景如此平凡的事，如果稍加注意的話就會發現意外的事情——我注意到某種動態，我發現，我們錯以為我們是連續觀看著電車窗外展開的風景。

事實上，我們的視線並非隨著電車運動而移動，而是將某個地方的某個東西靜止後捕捉起來，等到下一個引起我們注意的東西出現時，又慌張移動我們的視線。兩點之中也有被忽略的東西，當我們把捕捉的幾個點連結起來就可以描出整體的線，這其實暗示著我們實際看到的東西、可以看到的東西，是伴隨著影像介入的。所謂觀看，並不單單只是做為可見東西的集合而成立，雖然實際上看不見，但我們知道它的存在，而被我們描繪出來的東西——也就是說，

巴黎

觀看是混合著影像，才可能成立的行為吧。

剛才我寫到山的另一端是海，但從車窗無法看見海面，所以我們只是憑藉著我們的經驗，知道地形的起伏是從山下降到海。還有當然，我們沒有辦法看見微風。

如此思考下來，我發現當我們觀看窗外展開的風景時，視線的構造——視線並非流動般移動著，而是執著於一點，然後繼續往下一點移動——和我們白天觀看東西時非常相似。

所謂的觀看，是伴隨經驗的行為，是伴隨記憶、歷史性的影像，交織出的自我內心投影——這就是所謂的遠近法吧。——才可能成立的行為。相反地，觀看密碼化（制度化）的產生，只是去確認一度被製造出來的那些密碼（暗號、符號），並且產生絕對不將自我投向新世界的保守姿態。

雖然我說，觀看其實就是不看，但我寫過隨著觀看的密碼化，解讀暗號的表格就在世界和我之間，締結了相互不可侵犯條約。我真正想表達的是，現在書寫的這些事情——觀看具有以下吊詭的雙重構造：在完全沒有遠近法的地方，觀看的行為無法成立；但是只憑藉遠近法的觀看，將變成與不看等價。

我第一次知道篠山紀信的名字和攝影，大概是十年前的事。當時我閱讀他在相機雜誌發表的作品，題目已經忘記，但那是巧妙模仿當時相當活躍的幾名攝影家「手法」的作品，製作出完全一樣的照片，我不知道他是否是為了諷刺，但那幾乎「以假亂真」，甚至讓人感到篠山紀信

Nakahira Takuma ｜ 中平卓馬　270

的才情煥發。

不久他又發表連作〈廣告‧氣球〉，我記得那些作品是對「廣告攝影」的演出技術，提出一種文化批評，背景是都市的餐廳、咖啡廳。右半邊可透過玻璃看到街道景色，店中有三個女人坐在咖啡桌前。女人盛裝打扮、頭髮美麗地盤起。最前面的女人斜著身子，耳朵輕靠著話筒。三人只有臉部包著白色的繃帶。這是非常都會的影像，也是用文字描述立即可理解的比喻，且全是使用紅外線底片和超高速快門、演出色彩極為濃厚的畫面。

對篠山紀信的這些攝影，剛剛開始拍照的我只漠然以對，那是和我心目中的攝影幾乎完全對立的東西。

老實說，當時我正被克萊因暴力的影像深深吸引。所以對我而言，那些攝影太過於技巧、裝飾，雖然我感到它們的確是「厲害的作品」，但反正和我毫無關係，而被我輕易的擺到一邊。

之後，我有幾次接觸篠山紀信攝影的機會，儘管如此，我內心覺得我和他之間的關係沒有改變，即使當我看到《死亡之谷》（一九六九）的裸體造型時，雖然我驚訝於那龐大的裝置，但我感覺那只是篠山紀信初期攝影的擴大。當時我正熱中於拍照，幾乎有種「除了我以外的攝影都不行！」的自負。我第一次捨棄所有的自我糾結，開始觀看篠山紀信這個攝影家，是當他發表《Olele‧Olala》（一九七一）之時。

那是拍攝巴西里約的嘉年華會，以及其中舞蹈的男人、女人、小孩的紀實作品。里約的嘉年華會已被無數次影像化，已在我們意識中具有某種理所當然的無趣形象，我從未因里約的嘉年

決鬥寫真論

華會震驚，除了馬西・卡謬（Marcel Camus）123的電影《黑色奧菲斯》（Black Orpheus）。

一整年的忍耐、等待、準備，都是為了僅僅數天嘉年華會的狂熱，時間一到就一舉消費光的貧窮里約民眾，那黑人與混血兒的貧窮、表裡合一的能量爆發與消費。不知是誰曾說，節慶就是為了消費的消費，但卡謬把如此節慶的構造，以一對男女的悲戀，加上了華麗、悲傷的描述——嘉年華會必將落幕，節慶終究必將結束，在清晨毫無人跡的科帕卡巴納（Copacabana）海灘，嬌小女子獨自一人，像懷抱節慶永遠持續的悲傷錯覺緩慢起舞，最後由螢幕的另一端漸漸消失。

我連同桑巴的節奏，回憶起這個畫面。就像訴說著如何虛無飄渺的生，即便如此，人類也不得不繼續在節慶的夢中生存下去。

但是，篠山紀信的《Olele・Olala》卻毫無那樣的感傷，而且幾乎是完全空白的。

在篠山紀信的攝影中，確實存在著嘉年華會人群的狂舞姿態，那是能量的激情噴出；是所有人臉孔的聚集。他們或許就是卡謬所述的貧窮人們，或許只有在「肌肉的亂舞」（法農所言）的瞬間，才能忘卻貧窮的人們。還有被稱為「賣春婦」的女人們，她們是社會最下層的女人。但是篠山紀信拍下的臉，絕對沒有被貧困征服的樣子，也絲毫沒有那樣的表情。透過不算是高檔的彩色印刷，拿著相機的、攝影的篠山紀信，然後朝向觀看者的我們的女人眼神，她們的眼神沒有憂慮、甚至帶著雀躍。那個眼睛的光輝，究竟從何而來？

決鬥寫真論

273　　篠山紀信　|　Shinoyama Kishin

這是我看《Olele · Olala》時最初的感想。被這團謎團吸引的我，第一次親近地感到篠山紀信是我同時代攝影家的一人。篠山紀信所捕捉的「賣春婦」，宛如鴿子般咕咕地笑著，有時嬉戲般的彎下了腰。在那之中，沒有由貧困這個詞彙衍伸出來的憂鬱姿態。女人們正好好地活著。

我們恐怕在不知不覺中被過多的觀念圖示、思考僵硬的圖示所纏繞，它們遮蔽了現實，妨礙我們撫摸活生生的現實。然後這個遮蔽、這個面紗，防止我們與現實的直接接觸，也為我們排除了因現實而被灼傷的危險。然後我們說，這就是「文化的厚度」。節慶有淨化貧窮的功能，或許真是如此，或許人所活著的生真是如此虛無，但思考起來那其實是第三人的、或是第三人的觀點所導引出的抽象。所謂的生活，是極端無奈的生、隨機地活著，無論是富有、是貧苦，人除了活著別無他法。即使在極端貧困中，人也一邊笑著、吃著、恨著、愛著、死著。那一個個瞬間依舊繼起，不就是生活的肉質嗎？

篠山紀信的《Olele · Olala》企圖敘述這樣的事情。其中存在的是突破抽象語言圖示的現實，是拒絕文化、拒絕文化的遠近法的現實，是踢了第三者矯情感傷重重一腳的現實。

透過《Olele · Olala》的契機，篠山紀信有著大大的改變。我不知道他本人怎麼想，但在這裡可以完全看到從「表現者」到「組織者」，從自己內部的表白者到不發一語，到只將現實如實「接受」，只讓現實發言的「組織者」的變貌。

發表《Olele · Olala》的隔年，篠山紀信在雜誌《潮》，開始了後來收錄於攝影集《家》的連載〈家〉。

275　篠山紀信　｜　Shinoyama Kishin

再來看《晴天》、《家》，它們全是鮮明的，一點雲也沒有。《晴天》是完成度很高的作品，是任何角落都對焦清晰的照片，這到底是怎麼回事？照片中毫無篠山紀信的心的遠近法，我們完全無法得知照片視線的中心究竟被放置在哪。當然，這和肉眼所捕捉的世界完全不同，某種意義上，這是徹底決定成為「虛」的視線，這是除了相機這個機械以外無法捕捉的視角，展現出來的是相機的透視取代了遠近法──跟前的東西大、遠處的東西小、更遠的東西更小，如此約束而來的透視。

隨機抽出《晴天》的一張照片，最前面有完全褪色枯萎的落葉雜草，可以在它下面看到帶著幾朵黃花的綠色野草，往前可見狀似廢墟的建築，牆面裸露出灰色水泥的肌膚，青空隨後展開，不太大的積亂雲形成一塊塊形體，十幾個地漂浮著。

或是《家》中的一張，大概是老房子吧，土造屋的門敞開著，左側疊起的大門上印著偌大的家紋，門前放著兩雙拖鞋，進入後直接就是客廳，門中央是大客廳，中間放著一台暖爐，暖爐旁的是這個家的主人嗎？一個男人席地而坐，眼神直直回望，即面對著土造屋門前架起的相機，畫面中央懸吊著照亮房間的日光燈，再過去有個匾額，客廳深處的內門開著，可看到下一個並不太大的房間。左側有個木頭樓梯，樓梯下是收納的抽屜，且看得見幾個把手，樓梯剛下來的地方放置著白色屏風，再過去可看到另一扇紙門──若從照片前方描述起的話。

乍看之下，這張照片的中心應該是這位坐著的男人，這個家的空間應是以這個男人為中心成立的。但這張照片似乎提出另一個可能，觀看照片的觀看者視線一旦從最前方開始，

到了這個男人停止後，又繼續通過男人，直到房間最深處的紙門為止，然後再折返回來。

最後，視線無法找到棲身之所，只能一直被流放，以致失去終點。男人以不確定的模樣靜止著，宛如被流放的象徵，我們觀看的眼睛也不知為何地失去自信。男人右手翻著雜誌封面，卻在中途停頓下來，男人不像是支配空間的居民。那麼，中心究竟在哪裡？內門的框架、紙門的框架，都切割了空間，越來越追擊著中心，也就是在攝影的框架中又有著幾個框架，結果整體成為難以穩定的東西。況且這張照片從前至後的所有焦點都是清晰的。

一切焦點清晰，意義的背後，就是一片的曖昧，是堅定支撐意義的背景的欠落，我們感到自己的遠近法正崩解而去。意義是存在的，確實，或許所有的意義都是存在的，但那不就和說著沒有意義相同嗎？我們的視線被繼續流放，最終無法發現能確實抵達的對象，相反地，這麼一個個鮮明的事物，反而訴說著所有皆有意義。

篠山紀信動搖著我們的遠近法，就算只在一張照片中他也將一切等價地還原，並因攝影的並置（juxtaposition）而加速──觀看《家》，應該立即就能有所體會。《家》中髒污的屋頂樑柱、迎賓館的大天花板、年代久遠的大房子、微微髒污的農家書房，一切都被等價地並列。

《家》不只混雜著建築史的意義，又因為一切意義都已被等價捕捉，於是我們對著不知何時開始具有的意義位階性投出根本的疑問，並在其中，篠山紀信明顯突破了寫真美學和過去攝影的標準。

我們以為我們看著篠山紀信的攝影，但不久後我們發現，這其實是依序而生的現實，是遭

決鬥寫真論

遇著突如其來且前所未聞的現實。然後，篠山紀信忽然消失了。因為這是篠山紀信嚴密設下的一個陷阱。

譯註

123　馬西・卡謬：一九三二～一九八二，法國導演。卡謬由導演助理起家，一九五九年的《黑色奧菲斯》為其代表作，獲坎城影展金棕櫚獎與奧斯卡最佳外語片獎。

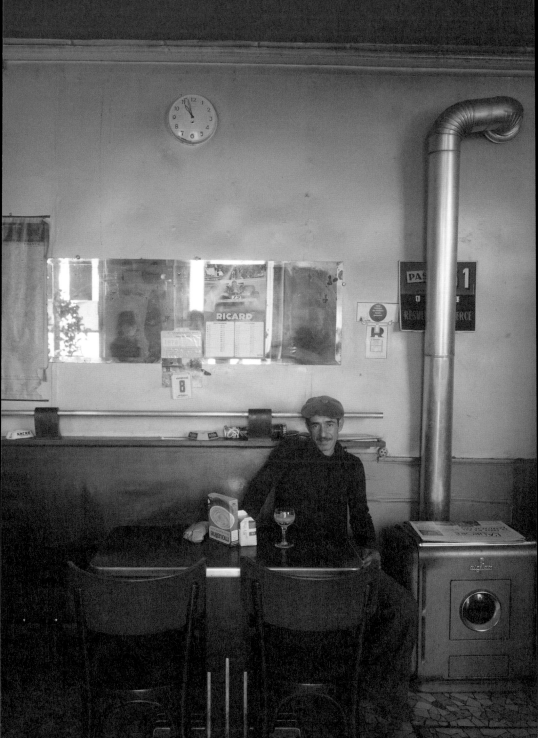

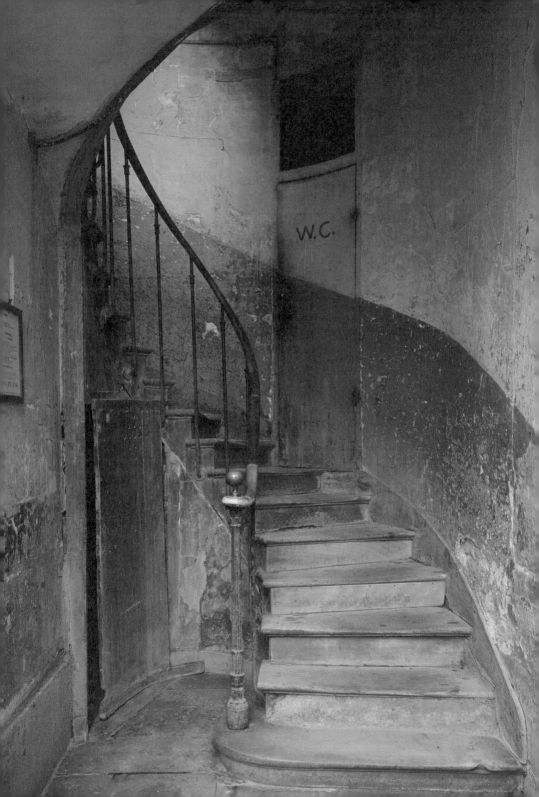

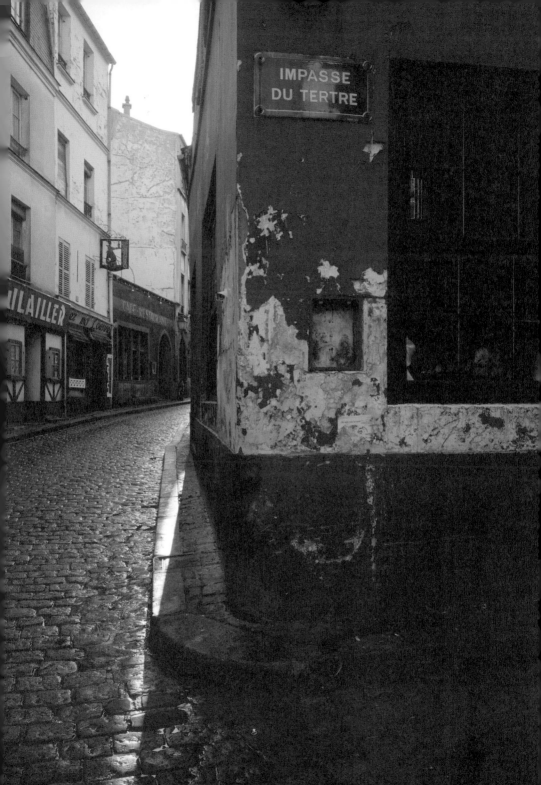

明星

ぼくは、月刊『明星』の表紙を、一九七一年九月号から撮り続けている。ここに登場するタレントたちは、時代の表層を代表する寵児たちである。その笑顔の集積は、あるかたちでの時代のドキュメンタリーに違いない。

明星——我從一九七一年九月號開始，至今持續拍攝月刊《明星》的封面。在這裡登場的藝人們，是代表時代層的寵兒，他們笑顏的集聚，絕對是某種形態的時代記錄。

篠山紀信論 II

篠山紀信論 II

我提到陷阱。為何是陷阱呢？

篠山紀信強硬地拉扯事物，然後在最緊張的時刻放手，他絕對沒有要將事物、現實私有化，所謂的私有化，是把事物抹上自己的情緒、在事物中寄託自己的想法，換句話說，就是抗拒我們通常給予現實的意義，然後重新賦予我們自己私的意義。篠山紀信拒絕這樣的私有化。他完全正面面對事物，「理所當然」地捕捉事物。所以篠山紀信擦去了捕捉到的**東西**的曖昧陰影──有時，可能是促使觀看者感情移入的**東西**，所擁有的陰影。因此，被稱為命題之**篠山**反命題的東西，不論何處皆遍尋不著。

於是我們性急的問：究竟篠山紀信是怎麼思考的？但，這個問題卻被巧妙地閃躲。問題被躲開，問題自己回到原點。不過，在那裡還有各種事物，一面存在著；一面等待我們的命名。篠山紀信在他捕捉到現實之前先噤聲、先沉默，他並不想要發現、也不想要了解現實的內在、意義的內在，那是完全正確的。因為究竟有誰知道現實內在潛藏的本質呢？他只是一個人盡全力將所有現實納入括弧、然後呈現給我們，如此而已。停止判斷，現象學的懸置（epoché），也就是說，篠山紀信對著我們日常培養出來的遠近法──觀看事物的方法──提出問號。

但是他絕對沒有企圖去取代它的另一個遠近法，他並且不想透過「日常」意義的龜裂細縫，來窺看「非日常的深淵」。那太過戲劇化了，也因此將成為謊言。去除一切的遠近法，或可說，嚴正拒絕一切遠近法，都是篠山紀信的企圖。判斷的停止──嚴拒遠近法，就是篠山紀信陷阱的核心。

誰判斷嚴拒遠近法呢？無需贅述，是篠山紀信的每張照片，以及那些照片被捕捉的一片片**東西**之前的我們每個人。

觀看篠山紀信的攝影，我們所感覺到的「不安」便由此而生。那不只是因為我們信以為現實的東西，發出碎裂聲崩解而去的那種崩壞感所引起。因為若僅如此，那絕對還伴隨著某種痛快感。我們就算自認保守反動，但在內心深處的某一角，仍祈禱世界不要消失。那是這個時代的虛無主義吧。但是篠山紀信透過去除遠近法，將所有可視之物還原，重新強制每個人觀看東西、事物、現實。

無論是《家》或《晴天》，當我任意取出一張篠山紀信的近作，就會發現所有**東西都欠缺象徵**性、喪失意義、成為等價的東西。當我說喪失象徵性、喪失意義時，我了解如此的斷言的同時，也存在具有相同說服力的逆說，即所有東西都是象徵性的、都有意義的。

《家》中有張農家客廳的照片，當中既沒有前景，也沒有背景。篠山紀信沒有顯示，他是受被攝體何處喚起意識，而按下快門。但這也並非曖昧，而是影像的爽快、明瞭、暴露。因為所有

都被暴露的緣故，視線朝四方飛散，最後反而無法捕捉到應穿刺的主要對象。

這是一種錯視畫（trompe l'œil），篠山紀信是想捕捉前方有著黑暗暖爐的客廳呢？還是後方牆壁懸掛的月曆、日曆、時間表、團扇、算盤，奪去他的視線呢？還是其實他當全部都是構成要素，而被創造出的整體空間呢？視線像蒼蠅般飛躍交織，毫不平靜地再次飛起，往著其他什麼而去。

若要拍攝古舊牆壁上的繪畫或塗鴉，或要拍攝家的古意與其中居民，絕對尚有其他更適切的方法。例如割除其他東西、只凸顯某件事物，這樣意義會更清楚吧。但篠山紀信捨棄這種慣用的手法，讓照片拍攝的所有東西都主張它們各自的意義，刻印它們各自的象徵性，這些意義和象徵性，並不是人類賦予世界的人類意義或象徵性，而是最後不過只訴說樹即是樹、岩即是岩、雲即是雲、地平線即是水平區分天與地的地平線、海即是海、浪花即是浪花、石即是石、青空即是青空、廢墟即是廢墟，這樣的事物的意義與象徵性。

在篠山紀信的攝影中，意義與象徵性全部一起開始自我訴說，它們異口同聲，但我們卻變得不知究竟先傾聽誰才是正確。沒有意義、沒有象徵性。意義是存在的，甚至幾乎過剩。過剩的象徵性。篠山紀信的攝影讓完全相反的兩種情況斷裂，且讓我們產生暈眩。平常幾乎不曾感到流逝的時間，在現在的面前崩壞，被拉了出來。在那一瞬間，彷彿被暴露在陽光下。

不知為何，當我接觸篠山紀信的攝影時，一定會想到時間。所有**東西**都相對於其他**東西**，是等價的主張，沒有遠近法，沒有意義。不對，意義同樣散在各處，陽光下的意義墳場，這個描

寫比較貼切。

在一張照片前，我們不得不再次開始創造遠近法、確立起意義，那絕不是輕鬆的工作，那是將一張照片做為媒介，和自己的長遠、漫長的對話。如此看來，篠山紀信是從根本，重新質問著什麼。

無庸置疑，此時他的武器就是相機。根據相機這個光學機械，可以獲得肉眼無法獲得的視覺——「虛」的視覺。若說篠山紀信的工作，並不是篠山紀信「主體」造成的工作，而是相機的工作，雖然理所當然，但此語等於毫無新意——攝影家把相機當做一種手段，已是被認同的說法。

但篠山紀信如何使用相機呢？即使同樣是大型相機，根據快門速度的泛焦（pan focus）或微距拍攝，篠山紀信和被稱為「F64團體」的亞當斯、威斯頓有著明顯地差異——後者們強調物質的質感與奇異的形態。當然，說篠山紀信和追求造型美的康寧漢等人截然不同也不為過，還有與後者們類似的帕奇等人「新即物主義」著眼的重工業、金屬機械的質量感，也有著顯著差異。這些攝影家的共通點是發現**東西**的非日常姿態，探索潛藏在日常背後**東西**的異常狀態，雖然他們從世界抓出的東西是因視覺意圖的混亂與衝突所引起的視覺擴大，但最終也成為了另一種審美價值。

相較之下，我認為篠山紀信企圖承繼、共用阿特傑與伊凡斯的視線，無論阿特傑也好、伊凡斯也好，他們絕對沒有想要把世界私有化，他們的世界、事物，是在那被尖銳化的視線終要喪

失它直進推力的速度時，由視線深處開始出現的世界、事物。在這個意義下，事物終於成為他者、成為彼岸。

如此辯證下來，我認為無法只用單純的技巧或新的風格來歸類篠山紀信的泛焦表現，他因為泛焦而使一切都置於同一平面，致使每個讀者都必須重新學習觀看，也就是根據觀看而企圖回頭閱讀世界，把世界當做一個資料般投出，那是將相機之眼與肉體之眼的差異徹底意識化的方法。對篠山紀信而言，攝影的美麗，以及至今攝影美學被思考過的種種標準，應該都在他的思考之外吧。他踐躪著慣用的美學見解。

這些特質可說在《晴天》已萌芽，篠山紀信並未以美學的、造型的、也就是並未以符合我們既定感性的攝影為中心，來製作這本攝影集。

例如在北海道某處拍下的青空、積亂雲與廢墟，和青嵐會124狂怒男人們的臉重疊，或是和襲擊東京的梅雨前線的灰色天空並排，而被擊倒的拳擊手的悲痛姿態和年輕藝人的泳裝照，以及覆蓋她胸口河水的沉重質感。這並非蒙太奇（因為所謂的蒙太奇，是根據部分的組合而構成整體的方法）、也不是與異質之物衝突的超現實主義的「不適應」（dépaysement），亦並非能被稱做並置的東西，因為並置沒有終結，只是被無限繼續著。總之，所謂篠山紀信這個個體的存在，他和許多東西接觸相遇，彷彿只有「像地震儀或電磁荷般記錄」的那個軌跡，才是重要的。

這個等置在接下來的《家》中更進一步發展，包括「家」所殘留下的意義，交纏著家的所有東西，牆壁上的古老海報、豪華的暖爐、水晶燈飾、塗鴉，置物場中被重疊的書籍、神壇、金屏

風，微微髒污的書房床鋪，廢墟與白雲等，全都被並排著。

希望你注意的是，篠山紀信突破了攝影之外的所有框架——雖是種奇怪的說法，但他用相機捕捉的東西本身就只是攝影——首先踐踏構成攝影的美學、文本，然後捨棄臨場感等氣氛，最後放開情緒的、感情的東西，就算讀者想在其中尋找自己的歸宿，終究無法在攝影中找到。結果，篠山紀信看到所有人類之物可以介入的餘地、人類追求最後拯救的事物陰影，以及企圖追放事物所有的黑暗。我們碩果僅存的歸宿，就是實際事物的陰影。

在篠山紀信連載的〈食〉中也可明顯看見，被篠山紀信捕捉的事物並不深邃，事物被關在表面。那可說是事物的萬花筒，可以觀望它的形狀、它的輪廓。即使我們企圖從那堅固表面穿孔進入，恐怕只會在其中又發現另一個極其繽紛的萬花筒。這個表面、也就是事物的表面，排斥著我們。

至此，我已從《Olele‧Olala》開始到《晴天》、《家》、《巴黎》或〈食〉，闡述篠山紀信作品的系譜，那是他自己對世界解放的過程，卻僅只是篠山紀信作品的一部分。

篠山紀信通常以演藝圈、娛樂圈雜誌中明星、藝人的攝影作品更廣為人知，他在《GORO》、《明星》、《少年雜誌》等發表無數照片，當然我不可能全部看過，但我相信篠山紀信在《家》、《巴黎》、《阿拉伯半島》、〈食〉中拍下的攝影，和這些演藝圈、娛樂圈雜誌拍下的攝影沒有差別。那就是，他絕對沒有把做為明星、藝人而被創造出來的人格，視做「虛」的人格；反而用

決鬥寫真論

相機拍下對他、她們而言，是「虛」的瞬間，才真正展現的「實」的真面目。也因此，篠山紀信絕非以做為虛像的明星真實人生，這種陳腐的報導手法拍攝。他完全不區分虛、實。

篠山紀信在一次訪談中說到：

「即使在人工性或企圖性構成、演出的東西中，也存在著非常多暴露真實的情況。（中略）因此，我所謂的藝人攝影，並不是要摘下她們的面具，而是在面具之上，再加上另一個面具……

（略）。」

即使現在某東西是面具……。透過使可見的東西更為可視，而達到觀看的動搖，就是篠山紀信的一貫方法吧。

篠山紀信的這兩個攝影路線絕非互相矛盾，雖然只有他自己知道，他是否把《晴天》或《家》當做作品而特殊化、特權化，但恐怕無論對《GORO》也好、《明星》也好、《少年雜誌》也好、《家》也好、《晴天》也好，篠山紀信都毫無區別地，只用一種類別呈現——攝影。

至於問他，這幾年精力旺盛的創作如何做總結？篠山紀信回答，「只有繼續下去，才有意義。」這究竟是什麼意思？篠山紀信接受了眼睛能見的所有，在批判、批評之前，他更深入的，好好觀看一切。

那是企圖回到攝影原點的意志；是讓緊緊尾隨藝術的攝影單純回歸攝影的意志。此時，篠山紀信設定的攝影，最後是與「外部」相關的攝影，是與內省、「回歸自己」的哲學態度、與我們所祈求的自由等等毫無關係。篠山紀信的攝影完全接納現存的世界，因為他知道服從，將成

為形而上學的逃避。當這樣的篠山紀信和「外部」相互關聯時，被選擇做為手段的方法就是攝影。篠山紀信是少數徹頭徹尾關係著「外部」的攝影家，但這也不意指「內部」——即被稱為主觀和主體的東西——完全消失，「內部」並不是與「外部」鬥爭、毫無緊張感的存在著。正如安德烈・高茲（André Gorz）[125] 所說，「自由是存在外部、存在物旁邊的東西。」

我似乎寫過許多關於攝影的文章，同時對阿特傑、伊凡斯所捕捉的事物，以及篠山紀信的攝影方法有著過度的偏好。但其實這樣很好，且絕不是強辭奪理。

我以身為「粗劣・搖晃派」的一人，展開自己的攝影家生涯。現在回想起來，那是因為難以拒絕想讓相機更接近肉眼的衝動所致。觀看事物，就像我們平常的誤解一般，並不只根據眼睛和視網膜觀看。所謂的觀看，其實是包括行為、必須動員整個身體，才能成立的行為。但相機是一個四方形的框架，那是一種約定俗成的既定形式。

我的「粗劣・搖晃」，就是從這個既定形式的焦慮開始。是在某天，我想傳達和某事相遇的全體知覺騷動，強迫創造出的東西。我絕對不是認為「粗劣・搖晃」毫無意義，那是我的身體經過世界、想要追逐用底片收取當時陣陣微風，這般不可能的夢。但有一次我把那樣的攝影拿出，把它們和我記憶的豐富度相比較，總感覺攝影的瘦弱，變成更貧乏的東西。比起一張照片，交纏著照片的記憶雖然沒有形狀，但絕對比照片更為鮮明，因為無論如何，其中有著活生生的部分。

於是我逐漸遠離攝影，即使過去我所有的軌跡，都與攝影緊密相連。後來我偶爾得到書寫阿

特傑、伊凡斯文章的機會，在那之前我的書架上連一本攝影集也沒有。我寫阿特傑論、伊凡斯論，都是憑藉記憶書寫出來的。透過書寫的行為，我發現被阿特傑冰冷視線所捕捉的自我繁殖的事物；同樣的，我也發現伊凡斯極其日常中的事物的不安。不過，我並未因書寫這兩篇文章，而感到再次回到攝影，我像寫給分手女人的頌歌一般，寫下了這兩篇文章。

出乎意料地，這兩篇文章成為我和篠山紀信相遇的契機。我因重新觀看篠山紀信的攝影，而再次出發，然後我在他的身上，看見與我當初漠然思考攝影的各種形態時迥然不同的攝影，那是清楚與稱為寫實主義方法區分的東西。

所謂的「寫實主義」──即使稱為**某某寫實主義**，也是以人類中心的視點做為先驗性前提，簡言之所謂的「寫實主義」，就是將世界渲染上「私」意義的頑固姿勢。在那個意義下，「寫實主義」是幸福、樂觀的思想。

米勒曾說，寫實主義者原來是低劣的靈魂，像是被遮蔽眼睛的馬，只能看見眼前之物。

那麼，阿特傑、伊凡斯也是「只能看見眼前之物」嗎？總之，他們是由「觀看眼前之物」出發，具備和眼前之物、特殊地、片段地、具體地某**東西**相關，然後再繼續往前脫出的視線。但為了觀看「眼前之物」，之前必須放空自己。

我認為在在他們當中看到接近攝影的原點。四年前，我為了總括自己所有的攝影，出版了一本評論集。現在回想起來，要緊的是捨棄預測、停止判斷、直接凝視事物這麼簡單。我想說的是，篠山紀信現在做的事，與過去的我，完全從不同的地方出發，並經過完全不同的道路。

阿特傑、伊凡斯、篠山紀信，是這三個人再次把我導回攝影。我是否應該感謝他們？即便到了現在，我依舊不知。但我已決定不再繼續書寫，因為現在的我終於看見，去除外部的意義，攝影就是攝影這件事本身擁有的力量。

譯註

124 青嵐會：青嵐會一九三七年由日本自由民主黨成立的年輕派系，以革新政界、親台反中的立場知名，於一九七九年解散。

125 安德烈・高茲：一九二三～二〇〇七，法國哲學家。高茲為沙特的學生，主要代表作包括《背叛者》、《歷史的道德》、《與無產階級訣別：社會主義之後》等。

対談

對
談

攝影是、攝影啊……

写真て、写真さ…

篠山 〈決鬥寫真論〉在《朝日相機》連載一年，最初我會為〈決鬥寫真論〉特別去刻意拍攝，但後來我感到有些倦怠，就拿出一些「出自日常生活的作品刊載。看著這連載的照片，就像看著我一九七六年一整年的軌跡一般。

中平 如同連載最後我所寫到，雖然一九七〇年代我盡全力拍照，但最終我放棄重複同樣的事情，無所事事了一段時間，結果老婆離家出走，我只好回到老家，每天從我老頭那拿三千塊零用錢（笑），「我出去一下」佯裝一副出門工作的樣子，實際卻是到澀谷去打撞球。當我正繼續這樣的生活時，《朝日相機》編輯部聯繫我，「我們要製作伊凡斯的特輯，你要不要寫寫看？」雖然當時我的生活已不再思考攝影，但我想寫寫伊凡斯的攝影也挺好，因此接受邀請，不知不覺就說出「事物」這樣的詞彙，這就是整個事情的背景。然後當我繼續著我的「賭徒生活」時，你送了我一本《晴天》，我看著那本攝影集，被你極端的健康、支持你創作的龐大能量而大吃一驚，然後你立刻又出版了《家》吧，我發現你是一名傑出的攝影家，當然我早就知道你的名字和長相……。「攝影可以有這樣的可能性」，對我而言因為閱讀你的攝影集而產生對攝影的再發現，這就是整個事情的開端吧。接著，編輯部又問我要不要嘗試連載〈決鬥寫真論〉，也就

決鬥寫真論

是說我用「震撼療法」讓我從「賭徒生活」中重新振作，或許某種意義下可說是阿傑特、伊凡斯以及《晴天》之後的篠山紀信，這三個人讓我再次回歸成為攝影家。我想這個連載之所以能夠誕生，也正因為有我這種個人的經緯吧。

篠山　這麼說來我可是救世主呢（笑）。

中平　是呀，如果我再那麼繼續下去，最後就只能變成淒慘的賭徒了……（笑）。

篠山　在連載開始前，我也不曾和中平你一起工作，兩人也從未交談，當然我有在看你的攝影、閱讀你撰寫的文字，在閱讀的瞬間我特別對其中的「阿特傑論」、「伊凡斯論」感到沉痛的震撼，當時我就想不知道你是否能寫寫我的作品，但是我不可能就這樣跑去問素昧平生的你……。至於為何我會被「阿特傑論」、「伊凡斯論」所震撼，因為那可是中平卓馬你寫給這兩位攝影家的情書呢，所以我更不可能就這麼直接去讓素昧平生的你寫封情書給我。總之，當時的我無論如何都想用我的攝影直接和中平你一起工作，也因此誕生了〈決鬥寫真論〉。

中平　我啊，只能做同樣的事情，有時自己都覺得討厭。現在，社會中的職業不是產生許多變化嗎？就在我想是該轉換我的職業時，你突然插進來一起做了這個〈決鬥〉，結果我變得不但無法改變我的職業，還又開始拍照了，我還因此去了馬賽（Marseille）。

篠山　馬賽如何？

中平　我在馬賽完成了我在〈決鬥〉所寫的最低限的極端實踐呢。我想，所謂篠山紀信這個男人，是不將現實中的東西解構變形、也不用美學刻畫，而是直接如實地攜著現實到來，也就是

說，所謂篠山紀信的攝影術，就是拍下的所有東西都是攝影。該怎麼解釋這個構造呢？就像拍東西後讓它在紙上移動，這個移動造成對自然存在的東西、也就是對我們認為的現實世界，投出問號的行為。紫紫實實實踐著這個行為的，就是篠山紀信吧……。通過你的攝影，我成為自己，並明確確立了攝影該有的狀態。我把這個心得，在馬賽一家由藝術家和評論家經營的畫廊中實現，那是一家影射「達達」而稱為 ADDA 的畫廊，若說是怎樣的畫廊……，總之有著美麗純白的牆壁吧。畫廊正面有個牆角，我就站在距離八十公分外由上而下一直拍攝，完成大約五十張照片，然後把這些完成的照片往右移動五十公分，就成為第二個牆角。如此一來一進入畫廊，就會感覺畫廊整體微妙地傾斜著，評論家們說這是極簡主義，但對我而言並非如此，這是我在〈決鬥〉所說的東西的完全實踐，就算牆角上的一個污點也被正確計算地移動，所以當所謂的攝影行為達到極端抽象時，不就會成為這樣的事情嗎？重新把畫廊的牆角做為牆角觀看，也就是說，再次重新審視畫廊中懸掛畫作那理所當然的概念，就是我所做的事。我的法國友人任意幫我取上「DECALAGE」這樣的題名，就是一種「移動」吧，那是我對我寫下東西的一種內在實踐，儘管這次是由畫廊的框架出發，下次我想要來到巿區拍攝，例如把一條街全都偏差五十公分，在某種意義下這排除了所有類似美學的東西，藉由引出物做為物的正確性來再次重新觀看物。如此思考起來，所謂的攝影，不是還有很多可以嘗試的空間嗎？在這個意義下，我也變得健康了呢。

篠山 　現在的我，計畫花上三年時間到絲路一遊。儘管絲路和貓、木杓都成為當下的一種流

決鬥寫真論

行，但至今為止的絲路照片都是為了再現遺跡、再現幾千年前曾存在的東西，我對那樣的攝影毫無興趣，我想要拍攝的是記錄下現在的我沿著絲路所見所聞的一切，那才是絲路。之前我先去了絲路中心的巴基斯坦、阿富汗，我的旅行風格正如曾一起赴印度的橫尾忠則所說，「篠山紀信這個人啊，就只有睡覺、吃飯和拍照。」（笑）就算吃飯時如果看到好玩的東西，我也會立刻拍起來……。

中平　就算睡覺的時候也在拍，不是嗎（笑）？

篠山　當我出去旅行時，我整個身體都變成巨大的眼球，因此看到任何東西全都如實地拍下，除了看不見的東西是不可能拍、也無法拍的。我完全不會刻意尋找合適的拍攝地點、也不會等待天氣放晴，所有作品都是如此，當我拍攝《家》時就是因為有雨天也有雪日，當我拍攝時下起了雨就成為雨的照片。這次到巴基斯坦，我也同樣把自己的肉體當做眼球來旅行，結果拍下五千多張照片，看著那些照片就真的出現了自己肉體的軌跡……。

中平　幾天拍下五千張呢？

篠山　大概兩個禮拜吧。

中平　等一下……如果一卷底片有三十六張的話，是幾卷呢？

篠山　大概一百五十多卷吧。

中平　哇，這對我而言是不可能的……（笑）。

篠山　想想看，若受美學驅使的攝影家是無法如此物理地拍攝大量照片的，也就是說若不是

生理地拍照，是絕對無法拍攝如此張數。我若不是像電視廣告所說一般，「攝影並非要高明地拍，而是感覺突然來時立刻靠近拍下」，也無法拍攝這五千張的啊。只是這必須要有所覺悟才行，旅行的兩週時間內必須觀看所有可以觀看的東西，一分一秒都不能鬆懈，因此除了睡眠時間以外我的全身一直都變成眼球呢，其中也發生一些有趣的事情……當我從阿富汗再回到巴基斯坦時是由首都喀布爾走陸路，正要出阿富汗國境時我的簽證被說是「入國簽證」，也就是只可以入國、不可以出國的簽證（笑）。

中平　還有這種事？

篠山　真是不可思議的簽證吧。……我只好再次回到首都喀布爾申請出國用的簽證，回喀布爾的路程花費五個小時，一天幾乎就這麼浪費了。這段往返喀布爾的旅程完全是被強迫、人為的另一種旅行，你知道嗎？我可以把相機全收起來，閉著眼睛往返的，若不如此，我的生理就會瘋狂地跑出來，我對這兩週旅行的覺悟就是，一旦通過的道路就絕不可能再通過，但我卻因人為的強迫又再次通過，那樣可以拍照嗎？不可能的。所以，我不拍。

中平　唔，或許我真是尾隨美學的尾巴，例如我到了不喜歡的地方就無法拍攝，上次為了某雜誌去了新加坡便是如此，新加坡是連一點灰塵也沒有的地方，如果把菸蒂丟在路上，就會被逮捕的城市，到處可見「禁止麻藥」、「運動萬歲」等類似標語，總之就是讓我非常不滿的城市。

篠山　我正好相反。因為我是攝影家，所以知道按下快門後，會拍出怎樣的照片，因此到好地結果我只拍了五卷底片。

方感覺可以拍出好照片時，反而只需拍下適當的量就好了。到不喜歡的地方時，我的生理也會拒絕真正的觀看，拒絕觀看就很難拍攝，所以到了討厭的地方時，我反而不斷努力地按下快門。

中平　唔，這是很有趣的說法。

篠山　所以我底片的數量，反而是越去我不喜歡的地方越多呢。

中平　那是在你內部的一種鬥爭，但對我而言，怎麼說來都是一種反抗，我若到不喜歡的地方就一直待在飯店裡，相較之下我還算喜歡馬賽。我和你一定是完全相反的呢。我在馬賽拍了不少作品，可是也不過只拍了四十卷。……〈決鬥〉中的巴黎又是如何呢？

篠山　在巴黎，因為我帶著大型相機，拍出的量當然不如用三十五釐米那麼多，大概拍了六百多張4×5底片吧，雖然在巴黎兩個星期，但是真正拍攝的日子只有十天左右。其實一天拍六十張4×5底片和一天拍四、五百張三十五釐米底片的疲勞度是不相上下的。……下回我就要出版巴黎的攝影集，替我編輯的是《朝日相機》的大崎紀夫（Osaki Norio）[126]，我交給他六百張照片，他大概花上兩個星期的時間審讀，編輯結束後他告訴我一件非常有趣的事，「到了最後，你相當疲憊吧。」確實拍到最後我已疲憊不堪，他說，「接近尾聲時，無論是拍攝牆壁還是物品你都沒有靠近，反而逐漸拉遠距離。」當直接拍攝一面牆壁時，若其中有有趣之物就會拿著相機靠近、銳利地拍下，這就是生理地拍攝，但疲勞時我就不會靠近，「不靠近的話立刻就會變成建築攝影了，所有距離都是相同的，那是一種逃避。」大崎紀夫說。在他說出來前

我毫無警覺，我以為自己一直都同樣地拍攝，也就是說，我肉體的生理狀況，都在攝影裡清楚反應出來。

中平　觀看這件事情果然是用身體觀看呢，並不只用眼睛。

篠山　所以如果身體健康的話什麼都能看見，就算所謂的看見只是能夠按下快門也好，因為若看不見時，什麼有趣什麼無趣、什麼好什麼壞、自己為何身在此處、自己是否感興趣……這些事情都逐漸不明白了。不明白就無法按下快門，不過也有可能當時因為恐懼而只好按下快門。

中平　按下快門的結果，是疲倦嗎？

篠山　沖洗出來的結果滿明快呢。輕飄飄的東西。……中平，你的攝影，例如我看《花花公子》中，你明顯和其他攝影家有著不同的生理，因此可以說是奇怪地顯眼，非常有趣（笑）。

中平　可以清楚看出不健康吧（笑）。

篠山　《花花公子》的照片，是徹頭徹尾滿足商業主義約定俗成的策略而被創作的攝影吧，尤其是從美國版《花花公子》轉載的裸體照片，那些女人身上根本感覺不到一絲血管，只能感覺到覆蓋在身體表面的塑料感，那是多麼奇怪的感覺啊。整本雜誌的攝影全都是那種感覺，但突然放進中平卓馬病態的肉體，奇怪而顯眼，真是有趣呢（笑）。

中平　我想要更努力一些吧。……回到剛才的話題，總之我可以明確說因為〈決鬥〉，讓我再次開始攝影，且湧出非常健全的意欲，但是如果我繼續書寫攝影就會變成評論家，一旦變成評論家就無法寫出目前這樣的文章了。即使我是何等失敗的賭徒，攝影這個行為還是多少成為記憶

決鬥寫真論

殘留下來，所以我可以觀看攝影。

篠山　我真希望批評家都能好好聽聽中平現在的話（笑）。我並不是要批評家也能拍，對我而言，我認為最危險的事，就是我絕不可以成為批評家這件事呢。總之不需要理論，隨時讓自己的肉體成為巨大的眼球，這是最重要的了。

中平　該怎麼說呢。我並不是要否定批評家這個職業，但是真正拍照的人才會真正理解攝影，即使這種說法是非常傲慢的。

篠山　這應該要更具體討論才好。所以與其說中平卓馬過去的攝影是被一種病弱所支撐，但正因有這種不健康的微熱，中平卓馬的攝影才能夠成立吧，對中平卓馬的粉絲而言，贊同這部分的人應該還是壓倒性的多數吧。

中平　我的攝影是針對病弱者呢（笑）。

篠山　……和我一起連載後，中平你好像被類似「中平轉向了」、「中平已經結束」等等惡言中傷，我認為你可能要更清楚說明才好。

中平　唔，不過我完全不知道我被那樣批評。如果因為我發現如何妥當拍攝攝影這件事情，而把那個妥當說成轉向的話，那就當做轉向了。過去我的粉絲大多喜歡全共鬥的崩壞，也喜歡崩壞全共鬥的藝術，並因其他媒材很困難、只有攝影似乎能有所為而為之的迷惘的人群吧，應該是那樣的群體，認為中平轉向了吧？但事實上我想反問他們，你們又會如何呢？我只是發現攝影妥當的拍攝方法罷了。……那你如何看待你自己的攝影呢？我想起攝影史中不是有直接

中平　所以當我觀看你的攝影時，即使你一定是用相機拍攝，也能感受到你是用身體觀看。

中平　對。在那種意義下，你現在開始的工作，就是開始猛然地疾走這個路線……。

篠山　對我而言《Olele・Olala》給予我非常大的自由，在這本攝影集之前，我還是跟隨在所謂傳統的攝影美學之後，有時甚至完全沉浸其中，但若一直在那樣狀態下拍攝，真的，是沒有出口，並會感到異常疲憊。就在那時，我去了里昂的嘉年華會，我邊跳著桑巴舞邊拍照。但即使我想到另一邊也寸步難行，因為所有人都隨著桑巴的節奏，自然往另一邊前進著。所以我只能一邊跳著桑巴舞，一邊在其中按下快門，《Olele・Olala》就是如此集結而成的書。那時我終於體會，「啊，原來攝影就是這樣的東西，並不多說什麼也不少說什麼。」拍了《Olele・Olala》我才初次徹徹底底痛定思痛地獲得自由，從此之後我真的就能輕鬆地攝影，雖然中平你在連載中說到妥當、不經意，但這絕對不是隨便地、用傻瓜相機啪─啪─地拍就好。

篠山　現在有所謂的當代攝影，在日本被稱為コンポラ[127]，即使解釋為超日常的非常虛飾，我也搞不清那究竟是什麼？或許可說是一種癖好，喜歡加上奇怪外表、把日常拍成偽日常的攝影，但若說那就是直接攝影的話，那究竟直接攝影是什麼呢？我認為不可能存在那樣扭曲的直接攝影。

中平　對。在那種意義下，你現在開始的工作，就是開始猛然地疾走這個路線……。

篠山　現在有所謂的當代攝影，在日本被稱為コンポラ，即使解釋為超日常的非常虛飾，我

攝影一詞嗎？但我認為你的攝影不是直接攝影。做為一種流派的直接攝影，就是當面對貧窮時就如何貧窮地拍下貧窮，但我透過你的攝影發現的東西，是吞下所有東西的，是一種彷彿真正的直接攝影的東西，那不是攝影最妥當的拍攝方法嗎？

篠山　與其說用身上的眼睛觀看，不如說身體成為眼球這件事情，更為……。

中平　磨亮眼睛。

篠山　對，要磨亮眼睛。不磨亮眼睛就模糊了，偏頗了。

中平　若加上知識與素養，眼睛就好像蒙上一層濾鏡，會配合著它拍照。雖然我曾說過暗號解讀的格子，也有可能成為那樣的眼睛，不得不經常磨亮它啊。

篠山　自己要隨時晶瑩透亮（笑），然後，經常保持可以果敢行動的肉體，這樣即使沒有良好的素養不也挺好嗎（笑）？這不是說要變成白癡，不可以有這樣的誤解（笑）。說到〈決鬥〉之中，中平你寫到「算計的不經意」或是「刻意的不經意」，這種說法真是高竿。

中平　不攝影的評論家大概就會誤解，以為是因為相機好，才能拍得好……（笑）。

篠山　超越作者的攝影機能……（笑）。

中平　不就真是如此嗎？我認為那真是天大的錯誤。以篠山你的情況來說，你確實有過相當具體的經驗，當身體疲憊時便逐漸無法看見，一旦自知修正後又開始繼續拍攝。不把攝影家這個如同糾結般的東西，當做問題重點來討論，我認為是錯誤的。

篠山　那由此我們來具體地談談〈決鬥寫真論〉中的攝影吧。

中平　好。篠山你一開始發表了自己出生的老家、成長的街道、避難時的秩父等相當依賴「私」的攝影，那究竟是為什麼呢？……相較於你的作品，我曾展開過「私攝影論」，但你只是沉默，僅僅呈現那樣的攝影而已。

篠山　對，只提出攝影但不發一語，我想大概會是你想追問的事。我拍攝自己出生的老家、成長的街道、試著到有記憶之初避難的秩父旅行，雖然我試著去做為結果的照片時我發現果然仍是相同的，也就是說無論是阿富汗、或是印度、或是我的老家、還是童年的街道，當我看著完成的照片時，我便發現我觀看它們的眼睛是相同的。拍攝時雖然也喚起我種種感情，像那是自己最懷念的家、像是曾在那裡遊玩的個人回憶，但我卻不在照片中顯現出來，我的所有照片都是同樣的。因為拍攝時的個人情感只有我才能擁有，對其他人而言，那不是很大的困擾嗎？

中平　我認為這就是攝影的有趣之處。身為人，無法避免連同自己的眾多想法而拍照，對於一個被攝體而言，無論如何絞盡腦汁拍攝，但當成為一張照片時就無法傳達給讀者，例如照片正中央有一棵樹，就算拍攝者關注、拍攝的是那棵樹，但只要左邊角落有個滾動的空罐，就一定會存在把視線直接投向空罐的讀者，在這個意義下，攝影有太多不確定性。但反過來說，我認為無法表現私的地方，就存在攝影這個媒材所擁有的自由性與開放性。那些企圖把攝影的這個特性強制關閉在自己的思想內，追求變形、強迫演出的攝影，不就是至今的攝影嗎？那可是企圖將自己的思想傳達給讀者的過度競爭呢。

篠山　這麼說來，比起攝影這個媒材，文學更是優越。

中平　我是這麼認為，不過也因此攝影之中有股被逆轉的強度。篠山紀信，你前往拍攝自己成長的秩父，那裡明明存在很多記憶與回想，但做為攝影表現出來的卻是一條道路、一片森林以

決鬥寫真論

及樹木的質感，在那裡讀者與你毫無共有任何事物，觀看只能是表面的。在某種意義下攝影是無法做任何斷言的，雖然攝影也有著無法斷言「這是什麼」的焦慮，但在無法斷言之處，反而開啟著讀者的參與，可以任由讀者以各種方式觀看。讀者的觀看都負自己的歷史，每個人各自不同，也因此讀者才有參與的餘地。儘管其他媒材也是如此吧，但我認為攝影因拍攝者與觀看者的參加才能成立，且攝影是非常顯著呈現此一特點的媒材，若意識性地使用此特點，就是我所思考的「物」，或就是直接攝影。如實的存在，就是如實的觀看吧。若能如實地拍攝，讀者就能如實地觀看，一切不都在這裡相連嗎？

篠山　就是這個道理。我的攝影術如果變成帶有觀念的觀念裝置；或是可以被文學取代的東西，那就沒有拍攝的必要了。攝影不多說什麼也不少說什麼，它所呈現的不就是這樣的東西嗎？

中平　我認為由此再次思考所謂的直接攝影，就會變成很有趣的事。即使至今，攝影不是不是「Olele・Olala」，而是「是我、是我」的過度競爭，那些最能完美呈現「是我、是我」的人們，被認為是才華洋溢的攝影師，但是攝影並不是這樣的。如果我們把「是我」拆解下來，攝影將會更為寬廣。

篠山　確實如此，但實際上要拆解那個非常困難，就像剛才我說到想從桑巴的節奏中脫身……。所以我認為必須把自己的肉體放進那個狀態中至少一次，像是「贖罪」吧。

中平　就是從「是我、是我」到「Olele・Olala」吧（笑）。這是非常辛苦的，現在大多數人還是

「是我、是我」吧。

篠山　很多人如此。

中平　觀念就像監護人呢，根本是自由的誤解……。

篠山　那不是自由，根本是不自由啊。

中平　若從日本攝影史來看，攝影自古以來就存在是不是藝術的爭辯，攝影對藝術總抱持著劣等感，我認為「是我、是我」就是此劣等感演變至今的結果，但那個時代已該結束了。

篠山　已經結束了呢。我的攝影被說為大藝術，如果要加入藝術院會員立刻可以加入，如果要得藝術獎立刻可以得獎，但那些事情一點也無所謂吧。

中平　攝影就是攝影，只是被人任性地加上藝術、或半藝術、或非藝術等詞彙，我的某個朋友說得很貼切，「人在吃飯前和吃飯後成為藝術家，但在吃飯之中就不是藝術家」，吃飯，也就是工作之時、藝術家拚命創作之時，但藝術家卻是在創作之後或之前的稱謂，這真是相當巧妙的諷刺。我在〈決鬥〉最後真正想表達的，是通過篠山，我終於學到攝影就是攝影，這既沒有文學也沒有其他範疇保證的特點……只是我若真說出口，就輸了這場決鬥（笑）。不過也因為通過你，我發現我自己很偉大的理由呢（笑）。也就是說，因為是我寫〈決鬥〉，才逐漸發現篠山紀信你最近的創作中能讓人感受攝影所擁有的力量，所以我已經決定不再繼續終於看見就算去除外部意義，攝影就是攝影這件事情的發現過程。在〈決鬥〉最後我寫了，「現在我書寫。」這個發現已經過了一年了。因為你，我發現了種種事情，和我一起工作的篠山你又如

決鬥寫真論

何呢？

篠山 我既不是批評家，也不是理論型的男人，我幾乎不大能將事物冠上理論來思考，更可說是動物性的吧。所以中平你在〈決鬥〉所指出的言論，有許多讓我恍然大悟、深有同感的地方。尤其是你寫到只有在成為受容的，才能初次獲得所謂的自由。我認為那真是至理名言。但是今天因為我是自由的，並不能就此保障我明日的自由，我有可能在一瞬間變得無法看見自己。但是我希望我永遠自由，所以我深刻的感覺到我要繼續「贖罪」，要保有可以持續以永遠自由的眼睛，拍攝的自己呢。

中平 從今以後仍會繼續拍攝吧。

篠山 我首先要出版攝影集《巴黎》，還有剛才談到我想花上三年時間的絲路之旅，也會繼續日常的肖像攝影。所謂的攝影家（camera man）是無法拍攝自己死後的世界，也無法拍攝自己生前的世界，只有對於自己活著的這個時代，才能張開眼球如實地拍攝一切。如此一來，自己的那個眼球究竟能夠持續到何時，就成為問題的重點。所以徹底持續這件事情，其實就是我的命題。

中平 最近篠山你加速了呢。

篠山 我自己認為加速必定是有極限的，且不是朝向破壞、毀滅的一直線加速……（笑）。

中平 沒有那樣的事。這一年來和你的幾次相會，讓我印象最深刻的就是你吃很多。那是非常重要的事。我與其說不能吃，其實是一種厭食症，所以〈決鬥〉是兩種截然不同的東西相遇

呢。所謂的相遇，若非經常是異質的就很無趣，你想想若只是冗長地排列大同小異的傢伙，不是很噁心嗎？就是因為是異質的，對我而言〈決鬥〉可是非常有趣，因為我們從發想、從生理都截然不同。不過最重要的應該還是生理的不同吧，我像是卡夫卡的「飢餓藝術家」一般，因為這個世界中沒有什麼合胃口的東西所以幾乎不吃，攝影也是一樣。

篠山　一般人和我一起吃飯的話，都會感覺食欲漸漸增強呢。

中平　確實有那樣的感覺。……把話題回到原點，連載時你有一度曾說，「下回讓我休息一次。」我還以為我可以KO了，但最後又被逆轉了。

篠山　對，那時我是說了，「我有點累讓我休息一回，只有中平的文章不也挺好？」那是真心話呢。事實上我連拍攝〈決鬥〉照片的時間都沒有，後來我找了找底片盒內，找到一些我用傻瓜相機拍的照片，那很意外，也很有趣，好，就把這些以「工作」的方法整理出來……真相其實是這樣的，但就效果而言非常有趣。

中平　我的看法是，連載之所以花費心力，是因為連載需要一個結果。就結果而言，必要的東西和沒有必要的東西，也就是說只要是「工作」，一旦發表後就沒有不同。

篠山　對耶。

中平　那很有趣。

篠山　剛剛談到不斷磨亮眼睛，但那不是完全敞開，否則可是會突然潰決的。那是像瞬間的細縫般的攝影呢，看到那樣的攝影就感到放心，也會感到有趣。那可是無法用意圖拍攝的東西。

中平　〈平日〉呢？

篠山　啊，那個啊，那是因為我聽到大家對文字刊載在照片上，導致不好閱讀的壓倒性批判，而想讓中平的文章更容易閱讀所拍攝的照片。那些是什麼也沒拍下就好的照片，也就是說，並非想要拍攝天空也非想要拍攝海洋。如果特別拍攝狂風下的海洋，就會呈現出某種意義，所以拍攝了什麼也沒有的海洋，也因而可在其上大大刊載文字吧。另外，如果冠上「海」這樣的名稱，就又會呈現出海所擁有的意義，所以取名為沒有特別發生什麼的「平日」，是那樣的概念吧。

中平　最初我看到 8×10 底片時，認為若要撐足八到十頁的連載篇幅將很辛苦，但後來你沖洗成半切[128]大小吧，印刷後頗有感覺，很不可思議呢。

篠山　「只要反覆就能出名。」是安迪・沃荷（Andy Warhol）[129] 說的，若不反覆就沒意義。

中平　真是專業級的表現。〈生日〉也很有趣呢。

篠山　我看到貼在相本中的照片而被吸引，宛如動物成長圖鑑一般，其中偶爾被拍攝的我，呈現了動物成長圖鑑的趣味。還有，那些是在照相館裡拍攝的東西，一般相機雜誌刊載的攝影全是被稱為「藝術家」的人拍攝的，也就是說拍攝者是名人，但照相館是「拍攝者不明」，那拍攝者不明的人確實每年都拍下照片，若有十二張照片的話恐怕十二張全是不同人拍的，但把照片聚集起來看，就完完整整成為動物的成長記錄，明顯呈現做為記錄的攝影機能。

中平 我母親四十五歲過世，但在兩年前，母親的同學帶來母親小學三年級左右的照片，那時我真感覺攝影真是奇妙的東西。在我腦中雖然存在母親的形象，但那張照片拍攝的是和我現在小孩差不多年紀的母親呢。我感到神奇的、彷彿深藏著秘密的攝影型態，然後她成長、生下了我，就像時間被逆轉一般，那種攝影真是時間的迷宮啊。等你的孩子長大看〈生日〉這些照片，也會有奇妙的感覺。

篠山 我的母親沒有給我生日的禮物，只帶我到照相館拍照而已。但那真是個大禮物呢。最後就留下這些照片。

中平 多木浩二（Taki Koji）[130] 曾寫到多摩川決堤住家被沖走的事，當時對失去家的人而言，什麼最為可惜呢？就是相本。究竟對相本的執著是什麼呢？……其他的東西可以買到，但相本中的東西買不到……。

篠山 攝影從記錄過去的存在成為流失於某處的東西，這件事就等於過去的消失。但是我啊，卻有若失去一切也好的感覺……。

中平 真是奇妙的話。

篠山 中平你說我用和〈晴天〉、〈家〉相同的視線拍攝〈明星〉的藝人，確實如此，在〈明星〉照片出現的年輕藝人是經歷現實篩選過的藝人。這些超人氣者是時代的風情，在《明星》封面出現的藝人是時代層中的表層。我拍了五年《明星》封面，也有幾個人只拍過一次後，就完全消失了。那樣的藝人，是時代的曇花一現。總之，我感到我在拍攝時代的表層，因為**攝影家**

決鬥寫真論

只能拍攝自己活著的時代，所以這對我而言，也只不過是時代的複寫罷了。

譯註

126 大崎紀夫：日本編輯者，一九七〇年代曾參與木村伊兵衛、篠山紀信、北井一夫、橋本照嵩等攝影家多本作品集的編輯。

127 コンポラ：コンポラ即為英文 contemporary 的簡稱，一九六〇年代末日本興起當代藝術攝影的私人化快拍。

128 半切：指14×17吋的相紙。

129 安迪‧沃荷：一九二八～一九八七，美國藝術家。沃荷是普普藝術的代表，也是一九六〇年代紐約文化的象徵，除了平面繪畫、裝置創作以外，他還是電影導演、作家、搖滾樂作曲者、出版商，是一名明星型的藝術家。

130 多木浩二：一九二八～二〇一一，日本評論家。一九六八年多木浩二與中平卓馬等人共創攝影同人誌《PROVOKE》，為一九六〇年代以來最重要的攝影評論家，後來並將評論範疇延伸至時尚、體育、建築、戰爭等。

篠山紀信／Shinoyama Kishin

一九四○年生於東京，為真言宗圓照寺住持之次男。一九五九年進入日本藝術大學藝術學部攝影系，並同時就讀東京綜合攝影專門學校。在學期間已進入廣告公司 LIGHT PUBLICITY 工作，並在《相機每日》、《朝日相機》等發表裸體作品。本書中平卓馬亦有提及之〈廣告‧氣球〉系列。獲日本攝影批評家協會新人獎，提升廣告攝影的創作地位。一九六六年，年僅二十六歲的篠山紀信獲選於東京國立近代美術館的「當代攝影十人」展覽展出。一九六八年，篠山紀信離開 LIGHT PUBLICITY 獨立。同年發表著名攝影集《篠山紀信和二十八個女人》，並陸續拍攝大牌女星雜誌封面照，成為同時代中最活躍的攝影家。

一九七○年代初期，篠山紀信獲獎連連，包括日本攝影協會年度獎、講談社出版文化獎、藝術選獎文部大臣獎，以及獲邀參訪華團一員參訪中國，以及獲邀參加法國阿爾勒攝影節等。一九七五年，篠山開始參與在雜誌《GORO》發表「激寫」系列，出版熱賣攝影集《大激寫‧135個女人》，並註冊「激寫」商標，使「激寫」成為日本的社會現象，熱度甚至延續至今。一九七六年，篠山以《家》代表日本國家館參加義大利威尼斯雙年展。其他當時主要攝影集包括：《NUDE 篠山紀信》、《女形‧玉三郎》、《Olele‧Olala》、《明星 106 人》、《晴天》、《家》、《渡橋之後》、《嗨！瑪麗！》、《阿拉伯半島》、《巴黎》、《DANCER Akiko Kanda 的世界》、《紀信快談：篠山紀信對談集》、《篠山紀信 SOUNDING CARIB》等。

一九八○年以一線女星寫真為主的雜誌《寫樂》創刊，旨在「如同欣賞音樂、電影般欣賞攝影」。核心攝影家就是當紅的篠山紀信。一九八三年，篠山獨創連結三台三十五釐米相機同步攝影的「篠山全景劇場（Shinorama）」，並在筑波科學博覽會展出。之後篠山還以同樣的全景劇場手法，與建築師磯崎新一起製作的「建築行腳」系列。一九九一年，篠山因拍攝樋口可南子的攝影集《Water Fruit》而引起日本偶像劇裸照「露毛論爭」的激辯，並因宮澤理惠攝影集《Santa Fe》的露骨而引發風暴。

除了拍攝女星，篠山紀信生涯也拍攝三島由紀夫自殺前拍攝三島由紀夫如基督受難的照片，成為代表時代的攝影。篠山也在三島由紀夫的介紹下與坂東玉三郎結識，長年記錄這位歌舞伎名人。近年集結出版攝影集《THE LAST SHOW》為日本傳統藝能留下珍貴資料。篠山紀信近年則致力探索結合數位相機攝影與錄像的新表現「digi+KISHIN」。二○一二年，篠山紀信的大型回顧展「篠山紀信展：寫力」，在日本各地美術館巡迴展出。

中平卓馬／Nakahira Takuma

一九三八年生於東京，父親為知名書法家中平南谿。高中時母親靜子過世。一九五八年中平卓馬進入東京外國語大學西班牙語學系就讀，熱中文學、電影。一九六○年安保鬥爭時，中平成為學生自治會領袖，參與各種抗爭運動，甚至曾親自寫信給卡斯楚支持古巴革命。畢業後中平卓馬先兼職翻譯撰稿工作，後進入新左翼刊物《現代之眼》擔任編輯，連載了寺山修司第一篇小說《啊，荒野》，並在東松照明建議下開設攝影專頁。一九六四年在東松撮合下，中平卓馬與神坂鏡子結婚，東松並贈中平一台 PENTAX 相機做為賀禮，誘發中平拍照的興趣。

同樣在東松介紹下，中平卓馬結識森山大道、高梨豐。因中平、森山兩人皆住逗子，於是經常相約逗子海濱的渚飯店門口集合，出發拍照或討論作品，事實上當初先刊載森山大道胎兒作品，並取名為「無言劇」的，就是中平卓馬。一九六五到一九六八年在東松照明召集下，中平卓馬、多木浩二擔任「攝影一百年：日本人攝影表現的歷史」展覽委員，此展回顧攝影傳入的一八四○年至戰敗一九四五年的日本攝影。中平研究超過十萬張照片，心中開始萌生「攝影究竟是什麼?」

聲）。森山大道並於第二期加入。

《挑釁》的口號為「為了思想的挑發性資料」，認為攝影並非傳達資訊或是解答的媒體，而是追求真實的「質問」。他們「粗劣、搖晃、失焦」風格帶給日本攝影界極大衝擊。雖然《挑釁》僅出版三期後宣告解散，但解散前出版的《先把正確的世界丟棄吧》（一九七〇年）強調「捨棄至今為止的攝影」概念，成為中平卓馬創作與論述的主軸。同年平出版攝影集《為了該有的語言》（循環：日期、場所、行為）參加巴黎青年雙年展。十一月，沖繩暴動中一名青年因照片遭誣控謀殺送警，讓中平覺悟攝影不過是充滿敗壞權力的斷片。一九七三年中平卓馬發表評論集《為何是植物圖鑑》，否定過去自己的詩意表現，在逗子海濱燒毀所有作品、筆記、底片，且過度使用安眠藥而導致知覺異常，之後有幾年時間放棄拍照。

一九七六年中平卓馬與篠山紀信於《朝日相機》共同連載《決鬥寫真論》，重新燃起中平對攝影的欲望。但沒想到隔年中平以《決鬥寫真論》出版前的九月十日，中平卻酒精中毒緊急送醫，最後造成記憶喪失。《決鬥寫真論》九月二十日出版，篠山紀信從此未與中平卓馬相見。現在，喪失記憶與邏輯能力的中平卓馬，攝影行為已成為他作品般的生理行為。他依舊每天出外拍照，被稱做「變成相機的男人」。

中平卓馬對語言具高度關心，他曾不斷在成為攝影家或詩人間猶豫不決。他的攝影論至今讀來依舊前衛、深刻。一九六〇年代中平攝影論的主要論點，在於影像不是世界的表現，卻是世界的歪曲變形，他透過對影像表現的否定來否定社會與政治本身，也對將攝影視為藝術表現的「當代攝影」提出反論。一九七〇年後，中平卓馬推翻自己原有的攝影行為，認為世界不應有影像與個人視線的介入，卻只有事物本身的反視。他認為是人類與世界的接合，只可能存在世界的表皮、日期與時間。中平卓馬是日本攝影史的傳奇，他不因他人生戲劇般的起伏，更因他不斷徹底推翻自己與攝影的定見，隨著時代提出充滿挑釁的新觀點。按下快門，一切即已完結。樹立追問「攝影的本質」典範的中平卓馬，於二〇一五年九月一日因肺炎在橫濱去世。

黃亞紀｜譯者｜知名策展人與評論家，現任 Each Modern 亞紀畫廊負責人。台灣大學社會學系畢業，赴美日學習當代藝術與攝影，歷經策展、評論、翻譯、畫廊等工作。二〇一八年創立亞紀畫廊，主要經營華人現當代藝術與日本攝影大師。

www.eachmodern.com

王志弘｜選書、設計｜平面設計師，國際平面設計聯盟（Alliance Graphique Internationale, AGI）會員。一九七五年生於台北。一九九五年私立復興高級商工職業學校畢業。二〇〇〇年成立個人工作室，承接包含出版、藝術、建築、電影、音樂等領域各式平面設計專案。二〇〇八與二〇一二年，先後與出版社合作設立 Insight、Source 書系，以設計、藝術為主題，引介如荒木經惟、佐藤卓、橫尾忠則、中平卓馬與川久保玲等相關之作品。作品六度獲台北國際書展金蝶獎之金獎、香港HKDA葛西薰評審獎、韓國坡州出版美術賞、東京TDC提名賞。著有《Design by wangzhihong.com: A Selection of Book Designs, 2001-2016》。

instagram @wangzhihong.ig

Special thanks
篠山紀信事務所
Osiris Co., Ltd.
G/P gallery
評論家 張世倫 先生

SOURCE 5

決鬥寫真論　篠山紀信　中平卓馬

譯者：黃亞紀
選書、設計：王志弘
發行人：凃玉雲
出版：臉譜出版
發行：英屬蓋曼群島商家庭傳媒股份有限公司城邦分公司
台北市民生東路二段一四一號十一樓
讀者服務專線：〇二—二五〇〇—七七一八
　〇二—二五〇〇—七七一九
服務時間：週一至週五
　〇九：三〇—一二：〇〇
　一三：三〇—一七：三〇
二十四小時傳真服務：〇二—二五〇〇—一九九〇
　〇二—二五〇〇—一九九一
讀者服務信箱：service@readingclub.com.tw
劃撥帳號：一九八六三八一三　書虫股份有限公司
英屬蓋曼群島商家庭傳媒股份有限公司城邦分公司
城邦網址：www.cite.com.tw
臉譜推理星空網址：www.faces.com.tw

香港發行：城邦（香港）出版集團
香港灣仔軒尼詩道二三五號三樓
電話：八五二—二五〇八—六二三一
傳真：八五二—二五七八—九三三七
服務信箱：hkcite@biznetvigator.com
馬新發行：城邦（馬新）出版集團
Cite (M) Sdn. Bhd. (458372 U)
11, Jalan 30D/146, Desa Tasik, Sungai Besi,
57000 Kuala Lumpur, Malaysia
電話：六〇三—九〇五六—三八三三
傳真：六〇三—九〇五六—二八三三
服務信箱：citekl@cite.com.tw
印刷・製本：漾格科技股份有限公司
二版一刷：二〇二〇年九月
版權所有・翻印必究　Printed in Taiwan
國際標準書號：九七八—九八六—二三五一—八五五—九
定價：新台幣四九九元

本書如有缺頁、破損、倒裝，請寄回更換。

國家圖書館出版品預行編目（CIP）資料

決鬥寫真論／篠山紀信，中平卓馬著；黃亞紀譯．——
二版．——臺北市：臉譜出版：家庭傳媒城邦分公司發
行，2020.07
　　面；　　公分．——（Source；5）
譯自：決 真論
ISBN 978 986-235-855-9（平裝）

1.攝影集

958.31　　　　　　　　　　　　　　　　109009913